京都の意匠
暮らしと建築のスタイル

京都美學考

從建築探索
京都生活細節之美

吉岡幸雄——著　喜多章——攝影

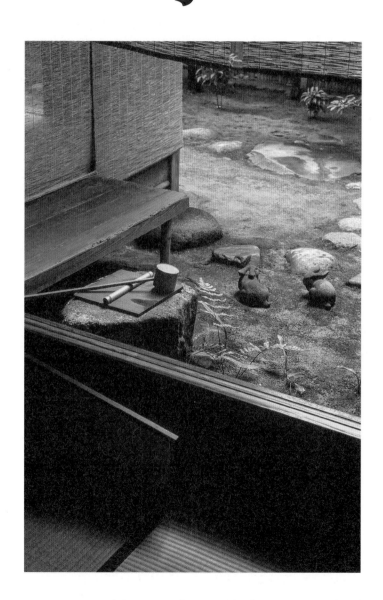

前言

本書中所收錄的，是出生於京都、成長於京都的我，數十年來屬於「眼睛」的記憶。

即是蒐集了我穿梭於京都中，許許多多令我印象深刻的意匠[1]。

記得是一九九〇年代的時候，當時，出版室內設計及建築的雜誌社《季刊CONFORT》（建築資料研究社）的主編大槻武志先生，在我撰寫〈日本之顏色〉以及〈迎接客人的京都舊居〉等稿件工作時，將攝影家喜多章先生介紹給我認識。令我訝異的是，他攝影時完全不用閃光或打燈，一概使用自然光與室內的光線拍攝。

某次我們在祇園準備拍攝茶屋，當時暮色將至，幾乎感覺不到光線。我在一旁問道「還好嗎？可以拍攝嗎？」但是喜多章先生對此一笑置之般地繼續進行工作。

他工作起來極為敏捷迅速。近來，有許多攝影師只顧著輔助的燈光要如何如何，遲遲不按下快門，相較於此，喜多章先生的工作節奏很令人激賞，成果亦非常出色。經過幾日的共事，我對他感佩至極。

關於本書當中的主題，我過去僅曾為雜誌的對談寫過類似引言的篇幅，但在遇到喜多章先生以

1 意匠：指施加於美術工藝品的加工裝飾，包含形狀、顏色、文樣等設計。可對應到英文中的「design」一詞。

後，我興起了重新整合撰稿的想法，因此向大槻武志先生提議連載。他回覆道「那就用八頁的篇幅吧！」很快地允諾了。

從此以後幾年的時間，以一年四次的頻率與喜多章先生一起進行京都行旅，我興致一來，就會把他帶去各式各樣的地方。他的工作速度雖快，但絕非敷衍了事的做法。有時遇到陽光的角度不佳或連日細雨等攝影無法順利進行的時候，他會一再地前往現場取景。

如此連載累積十多次後，篇幅總算足以集結成冊，成了現在的這本書。

我在建築學或現在流行的室內設計領域上，是個全然的門外漢。

這本書，是出生於染屋之家、與美術工藝有著強烈淵源的好奇之人，縱橫遊走於京都街道當中，所獲得的點滴印象之結晶。加上喜多章先生優美的照片，將這些印象出色地襯托出來。希望各位讀者可以逐項欣賞這些細節。

如此一來，即可窺見古都的自然與人文所孕育的美妙之處。

吉岡幸雄

京都生活細節之美
從建築探索

京都美學考

目次

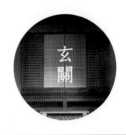
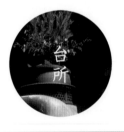

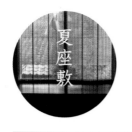

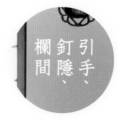

I

古都的住宅與
生活的設計

京都的街道，眼睛的記憶

我現在居住在洛南伏見區的小山丘上，早上起床，透過窗戶望出去，西側綿延著山陵。在風和日麗的春日，彩霞一抹，染成淡淡的紫色；到了五月，萌蔥色[1]的綠葉鬱鬱蔥蔥；在秋天，可以看到一點一滴由黃轉紅的過程；在冬天，意想不到的高處積著白雪，一片銀白。

出了家門，走下坡道，就會看到北山的山陵，再往北走一點，隱隱約約可見東山的山峰。

所謂生長於京都的喜悅，即是身在三面為群山圍繞的小小都市空間當中，能夠日日感受到山的顏色季節轉換、太陽光線、風的聲音，用自身的眼睛及肌膚體感並生活於其中吧！

京都自平安京遷都至此已有一千二百餘年，以王城所在之姿，將悠長的歲月保存在「古都」的風華中。雖然是這麼說，並不是所有的舊貌都保留到了今日。

回首歷史，平安京從來不如其名般，是座「平安」之都。

在興建都市時以人工向東迂迴曲走的鴨川，總是在梅雨季過後、進入夏天時造成氾濫，在市街當中促使疾病蔓延。

天皇、公家的勢力衰退後，源平兩家交戰不斷，政局不安。表面看來安定的室町幕府，在都城中掀起長達十年的應仁之亂而崩落。

接著，織田信長、豐臣秀吉這二稱霸戰國時代的武將來到京都。此時正逢大航海時代初始，南蠻人將前所未見的異質性文明帶入日本，而他們眼中的都城，是在戰亂後為豐臣秀吉築成的「御土居²」包圍，經過完善的整備、漂亮地重新復甦的洛中樣貌。

從桃山時代、慶長時期，直到十八世紀初的元祿時期，儘管德川家康移都江戶，京都依舊保持風貌。

之後江戶城快速發展，舉凡商業到文化領域，都城的力量逐漸往東挪移。京都開始衰微，變成了觀光城市。培里來航帶來開國的衝擊，緊接著維新激烈的戰火襲擊了京都。

由明治天皇進行的東京遷都，不顧京都市民不斷地反對，仍然強制執行。

京都的復興，是靠著快速吸取與明治維新同一時間強襲而來的西洋文明，包含琵琶湖疏水道的開鑿、發電廠的建設、染織產業的近代化等，人們發揮了古都培育出的進取精神。

從此之後經歷一百多年，京都重新揉合千年的遺產及新攝取的養分，成長出新的樣貌。

生長在京都當地的人，很容易因為周遭的風景太過日常，而難以注意到與外地的差異、存在於景觀之美，與習以為常的優雅。

不知是幸運或是不幸，我生長在以染色為業的京都職人之家，加上祖父是不想繼承染屋而有志於日本畫的畫家。因此，在我生長的環境中充滿著美術工藝，討論的話題總是圍繞著「美為何個包圍起來。

1　萌蔥色：介於青綠色與綠色之間的顏色。

2　御土居：豐臣秀吉主導的城市改造政策之一。分別由寬二十公尺的巨大土壘與護城河組成，總長二十三公里，將京都整

京都的街道，眼睛的記憶

13

物」。不論我喜歡或不喜歡，這些課題始終「存在」於我周遭。

「用眼睛記憶」這件事，自然而然地成為了我的工作。

我參與了美術工藝書籍的編輯工作，然後，出乎意料地繼承了家業。我年輕的時候對於這樣的人生道路非常反感，但是我的目光始終沒有改變方向，大概半是覺悟半是驚愕。

京都本身，以及其景觀，都成為「美」的對象。

漫步在京都街道，或駕車穿梭，或搭乘電車。映入眼簾的，是神社的檜皮葺 3 屋頂、寺院半毀的土牆、雄偉的門、町家的格子門窗（弁柄格子 4）。日文中以「物見遊山」形容四處觀光遊覽，而我的眼光卻自然而然地停駐在這些街町原本本的美學造型。

我在本書中提出的主題，從我的職業來看，均非我的專業所在。但卻是從我懂事後累積了數十載，我的眼睛對京都街道的記憶。

回想起來，從昭和二〇年代後期到高度成長期之前，京都是美麗而整潔的。

在我小的時候，我所生長的伏見區是洛外的粗鄙之地。稍微走一段路會看到桃子園，農家會用流經門前的清流洗滌剛從田裡收獲的蔬菜，並排於深簷的屋簷底下。

騎著新買的腳踏車悠然穿梭在酒藏並排的綿延小路。支撐著酒藏的粗大柱子、白色外牆，外面擺著有身高兩倍以上高度的酒樽；汲取地下的井水，在冬天的冷空氣中冒著蒸氣。酒香飄來漫成一片，在尚年幼的我心中留下難忘的光景。

而我的親戚住在西陣的中心地帶，位於今出川通堀川東側的飛鳥井町。町名據說取自過去的公

家飛鳥井氏的宅邸舊跡。

其東側有條南北貫通的小川通，那裡有一棟弁柄格子的織布工匠大宅，從大路稍微彎進去，長屋的格子窗裡傳來織布機的聲音。雖位於市中心，當時還有市營的路面電車通行，卻沒有噪音，或者是吵雜不快的感覺。從縫隙望向堀川小細流的石牆，穿過不知名的路地及辻子等專屬於京都街道的小徑，感受存在於人們生活中的美好氣息。

對我來說，造訪寺院、進神社參拜沒有什麼特別的原因，不如說是從小以來遊戲的場所吧。等到十幾歲以後，才開始有點探究歷史的意味。

深鎖的門板上有著深刻的年輪，在屋頂的破風處設計懸魚[5]的意匠，鋪在禪院地上的石疊，形成一道很強的力道。我不知不覺不斷地接觸著、親近著。

數十年以來，日本的山野風景及都市風景都有了很大的變化，而京都的風貌也大有改變。在我記憶中的風景、建築物、道路、橋梁等等，前些時候經過的時候明明是那樣的，如今竟不同了，我時常如此感嘆。變化的速度極為驚人。

3　「葺」指鋪屋頂的材料。在日本建築中，屋頂的鋪法依據材料不同，稱為「葺」，例如：茅葺、檜葺、瓦葺等。對應到中文即是「鋪屋頂」。

4　「格子」是京都建築最具代表性的意匠，以細木條組成，多用於門（戶、扉）、窗等。「弁柄」為一種朱紅色的顏料，塗在格子上，就成了京都町家的特色景觀。

5　懸魚：在建築物的山牆面（妻側），垂於中脊（棟木）斷面的裝飾構件。

我在此重述，京都絕不是「平安」之都，也沒有千年前的遺物。現在的京都御所根本不在大內裏的遺跡上，而創建於鎌倉、室町時代的寺院本堂樓閣也鮮少保留創建初始的樣貌。但是，在支撐著這些建物的梁柱結構、屋頂上裝飾性的蟇股[6]和懸魚上面，有著經年累月染成黑色與茶色的木紋，彷彿將人們的感念與想法刻畫進去一般。就連黑瓦也染印了風雨飄來的枯葉，出現深深的黑漬。

對於如今的京都，唯有將自身記憶中美麗事物或懷舊的景色，還有隨著時間逐漸變貌、由石頭和木頭構成空間，靠著這二點與點之間的連接，我才有可能構築出其風貌，並加以追憶了。

負責拍攝建築空間，而今成為我信任的不二人選──攝影家喜多章先生經過五年的時間行旅於京都的街道間，收藏於相機中的這些景象，也許有一天將成為殘影……

京都改變了。但是，以木、土、紙、絲線等，這些生於自然而在人類手中組成的素材，與現代混凝土或金屬製的門窗所構成的東西是截然不同的。儘管經歷長年的風霜，木紋暴露於外，或是白色牆壁因風吹雨打而產生髒污，映於人眼中還是具有美感。希望大家可以理解到這點。

不只是京都，包含所有日本的風景，都還能依據當地的自然風土的樣貌而再生──我如此地盼望著……

<hr>

6 蟇股：為屋頂正立面上的裝飾。由於形狀像雙腿張開的青蛙蛙腿，故得此名。

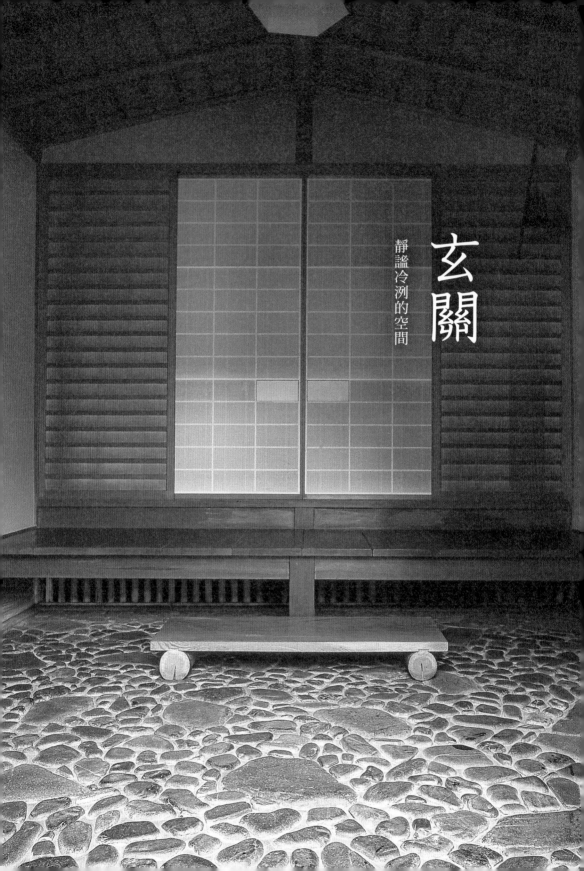

玄關

靜謐冷冽的空間

靜謐冷冽的空間

初次拜訪人家時，先確認掛在門柱上的門牌（表札[1]），按押門鈴。稍等一會兒，裡面的人出來迎接並寒暄幾句。訪客順著門走在石疊小徑，一邊看著腳下深綠色的苔蘚，一邊望著庭院的樹木及花草，想像著這個家的屋主及其為人。從大門到玄關，雖然只是片刻，在這個空間卻充滿了住居所飄散出來的特有氣息。

如果拜訪的對象地位崇高，來到玄關前的屋簷下時，拉開門的一瞬間還會有些緊張。是主人和藹地親自迎接呢？還是會被引導到客間[2]，靜候主人的到來呢？

我從小住到十一、二歲左右的房子，位在洛南深草的大龜谷。這裡轉變為住宅地，第二次世界大戰後日本名的田地與山林地連綿的丘陵地，大正到昭和初期，這裡轉變為住宅地，第二次世界大戰後日本還很貧窮的時候，我的家在一個建坪三百坪以上、寬敞舒適的大宅中租了二樓的一隅生活。住居南側有一個長而寬廣的走廊、兩個京間[3]八疊半的房間和一個四疊半的房間，在西北側還有一個陽台。雖然是租的房子，但由於空間很大，比起現在的華廈還要來得舒敞寬闊。

那時爬上幾階石階後，就可以看到一個大門。平常是打開左邊的小門進出，另外有一條長長的石疊通往玄關，在我的記憶中穿過並打開表門[4]時，總是飄蕩著冷謐的氣氛。抵達玄關的這段短暫時間，在尚年幼的我心中留下一個無比舒適的印象。

後來搬到更具庶民風情的家，是一棟建造於昭和初期的新興住宅，擁有京都風格的連棟長屋。說是玄關，也僅僅是拉開一扇格子門後一坪多的土間[5]。然後經由通庭直通內部，打開下一扇門就

1　表札：掛在日本住宅大門圍牆門柱上，寫著一家之主的姓氏。

2　客間：待客的空間。

3　京間：一張榻榻米的大小，尺寸約為 6.3 尺（190.8cm）×3.15 尺（95.4cm）。大於一般的關東間。

4　在日文中「表」有正面、正式、外面的意思，因此最外面的門稱為「表門」。

18

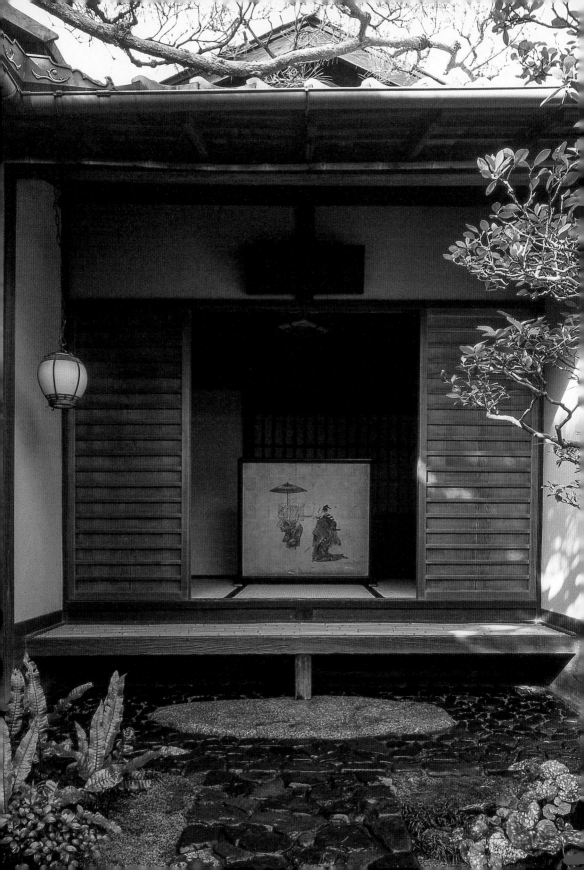

是一個狹長的空間，並排著爐灶以及廚房，充滿生活的氣味。

我回想起在時代劇中出現的江戶時代長屋，表門是只有障子的簡單拉門，打開門後會看到土間

放著汲水用的桶子及小小的爐灶，沒有那種迎接客人用的玄關。唯有公家的宅邸、武家屋敷，或

是農家的村長家（庄屋）設有玄關。

一般庶民能夠在家裡建造稍微突出的玄關，應該始於明治末期到大正年間的都市及其近郊的新

興住宅區。而擁有玄關這件事情，也開始成為社會地位的象徵。日本有一個諺語是「造一個玄關」

（玄関を造る），即「裝門面」之意，也許正是這個時期的產物。

說到緣由，「玄關」的「玄」除了代表「黑色」以外，也有「深奧」之意。

因此可以延伸為「玄關是領悟奧妙道理的入口」。在古代中國或日本，學習佛教要義是非常重

要的一件事情，在此玄關即為領悟佛教之道的關卡，而狹義的意思則引申為禪宗方丈的入口。

即便是日常生活中不具嚴謹宗教信仰的人，一踏入禪宗本坊中，還是會湧起一絲冷謐的緊張。

可能是因為空氣中飄盪著具有精神性的力量，彷彿置身於一個嚴格的修行場的緣故。

我和京都的野口安左衛門家相識已久，那是一間江戶元祿年間創業的歷史久遠的吳服老鋪。其

在油小路四條往北的居宅建於明治初年，建築物從伏見移建而來，前身為造園師小堀遠州的的大

宅。裡面設有兩個玄關，通常其中一個會是次玄關（脇玄關），但是這個家的南北兩側分別設置了闊

氣的通用門[6]。

一問之下才知道，野口家從江戶時代就從事吳服買賣，並與京都御所往來奉仕，乃非常具規模

的豪商，明治維新的時候也曾隨侍天皇到江戶城。南側的玄關是家人日常使用的出入口，亦為迎

5　土間：未鋪裝地板、連結室內與室外的空間。

6　通用門：通往外面的大門。原意為主人以外的家人、女眷使用的大門。

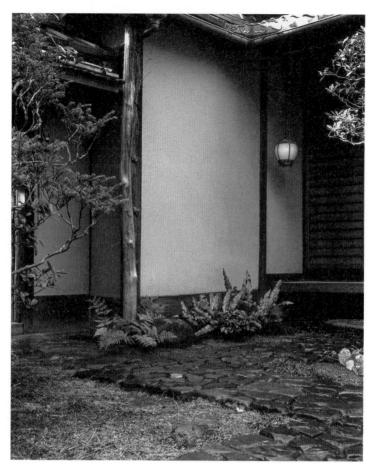

皆川淇園舊宅・偕交苑

賓的玄關；而北側的玄關則鋪
著白砂，瀰漫著更加幽靜的氛
圍。在此跪下、淨身，垂著頭
穿出低矮的出口，出發前往京
都御所。

　前幾天看時代劇的時候也
看到一幕，是妻子對著要去決
鬥的丈夫在玄關敲著火打石淨
身[7]的場面。

　玄關不管是在迎接客人的
時候，或是在主人要出發的時
候，都算是一個關卡，所以我
想一個靜謐、清淨的空間也許
是比較好的。

　7　敲火打石以祈願，不僅有淨身之意，也有增加好運的用處。

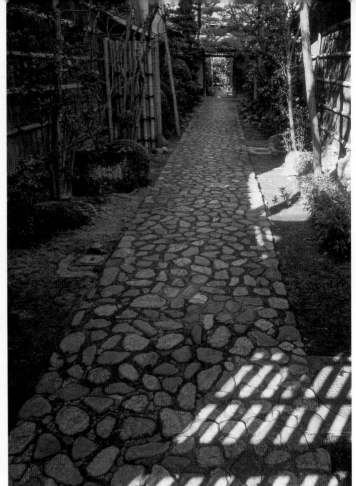

偕交苑　右／大門到玄關之間的石疊　左／以竹子組成的式台[8]及沓脫石[9]

文人宅第

平安京創立之初，大內裏的範圍包含現在二條城的東南端，幅員相當遼闊，而上長者町與下長者町一帶曾是貴族公家的高級住宅重鎮。後來大內裏移往現在的御所以後，其西側仍建有公家或足利將軍等的豪宅。

江戶時代的儒學者皆川淇園，其宅邸也位在土御門的內裏遺址周邊，現在仍遺留著當時的風貌。皆川淇園於享保十九年（一七三四）在此出生，學習儒學並建立起獨有的世界觀。此外他還善詩文、繪畫，開設了名為「弘道館」的私

8　式台：設置於日本住宅玄關或入口處，作為迎接貴賓及高級武士之用。
9　沓脫石：「沓」為鞋子、木屐，在日本庭園與主屋之間放置一顆石頭，以供脫鞋之用。

22

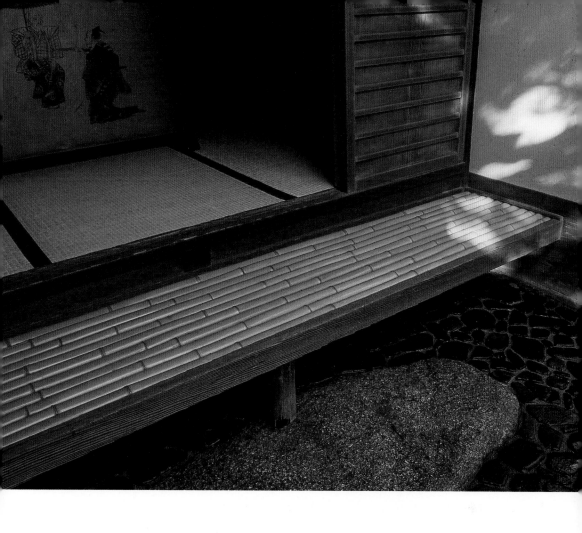

塾，聚集許多文士。

偕交苑為其宅邸的舊跡，
推測多少經過後世的整建，但
是仍然保留了舊貌。穿過外面
的狹長石疊後出現一座大門，
再往前可以看到表玄關以及掛
著繩暖簾[10]的次玄關。表玄關
正面左手邊有一個通往庭園的
中門[11]，種植著可感受到歷史
歲月的老樹，還有座綠意綿綿
的苔庭。

偕交苑位於京都御所西
側，此處歷史悠久、環境優
美，雖然距離皆川淇園居住當
時已經過兩百餘年，一草一木
仍維持著精巧細節，實在讓人
感佩。

10　繩暖簾：以繩子構成的暖簾。

11　中門：在茶室當中，設置在外露地與內露地之間，通常形式較為簡單。

偕交苑的玄關周邊　左上／玄關通往庭園之門的花飾
右上、下／次玄關、繩暖簾與竹子的設計

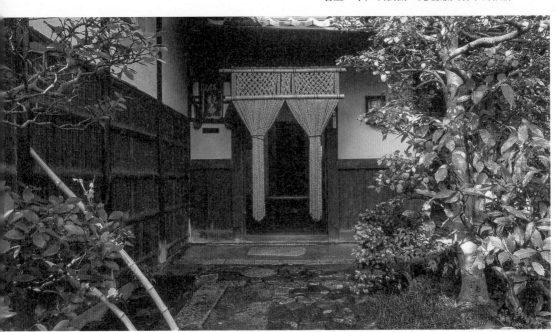

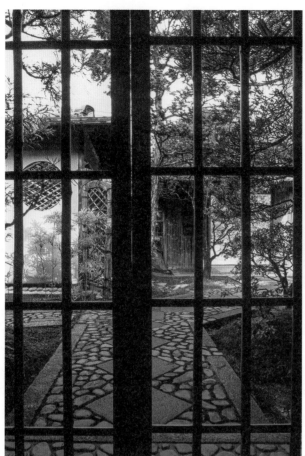

上／玄關的格子門及鋪石的設計
左／從玄關透過格子門望向大門
的景象

別邸

　從市內往嵯峨、嵐山方向的途中，穿過一條等持院通往龍安寺的細窄小徑後豁然開朗，鋪著綠意盎然的苔蘚，一棟具有寬廣的宅邸映入眼簾。

　這棟宅邸的主人是一位靠著炭坑發跡的大阪實業家，傳聞是他的第七棟別莊，在周圍的住宅尚未興建之前，可以遠望衣笠山如絹布包覆般的優美模樣。

　具有數寄風格的茅葺屋頂大

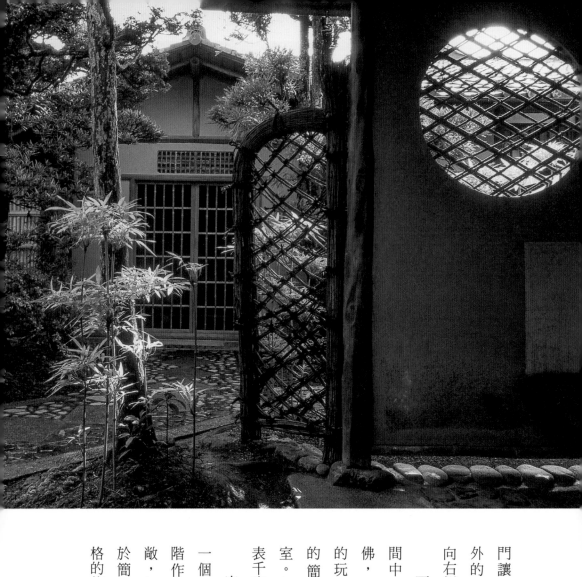

門讓人覺得真不愧是建於洛外的別莊，穿過門後石疊轉向右側，引導至玄關。

而另一側鋪滿苔蘚的空間中，則不經意地放置了石佛，以及可追朔到室町時代的玩石。再往左手邊有竹製的簡樸中門，可以通往茶室。相傳初代夫人在此開設表千家的茶席，主賓盡歡。

穿越玄關的大門後，有一個厚實而具古意的石板台階作為昇口[12]。雖然不算寬敞，但不至於過於誇張或過於簡樸，是一個具有數寄風格的悠然靜謐空間。

12 昇口：從土間爬上座敷的高低段差口。

13 腰掛待合：茶事的時候從露地門進入，作為等待主人迎接之用的建築物。

26

右／自茶事用的腰掛待合 [13] 望向玄關的景象
下／打開格子門後，進入一個靜謐冷洌的空間

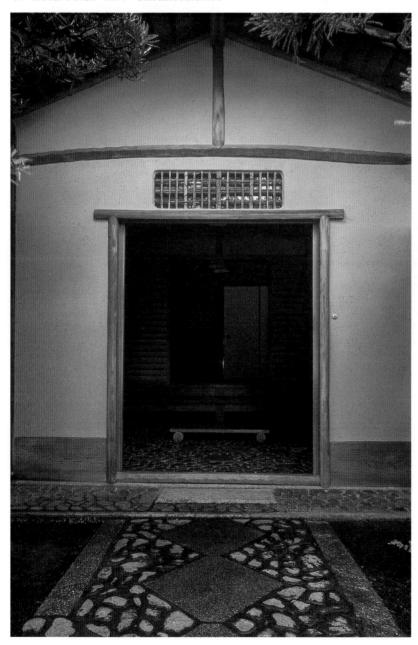

商家

　　四條通以南稱為「下京」，尤其是烏丸通至堀川通之間林立著買賣吳服的大店，形成一個熱鬧的商業街區。面對著綾小路通的杉本家是創業於享保三年（一七一八）的老舖，當時稱為「奈良屋」，批發京吳服，再轉賣至千葉、關東地區。

　　今日的杉本家仍保有明治三年（一八七〇）當時的風貌。從表玄關進入後，兩側是進行批發的「店之間」，穿過這個空間以後，才是屋主居住生活的部分。

　　內玄關位於正面，供有生意往來的商人或傭人自由進出。穿過中庭後抵達的玄關，果然也帶

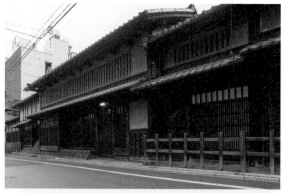

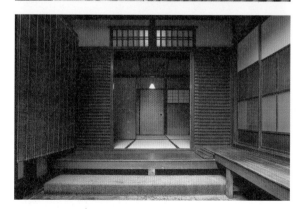

有靜謐冷冽的氛圍。一開始是三疊大的迎賓之間，左手邊是西式房間、正面是客座敷、右手邊通往茶室，不愧身為大戶人家，待客空間非常開闊。

杉本家所在的綾小路新町西入擔綱祇園祭的伯牙山，七月的祭日將伯牙山的御神體及其裝飾品安置在門口。

杉本家〔（財）奈良屋記念杉本家保存會〕
上／表玄關
中／表玄關的犬矢來 14 等
下／住居的玄關門口
右／一進入表玄關隨即是做生意的空間

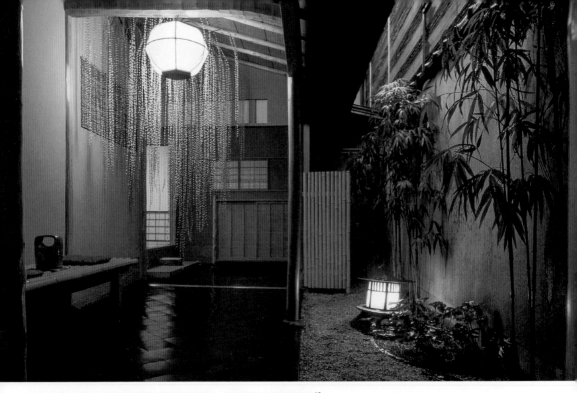

高台寺和久傳　從表門引導至玄關的過程。裝飾著正月的餅花 [15]

料亭

在京都最繁華的四條通盡頭，有祇園八坂神社坐鎮於此。而「八坂」這個的地名由來，是因為從東山往下、在八坂神社南側的祇園坂至三年坂之間，一共有八條坡道之故。

而八坂之一的下河原坂有座高台寺閑靜地佇立於此，這是豐臣秀吉之妻寧寧夫人在其過世後，為太閤冥福祈禱而興建的名剎。

高台寺和久傳位於其一角，有座數寄屋風格的氣派大門。低矮的石階用心地潑過了水，登上三階後踏著磨亮的黑石往玄關邁進。那裡裝飾著插在大壺中的鮮花，更裡面則有一座綠苔點綴的坪庭，可以感受具有景深的層次感。

雖然只是下車以後，帶往座敷就坐的片刻，營造出的氛圍卻足以讓人想像接下來要端上的料理的精緻程度。就好比是用眼睛欣賞的一首旋律優美的交響樂序章。

<hr/>

14　犬矢來：京町家的門面會以彎曲的竹柵欄隔離，防止犬尿、雨水潑溼等原因弄髒牆壁。
15　餅花：一種新年裝飾，在柳枝上裝飾揉成一小團一小團的年糕，通常為紅白兩色。

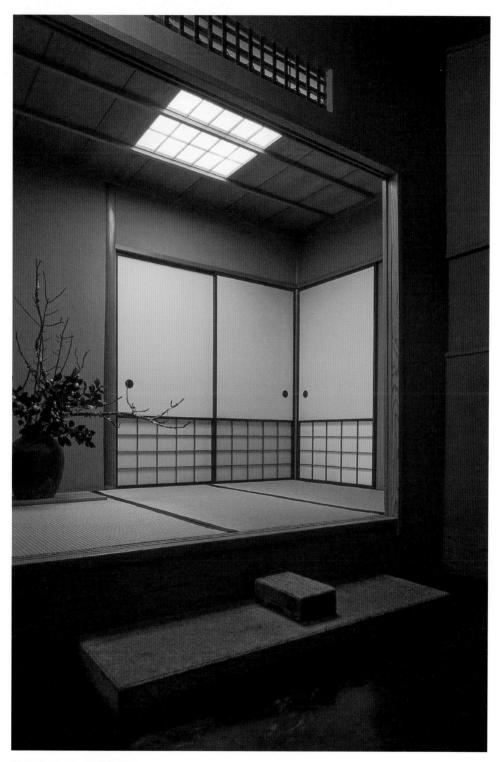

高台寺和久傳　玄關的昇口

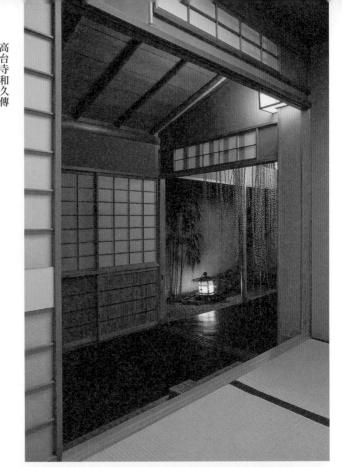

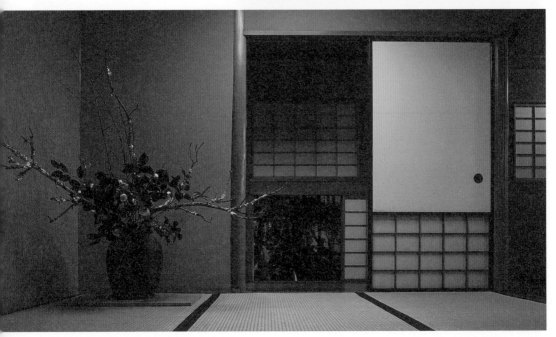

障子、窗

感受風與光，窺見的樂趣

感受風與光，窺見的樂趣

日文中有個源自於平安時代的詞彙，叫做「打出之衣」，又稱為「出衣」。這是指宮廷中進行大饗之宴[1]、五節句[2]等各式祝賀儀式時，貴族的女君或侍奉她們的女官等為慶祝特別之日[3]，會從緣側[4]的簾子（御簾）下方露出一點點衣角，相互爭豔。

當時的貴族將衣裳重疊穿著數層，並將高貴的絲絹染成華麗的顏色，例如春天在濃紅色上披上一襲薄而透明的生絹，用以表現櫻花的顏色；秋天則使用黃色與茜色[5]組合成紅葉的模樣等等。隨著四季的變化，費盡心思地在衣著上表現綻放的花朵、草木的色彩與姿態，爭妍鬥豔。對季節更迭的觀察敏銳與否，在當時成為教養程度的判斷標準。

自遷都京都以後，經過了大約百年的時間，藤原道長、賴通父子成為天皇的攝政、關白，主掌了政治。當時，聚集在宮廷的貴族開始想要脫離中國大唐文化的影響，唱詠春光，意圖確立生於日本自然風土的「和樣」文化。那正是《古今和歌集》編撰完成、清少納言寫出《枕草子》和紫式部創作出《源氏物語》的時期。

而當時的貴族的住居又是何種樣貌呢？若想了解寢殿造的構造，我推薦大家看《源氏物語繪卷》。例如「竹河（二）」的一幕，坪庭中開著櫻花，風和日麗，有一對姊妹在房裡下棋，簾子半遮，雖然看不到臉，但是可以見到層疊穿著的美麗衣裳。侍女在緣側排成一列，守護著棋局的走向。隔著坪庭的右手邊有另一個房間，裡面站著一位貴公子，隔著簾子偷偷窺看兩人的模樣。由於當時身分高貴的公主不太常在人前現身，因此雖非宮中的特殊場合，也會如「出衣」般若隱若現。

1 大饗之宴：平安時期，宮中與大臣宅邸舉行的大規模饗宴，稱為「大饗」，菜色非常地豐盛。

2 五節句：指人日、上巳、端午、七夕、重陽。

3 日文原文為「晴れ」。日本人在值得慶祝或者正式的場合稱為「晴日」，有許多特殊儀式。

4 緣側：日本建築中從座敷望向庭院，形成一個長廊，在空間上是半戶外的空間。

34

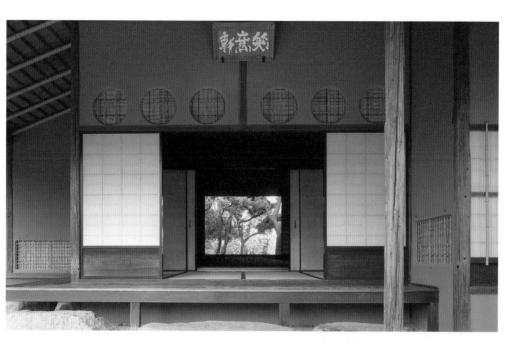

在同繪卷的「東屋（二）」一幕中，光源氏之子薰之君拜訪其愛慕對象浮舟的隱居之處。薰坐在緣側、倚著柱子等候，後面有木板做成的遣戶⁷。裡面有間房間，女官從半開的襖探出頭來，還有背對著畫面、看不清臉的浮舟的身影。

從這些古畫中，我們可以看到平安時代貴族的寢殿造，其緣側位於屋簷延伸的斜屋頂（庇）下方，但是面對庭院的那一側只有一排欄杆（組高欄）遮蔽，無法遮風避雨。在緣側與房間之間的「長押⁸」上，平常掛著遮掩的簾子，日落天色轉暗以後，再從屋頂放下隔間板「蔀戶⁹」，室內變得幽暗。這個年代尚未見糊上和紙的明障子的記錄。

將細木條組成格子狀，形成木框，並在上面糊上一層白色的薄紙，立起固定在敷居¹⁰上，成為左右推拉的「明障子」。應是鎌倉時代以後才出現的產物。

這可能是因為和紙的抄製技術發達後，開始在美濃、越前等地大量生產之故。或者是將木材精密組合建構的「禪宗樣」寺院建築風格從中國傳來的影響。

5 茜色：日本傳統色之一。使用茜草根染出的顏色，接近暗紅色。

6 下地窗：將土牆的結構下地外露，以直交的植物桿為窗框，再加上一些藤蔓裝飾。

7 遣戶：用於寢殿造的木板推拉門的總稱。

8 長押：在門框的上半部，將柱子從兩面夾住固定的橫材的總稱。

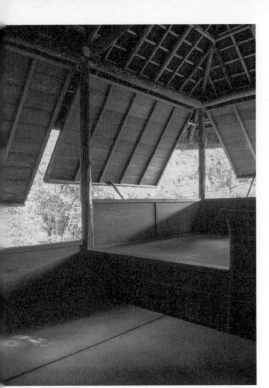

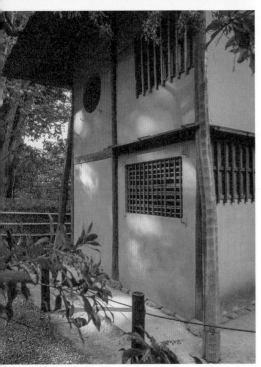

左頁／一樓的爐灶（竈）與床之間

而紙糊窗應該也是同時期的產物吧，在法隆寺的迴廊可以看到木條豎向排列的連子窗。至於以紙糊的小型障子為室內採光的窗戶形式，最早可以從描繪淨土宗的開祖法然生涯的《法然上人繪卷》中的「出文几」看到。那是一種朝緣側突出加蓋出去的僧侶個人書齋，明障子設置在高於桌子的位置，做成窗戶的形式。光線從上方射進來，照亮手邊，對於閱讀而言是再好不過的設計。

在之後開始流行的茶室中，障子窗成為富有意匠特質的設計象徵。茶人千利休之師武野紹鷗認為只有北方進來的光線是穩定而適宜的，而千利休在他自己設計的茶室中則開了好幾扇窗，以創造出明暗對比。在前往茶室的途中，會看到土壁上四角形或圓形的窗戶，上面是糊著白色和紙的障子，以及在竹格子上捲上藤蔓的組合，這樣質樸的色彩及形狀，特別引人注意。坐在室內，會發現映在紙上的太陽光以及樹葉的影子，讓人醉心於隨時間更迭的自然姿態。

9　蔀戶：在纖細的格子間打上隔板，做為隔間，以垂吊方式開闔。
10　敷居：推拉門下面的溝槽。

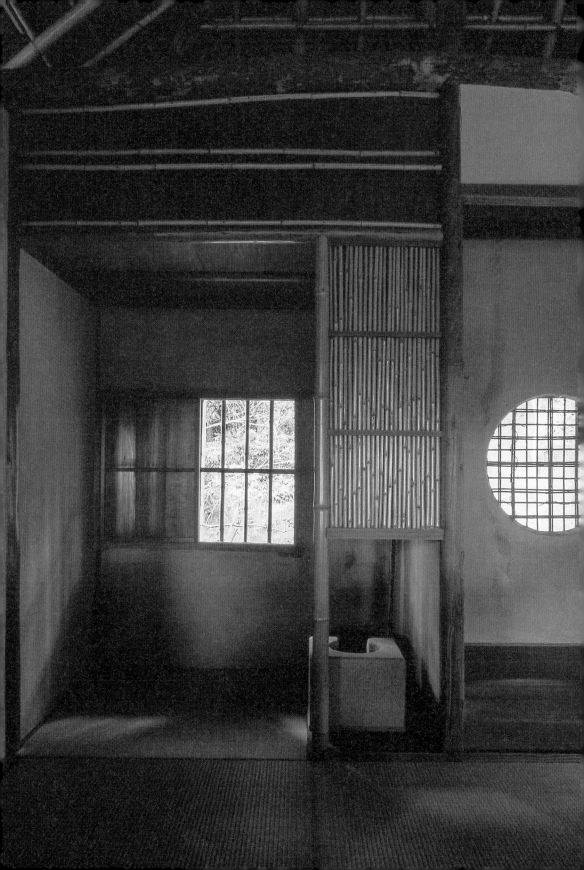

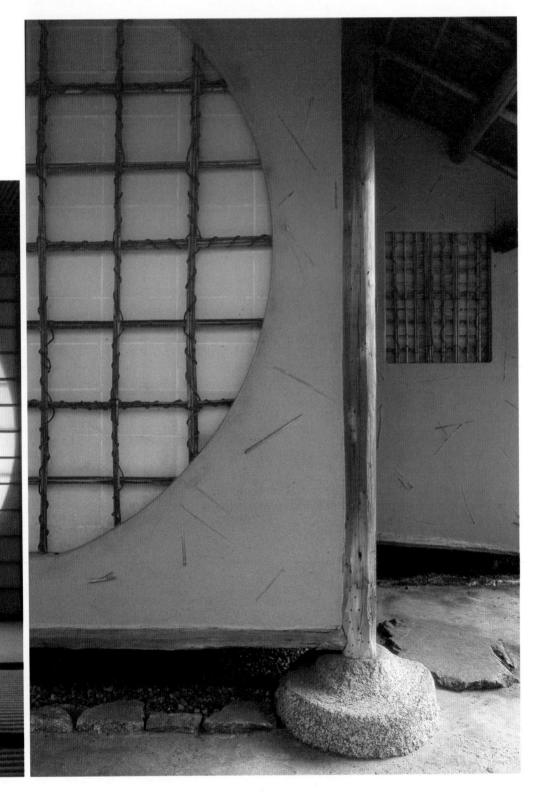

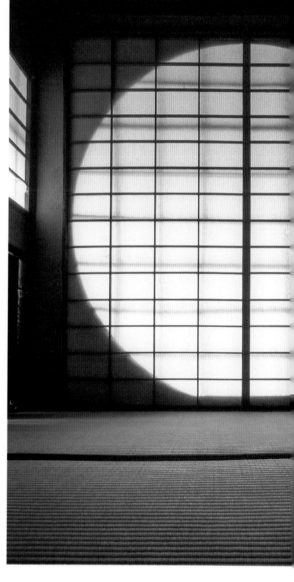

右頁、下／高台寺遺芳庵中
大而圓的吉野窗

從明治末期到大正初期，從歐洲進口的玻璃開始應用在日本家屋的窗戶上，使得窗戶的形式產生很大的變化。玻璃窗十分透光，還可以完全地遮風避雨，室內溫度的調節也比以往容易許多。

而後鋼筋混凝土、組合住宅的普及，出現了塑膠製的雨戶[11]，厚實而堅固的玻璃固定在鋁製的門框中更加強了強度，也開始掛上布製窗簾。如此一來，人們徹底地從嚴峻的自然環境逃離，確保了舒適的住居環境。

但是在此過程中，人們對於季節更迭已不如平安時代敏銳；拜訪心上人的住居時，失去了從竹籬間窺探的樂趣；受人招待進入茶室的時候，再無法為了透過和紙照射進來的柔和光線，以及採光的巧思而感動。這些感受都一去不復返了吧。

障子、窗

11 雨戶：為了不使雨水傷及住宅本體，在緣側外側設置「雨戶」，原為一種木板門扇。

茶室

仁和寺飛濤亭為光格天皇建於寬政年間的茶室，而選址於此的理由應該是仁和寺自古稱為「御室御所」，為皇室密切相關的名剎的關係。襯合其貴族別邸之名，有著宸殿、林泉等典雅的御所建築。茶室位於其東南深處的小丘上，打開障子能一覽庭園與整體建築。而同樣位於仁和寺內的遼廓亭，傳說為尾形光琳之作。

曼殊院的茶室有八扇窗，故稱為「八窗席」，可以見到色紙[12]、連子、下地等典型茶室窗樣式，在明亮的陽光照射下，白色和紙據說會映出彩虹。

仁和寺飛濤亭
右頁、上／混有長[13] 的銹壁[14] 與下地窗
左／月出形的下地窗

次頁／曼殊院八窗席
三疊台目[15] 的茶席中設有八扇窗

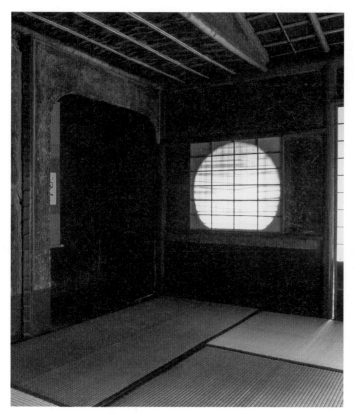

12 指「色紙窗」，設置在茶席點前座的窗戶。

13 長：植物的纖維，在日本的土壁工法中，會以稻梗、麻苧、和紙等為糊壁的材料。

14 銹壁：使用鐵含量高的黏土或混鐵粉製作的土牆。

15 台目：在茶室中，榻榻米的大小為一般的四分之三者，稱為「台目」。

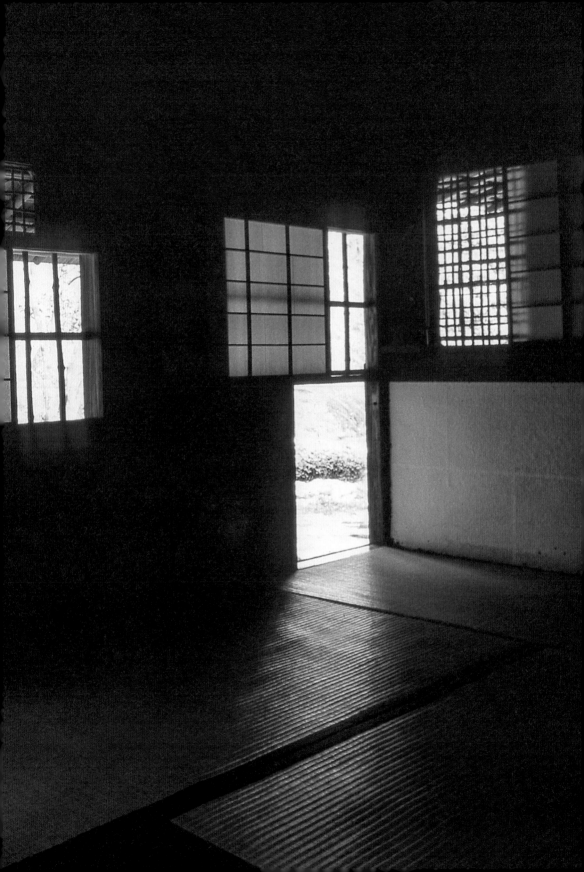

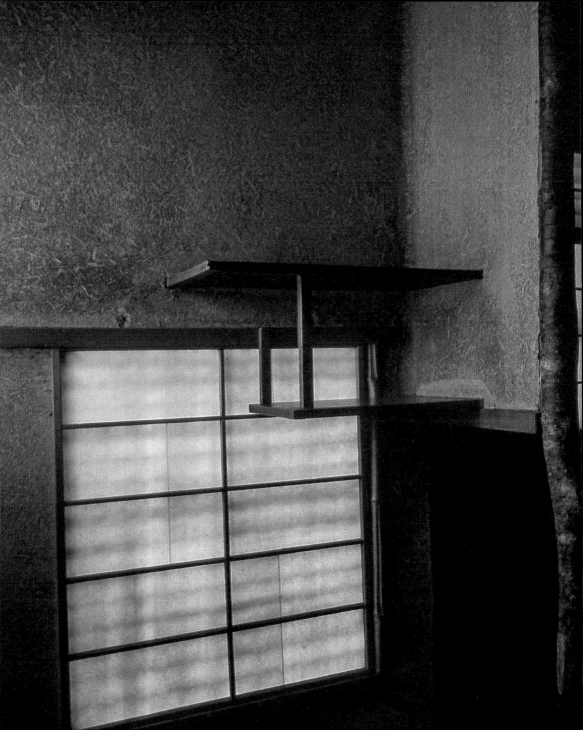

禪寺

禪宗自中國傳入後在日本生根，不僅為日本舊有的佛教帶來巨大的刺激以及變革，對於日本的建築與住居形式也掀起一陣波瀾。始於中世的「書院造」，其形成正是受到禪宗樣相當大的影響。

木條骨架貼上和紙的明障子，開多扇窗，窗戶也一樣使用和紙，以「火燈窗[16]」為代表形式。可以發現多了以往日本建築中較為忽略的採光與暖寒考量。

位於宇治黃檗的萬福寺屬江戶初期傳入日本的黃檗宗寺院，是三個禪宗派別中最晚的。因此其建築樣式保留了非常多中國的式樣，可以窺見其淵源。

左、左頁／萬福寺的火燈窗與圓窗

16 火燈窗：上緣呈曲線的窗戶，隨著禪宗建築傳入日本，後來演變許多形式。

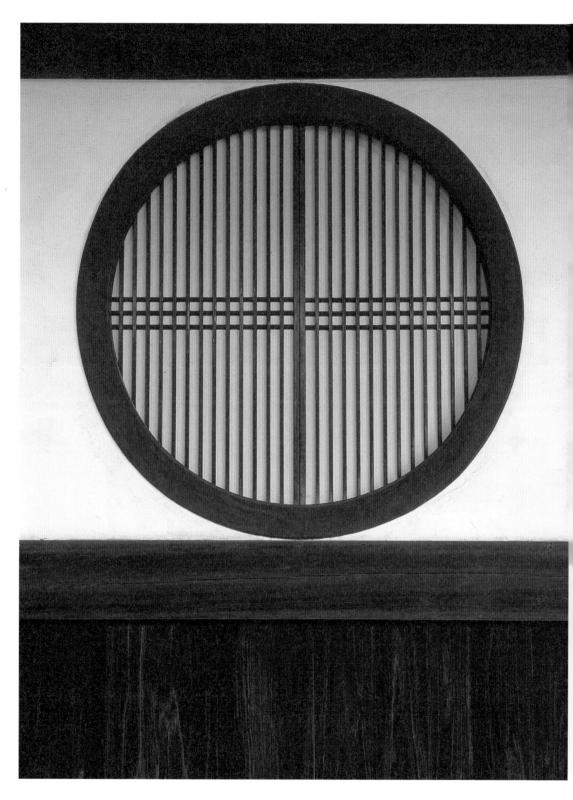

二條陣屋　上／要將身體縮起才能通過的隱藏階梯
左／細部意匠優美的二樓小間

宿場

小川家原本是兼作米屋與貨幣兌換商（兩替商）的豪商，在江戶時代各大名因參勤交代開始頻繁行經京都的關係，擴展成為過夜住宿的地方，通稱為「二條陣屋」。

考慮到大名及高級武士的身家安全，在各個房間都設有隱藏的機關。可兼作能舞台的「能之間」中，障子的中段與桐木門板組合在一起，裡面還備有一片桐木板，將木板放到下段的時候，可以讓障子變成一整片板門。另外在茶室的水屋內側障子裡，還有著供人藏身的空間。房子各處都有如同忍者屋敷般的機關，其巧藝表現在窗、障子、襖的造型上面，非常值得玩味。

下圖為「能之間」
障子一段一段分層設置了桐木的摺上戶 [17]，另有防止噪音的效果

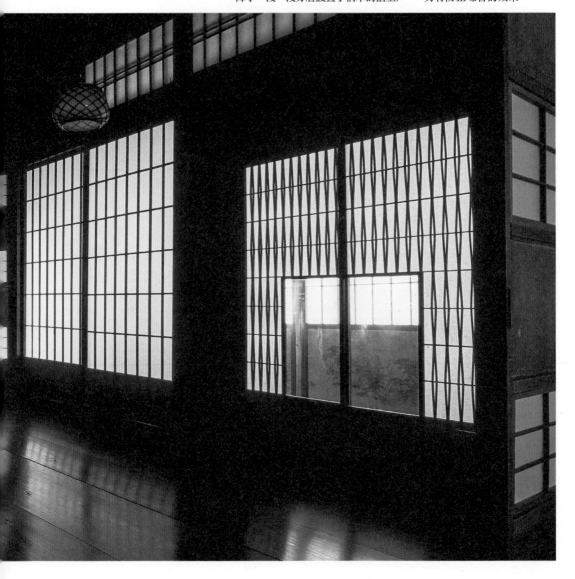

17 摺上戶：將門板以垂直開闔的方式打開，使開口處完全敞開，常用於宿場的門板。

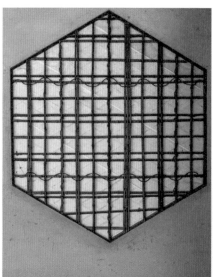

二條陣屋的障子、窗

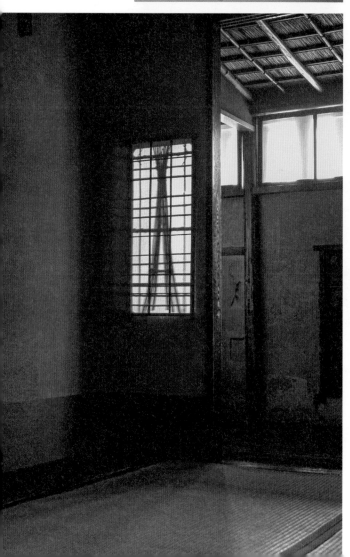

角屋的障子
右上／檜垣之間
右下／扇之間
左／青貝之間

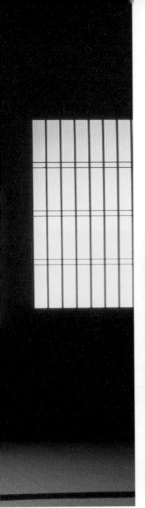

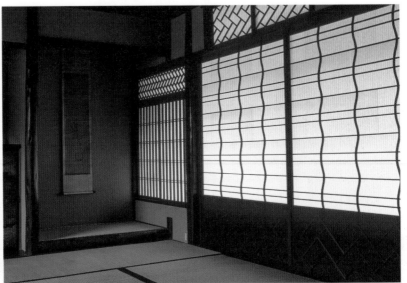

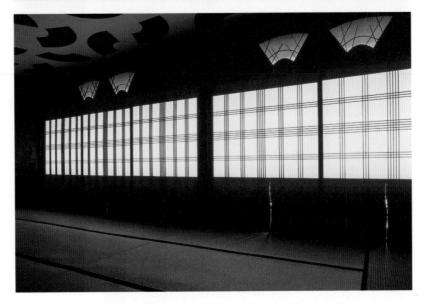

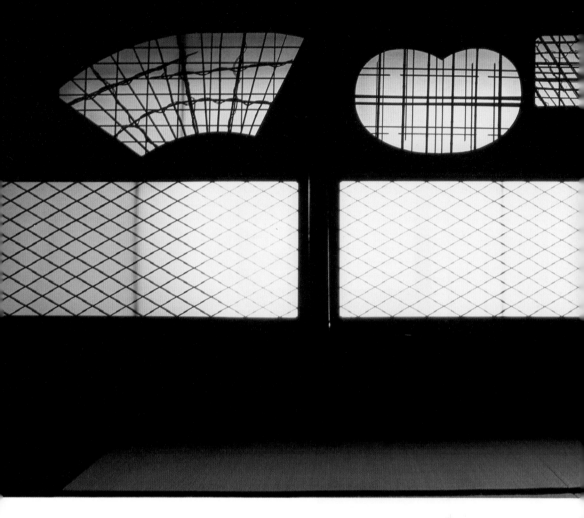

遊廓

京都的遊廓島原在桃山時代的天正十七年（一五八九），始於柳馬場二條之地。從那個時候開始，角屋即以揚屋[18]（今指料亭）扮演其中樞角色，一開始位於六條三筋町，之後雖然強制遷移到島原，但其為人所知的江戶時代熱鬧情景，正是始於此地。

角屋的建築物如今仍保留江戶時代的舊時風貌，在迎賓之間裝飾了各式各樣幾何形狀的障子窗。特別是青貝之間的欄間及明障子，竹或松皮菱組合成的格子紋樣精雕細琢，可以想見賓客從庭院遠望進來的感覺。

位於祇園的富美代則是從江

障子、窗

18 揚屋：從置屋喚來藝妓或太夫，一同於宴席玩樂的店家。

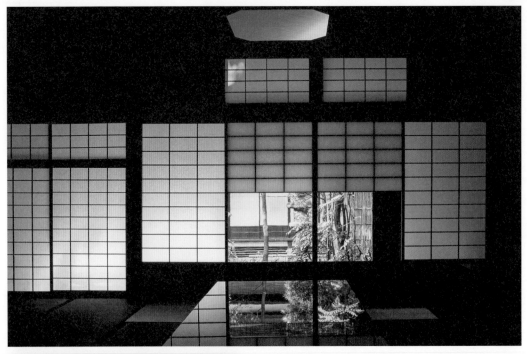

上、左／富美代的大廣間的腰高障子，以及從坪庭望去的景象

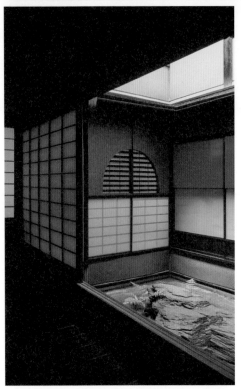

戶時代就存在的茶屋老鋪，原址位於面向鴨川河原的繩手通，大正初年移建到現在的富永町。面對道路的粗條弁柄格子展現出其風貌，而客房內配置腰高的雪見障子[19]則是為了讓客人享受四季風情所設。雪見障子的玻璃窗仍保留了創建當時的鈉鈣玻璃，可以看到微妙的折射角度，數十年來無數的客人都透過這扇雪見障子欣賞月光。

19 障子的種類中，整面的玻璃可以讓人從房間內側直接往外看，稱為「雪見障子」。障子的下面打板子的部分稱为「腰」，超過二尺（60m）者稱為「腰高」。

引手、釘隱、欄間

微小的空間之美

微小的空間之美

在京都建造都城以來，已有一千二百年以上。而往日的住居空間又是呈現什麼樣貌呢？

平安時代中期，都城規劃愈趨完善、政局終於安定，確立以藤原氏為中心的政治體制，貴族構築出繁華的王朝文化。

紫式部在當時創作出《源氏物語》，這雖是一部以光源氏這位華貴的貴公子為主角的長篇戀愛小說，但從其中可以窺見當時華美的貴族生活及住居空間，別有一番樂趣。在這部小說完成約一百年後，更有一部《源氏物語繪卷》問世，更具體而微地表露其中樣貌。

例如「竹河（二）」的一幕，描繪了一座大宅中央有著盛開櫻花的坪庭。在具有斜屋簷（庇）的緣側佇立著三位女官，她們是侍奉身分高貴的貴族公主的仕女。其中的兩位倚坐在緣側與庭院之間的欄杆（高欄），享受著和煦的春陽。畫面上可見欄杆組合處以釘子固定，其上再使用釘隱作為裝飾。

在緣側與房間之間有粗壯的柱子為界，從鴨居[1]垂掛而下的暖簾，邊緣滾著深綠色有職[2]紋樣絹布，穿過半掩的簾子往內看去，有一對開心下棋著的姊妹。畫面的上半部用日本畫的特殊技法「霞取[3]」的方式進行省略，但可以推測蔀戶應該是往上抬起的。

平安時代當時並沒有遮蔽外部風雨的推拉式雨戶構造，而是以木格子組合支撐而成的蔀戶上下抬拉，遮蔽內外。

白天明亮的時候會將蔀戶往上拉起，室內與室外之間也不如今日有玻璃門或紙障子區隔，會直

1　鴨居：推拉門上面的溝槽。

2　有職：代表有識，是指對皇家和武家典章制度與禮法有研究的人，從平安時代起有職紋樣就已經用於皇家與武家所使用的裝飾品上。

3　霞取：日本畫技法當中的留白方式，為一種遠近法的表現方法，由上往下看的視角。

茄子形的七寶引手

接受到太陽光照射以及風吹。遇上夏天炎熱或冬天寒冷之時，特別地折磨人。清少那言的《枕草子》第七十六段中有著這樣的記載：

「宮廷女官住所之中，以靠近走廊處為佳。

撐開那上頭的窗子，頗些有風吹，故而夏季也十分涼快。冬天，則有雪霰隨風飄進，亦饒風情。由於地方較狹隘，若有女童參上，或稍嫌不便；不過，令其坐於屏風後頭，倒也不敢大聲喧笑，反而有趣。

畫裏，不免讓人費神緊張些；夜間，則稍稍得以放鬆，故覺得別有情味。」4

若想一窺室內的樣子，推薦參考「柏木（二）」、「宿木（一）」還有「東屋（二）」的場景。「柏木（二）」描述柏木讓光源氏之妻──女三宮產下一子，因心懷罪意而臥病在床，好友夕霧前來探病的樣子。畫面中的房間是高出地面一截的榻榻米房間，周圍有柱子環繞，並用稱為「御簾」或「壁代」布簾做出隔間，這種布簾是由數條布匹縱切縫製而成，類似暖簾的形式。再往左邊有「几帳」，這是一種移動式的遮蔽物，以高級華麗的絹布製成。另外也有畫著山水畫的屏風。從這些繪卷作

4　摘自《枕草子》，林文月譯，洪範書店，2000，頁80。原文為第七十六段，譯文列為第七十八段。

引手、釘隱、欄間

品中可以發現，室內運用了許多物件來隔熱防寒，同時可遮蔽視線。

在「東屋」與「宿木」的場景當中可以看到襖障子。

「東屋」中襖半敞，女官躲在後面偷看；「宿木」則描繪了今上帝與薰正在隔壁房間專心下棋，襖微微打開，女官從縫隙窺看的樣子，在畫面的深處還可以看到作為出入口的妻戶。

我綜覽《源氏物語繪卷》後，發現組高欄、鴨居上有使用釘隱進行裝飾，但是畫裡並未特別著墨於襖上的引手，亦非往後時代那樣的金屬凹槽，看起來是以燻皮或繩紐進行推拉的動作。

由於這個年代的繪師所描繪的角度都是從上往下看，穿過屋頂及天花板的畫法，稱為「吹拔屋台」[5]，因此無法確認欄間的存在。只有在《寢覺物語繪卷》第四段的場面，可以看到襖障子嵌在鴨居及上長押之間的樣子，不過無法確定這個構件是否扮演了欄間的功能，還是類似像平等院鳳凰堂的格子呢？

總而言之，平安時代的寢殿造為大屋頂下有立柱的廣大

5　吹拔屋台：在日本繪卷中把屋頂打開，從上往下看的視角而成的作畫方式。

進入武士取代公家掌權的年代後，確立了「書院造」的住居空間，明顯的空間區劃使得單個房間的面積變小。在此用來隔間的正是襖，以及貼了一張薄紙的明障子，使得每個房間之間有明確的區隔。也因此出現襖的引手、欄間等部件，從室町時代到桃山時代，隨著茶文化的盛行，茶室建築也進一步發展，更加追求裝飾性。

由木、土與紙構成的日本建築，在釘隱、引手、欄間這些細節上靠著職人以透雕、七寶[6]等精細的技術進行裝飾，令人感到驚奇不已。至於室內空間，則是在屏風或襖的上面，畫上四季畫、山水畫或名勝畫等畫作做為裝飾，而用以遮蔽視線的几帳，則參考平安王朝貴族所穿著的十二單衣，配合季節色彩而重疊調和，呈現絢爛的色彩。

當時的住居不像今日是以玻璃遮蔽出隔間，而是可以受到季節的光與風變化的住居。事到如今，日本人將四季元素運用到室內的感性，到哪裡去了呢？

空間，不常用襖或障子來區隔房間，也許就不需要欄間了吧。取而代之的是，室內特別多壁代、几帳這一類的布類的隔間。

6 七寶：日本傳統的金屬工藝。以玻璃質地的釉藥，閃耀了赤色、琉璃色、白色等華美的金屬色色彩。

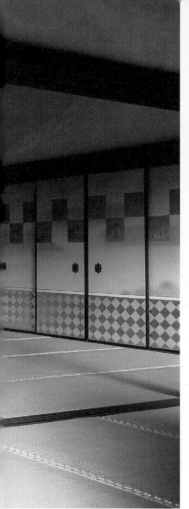

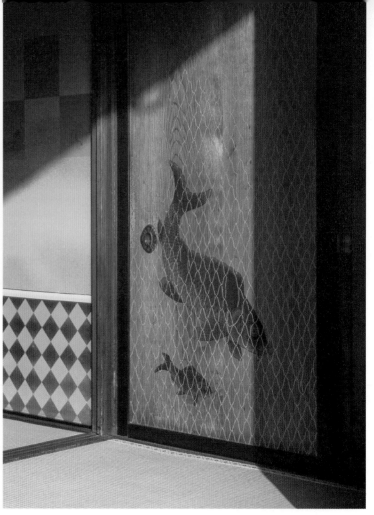

引手

從平安時代的繪卷上，我們可以確認襖障子的存在。在大塊的絹布或木板上，繪有大和繪[7]的山水紋樣。

室町時代以後發展為書院造，房間被一一區隔，以推拉方式開關的襖與貼上和紙的明障子，開始被加以運用。這樣的隔間方式也常運用於桃山時代的城郭建築上，在金碧輝煌的底色上揮毫豪邁的畫作。

相反地，在茶室空間則遵從另一種簡素之美，多採用素色的樣式。

用以推拉襖或障子的零件稱為「引手」，在平安時代是

7　大和繪：相對於唐繪，於平安時代開始興盛，以日本文化及故事、人物、事物、風景為題材的繪畫。

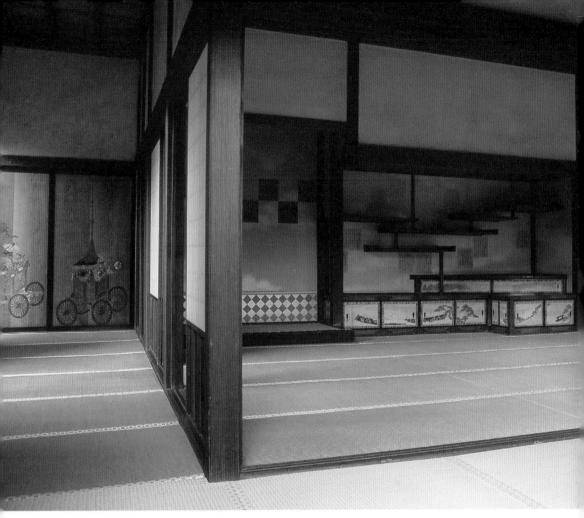

修學院離宮，客殿一之間
右頁／在鋪著榻榻米與廣緣 [8] 之間的
木板門上，以網紋描繪了困身之鯉。
上／霞棚的地袋 [9] 上畫有友禪畫，並
使用了羽子板的引手

繩紐，到了近世則改為嵌入金屬製的引手。

尤其桃山時代開始使用塗上釉藥的七寶引手，帶有琉璃的質感，在小小的空間中，閃耀著赤色、琉璃色、白色等華麗的色彩。在僅僅十公分見方的空間中充滿了使用者的美學意識，實在有趣。

8　廣緣：比一般擁有更廣大空間的緣側。

　9　地袋：為小櫃子的形狀，使用襖，以精美的引手及和紙裝飾。

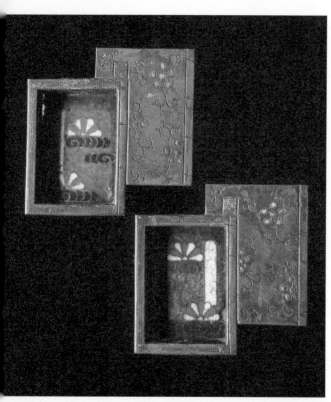

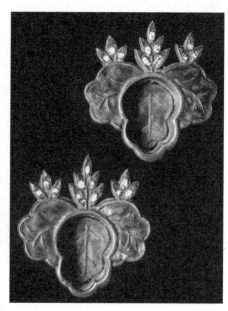

上、左／大原之家的引手

下／修學院離宮，壽月觀的一之間
在與左側二之間的分界處，可以看到
花菱模樣的透雕欄間

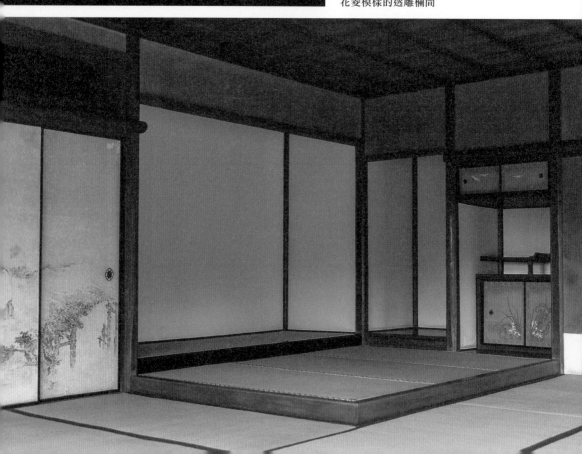

右上、右中／大原之家的引手
右下／曼書院葫蘆形的引手

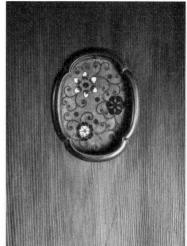

下／修學院離宮，壽月觀的木板門

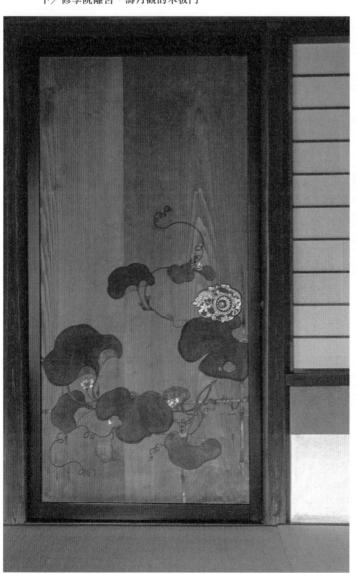

桂離宮

右／松琴亭一之間，石爐上的袋棚
下右／月波樓，印在紅葉絹的障子上的杼形引手
下左／笑意軒，口之間濡緣[10]，杉板門上的矢形引手
左頁／笑意軒，口之間的槳（櫂）形引手、竹與板羽目[11]欄間

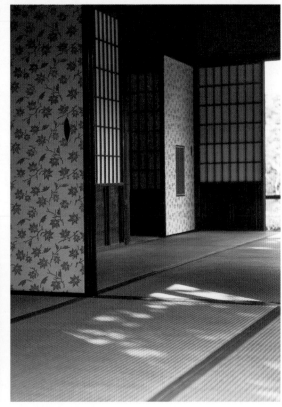

10 濡緣：不具外側板門的緣側。
11 板羽目：平貼木板構成的壁面。

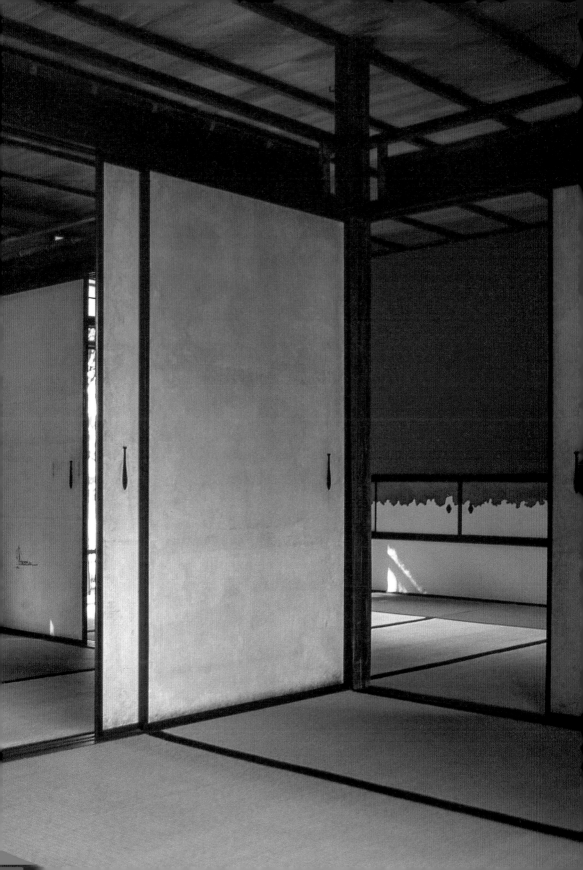

釘隱

所謂的「釘隱」，是在日本建築當中於門、鴨居、長押、高欄等地方打上釘子以後，將外露、不美觀的部分遮住的裝飾品。

最早見於奈良時代，仔細觀看《源氏物語繪卷》的寢殿造建築，可以發現鴨居上有六花紋的釘隱，或是高欄上使用細長的花菱紋樣釘隱，增添裝飾性。

進入桃山時代後，裝飾更加繁複，有的會將金屬鏤空，以透雕表現花的紋樣，有的還會鍍上黃銅（真鍮），甚至還和引手一樣具有七寶色彩的設計，或是陶瓷材質。

據說江戶時代兼具武士及茶人身分的小堀遠州喜好七寶紋，在寺院及舊居都留下七寶紋的釘隱。京都的野口家將以前在伏見的小堀家的舊家移建來使用。現在仍嵌有七寶紋的釘隱，飄散著小堀遠州的風雅之情。

左／東寺的金堂　右／將小堀遠州舊居移建過來的野口家書院長押。花菱紋樣為小堀家的家紋

64

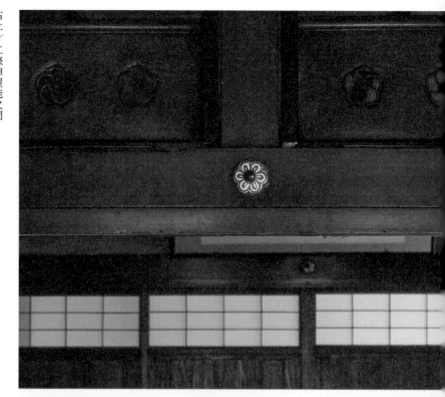

右上／二條陣屋能之間
右中、右下／裝飾大覺寺高欄的釘隱
左上／曼殊院的小書院，富士形及七寶雲紋的釘隱
左下／修學院離宮，線條纖細的釘隱

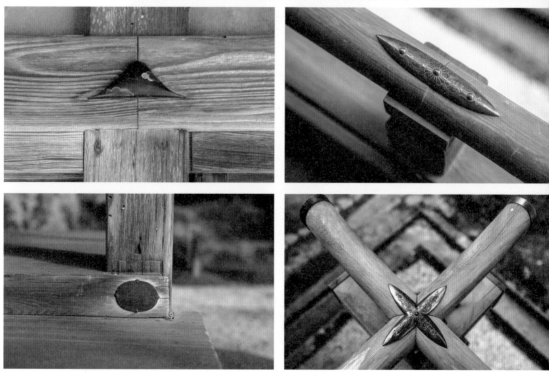

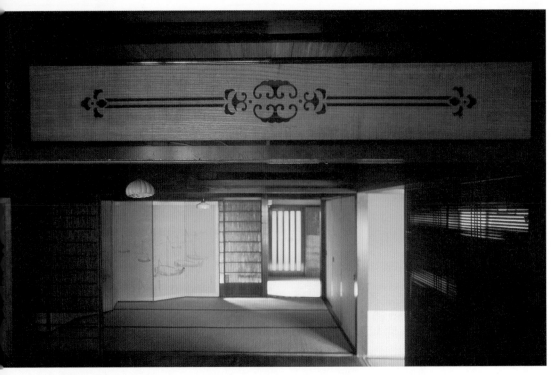

杉本家的座敷

欄間

　「欄間」施加於鴨居到貼近天花板的長押之間的空間，是以木材組成格子，構成各式紋樣的裝飾部件。

　其萌芽之作為宇治平等院鳳凰堂的格子欄間，打開門扉就可以見到格子紋樣。而從庭園望過去，也能夠透過欄間一親阿彌陀如來像。

　而欄間開始廣為使用是在室町時代以後的書院造，尤其從桃山時代至江戶時代的建築空間中，可以看到華麗的欄間構造。

　在神社建築中能看到在木材上雕刻花鳥紋樣，並塗上多彩顏色的欄間。另一方面，則有以桂離宮為代表的素雅透雕款式，將四季風光景物的紋樣簡化並意匠化。如此風格多樣的欄間，有許多留存至今日。

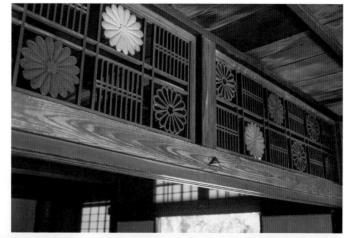

上／曼殊院小書院，黃昏之間
方形的笠欄間與十六瓣的表菊、裏菊的設計
配上富士形及七寶雲紋的釘隱
中右／修學院離宮的欄間
中左／野口家的欄間
雕刻笙、太鼓的活潑設計
下／桂離宮松琴亭
一之間與二之間分界處的欄間

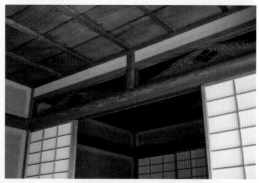

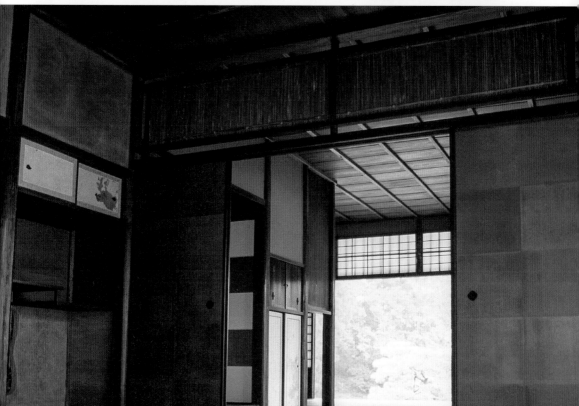

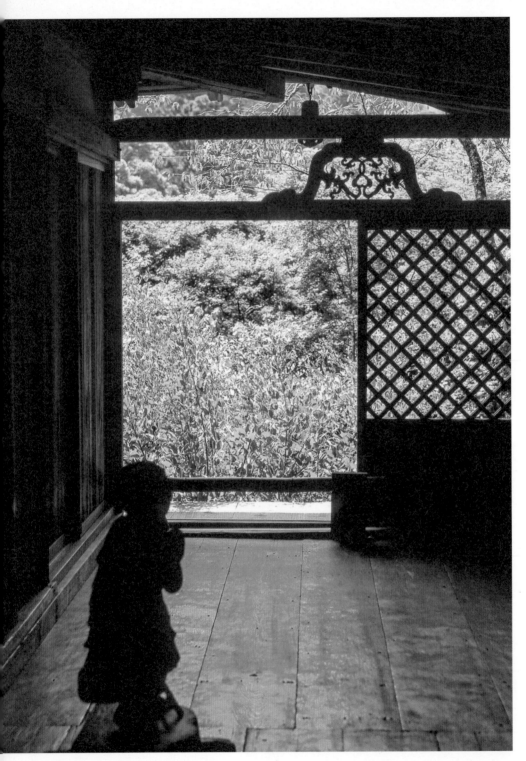

高山寺石水院，具有裝飾性的透雕蟇股 [12]

夏座敷

引風入室

引風入室

在某本雜誌的牽線下，我曾經與三、四位長居於京都的人聚集在一起，出席以「話說京都的住生活」為題的座談會，談論傳承幾代下來的家族生計以及生活模樣。

其中有一位是在祇園經營茶屋的老闆娘，前代父親仍在崗位上的時候，店址位在祇園四條通的北側，現在則搬到南側的新開發地。此新店面為東西向，因而遭人批評說是不孝。

京都的市街中，棋盤狀的大路、小路直角相交，當住家沿著路的方向興建，不是東西向就是南北向。如果玄關位在東側或西側，在兩側夾擊下，夏天早上的陽光很早就會射進窗戶。而京都的風向多為南北向，因此風會受到阻擋，導致非常地悶熱。傍晚則夕陽西斜，陽光長時間照射進來。所以根據祇園居民的說法，在京都市區選擇南北向的住宅才舒適。東西向的住宅不僅夏天非常地炎熱，冬天白天也會因為太陽斜角太低而過於寒冷，實在不宜日常生活。

當時我還聽到另一件有趣的事情：建於江戶初期的桂離宮，是一座沿著桂川河畔建造的貴族別莊，桂川是一條流經都城西側近郊的大河。由於都城中心會受到棋盤狀街道的限制，但來到這一帶就自由許多，因此離宮的建築並非朝向正南方，而是稍微偏向南南東。如此一來，不僅賞月的時候可以剛好配合月出的方向，還有一個原因據說是在都城時總是面向正南方，因此來別莊的時候，希望可以享受一下與平常不同的光線與風向。

京都人為何會對住家的方向這麼執著呢？這是因為都城座落於三面環山的內陸盆地中，夏天非常地炎熱，加上濕氣更是濕熱。汗水如雨水般地下，頭腦昏沉到什麼事都不想做。

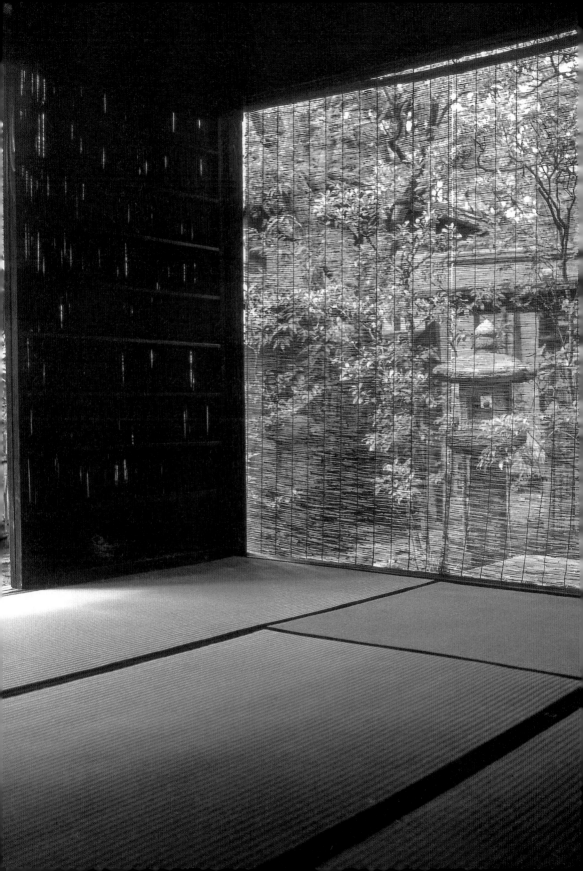

有一位現在仍住在傳統町家的夫人說，夏天在家的時候，最愉快的事情就是在通庭及坪庭灑水，而且還要一天灑上好幾次。

儘管炎炎夏日如此持續著，京都人也不會去避暑。七月十七日有祇園祭，而這不是只有一天的祭典，從開始準備起算的話是六月開始，一直延續到七月結束。到了八月，在各個家裡會舉辦盂蘭盆會，十六日則有大文字「五山送火」。

二十日之後，各個町內有「地藏盆」，即地藏菩薩保護小孩免於地獄鬼作惡的宗教祭典，小孩開心地聚在一起。不去避暑的原因，也許就是傳統儀式活動非常多之故。

也因此，住宅必須特別注重排解夏日酷暑的對策。

窗戶掛上簾子，並在面向道路的那一側，掛上間隙更大、面積更廣的葭簾。葭簾早上會放在東側，傍晚時會拿到西側。襖及障子換成簾戶及御簾，因移除了屋內的隔間而使室內變得寬廣、更加通風，感覺較為舒適。接著在葛蔓做成的繩線所織成的葛布上畫上墨繪，掛在座敷與庭院的交界處。即使沒有風，只要人走動就會隨著一點點的空氣波動而搖擺。光看著如此景象，即能享受風涼滋味。吳服老鋪杉本家中使用生絹織成的布取代簾子，這種透氣的絹布以未經精煉的蠶絲織成，成色透明，寫作「生絹」、唸作「すずし」[1]。

京町家有「鰻魚寢床」之稱，建築是從正面道路一直線向內延伸的細長構造，中間會設置一、兩個小空間，即坪庭。蔥鬱的草地以及植株不僅能夠增添涼意，也能讓風流通。這是稍微富裕的住家所擁有的風貌。

引入涼意的巧妙設計，並非這一、兩百年間的事情。平安京營建完成後，許多人搬入都城居

1　「すずし」（suzusi）音近「涼爽」（すずしい，suzusii）一詞。

從掛著簾子的座敷望向庭院的景色
杉本家

住，從那個時候開始，大家就對夏天炎熱頭痛不已。兼好法師在《徒然草》第五十五段亦有這樣的描述：

「修築住房，必須要考慮到夏日的舒適。冬天，任何地方都能住。夏天炎熱潮溼，如果住所不舒適，極為難熱。

庭院的池水如果太深，就沒有清涼之感。潺潺淺流，才能感到無限清涼。如果要讓室內之

夏座敷

73

物秋毫可辨，則安裝遣戶的屋子比安裝蔀戶的屋子更加敞亮。天花板高度如果太高，容易使冬天室內森寒陰暗。」[2]

平安時代的寢殿造或中世的書院造建築格局不像現在有小隔間，也未裝設襖或障子，家中是一個廣大開闊的空間，但兼好法師卻有這樣的感想。

而且當時廣大的宅邸建築，會從附近的小河引水到庭園中流動環繞，照理說應該會比現在更涼爽才是。

雖然庶民無法享受到這般奢侈，不過，在京都市街以堀川為中心，有數條小河通過的痕跡，例如室町川、洞院川等，這些都是在營建平安京的時候，硬是將鴨川河道向東改道的產物。可以想像，庶民在這些小河或各處湧出的泉水、井水邊，從事戲水、納涼降溫的各種活動。在北山的貴船亦會在流水夜幕低垂時分，鴨川上出現納涼床，飲酒做樂以忘卻白天的暑熱。在嵐山、宇治川則有行駛水上的川船，迎面享受通溪流上搭建涼床，吹著山林的冷氣享受美食。而更近在身邊的消暑活動，便是在傍晚時分將家裡的矮桌拿到路邊，鄰居聚集一起，一邊搧著扇子，一邊聊天，一邊下著圍棋或將棋，非常熱鬧愉快。

不到外地避暑的京都人，便是這樣度過夏天的。

而今，卻出現許多高樓大廈，排放出冷氣的熱氣，地面上亦鋪著柏油瀝青，散發熱氣，只得渡過比以前更加炎熱的夏天。

2　摘自《徒然草 吉田兼好的散策隨筆》吉田兼好著，文東譯，時報出版，2016。經本文譯者修稿。

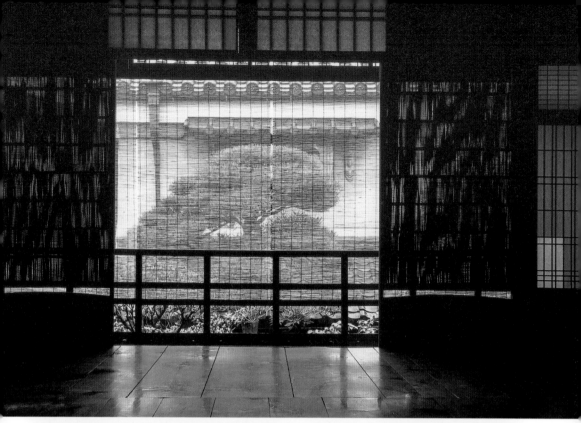

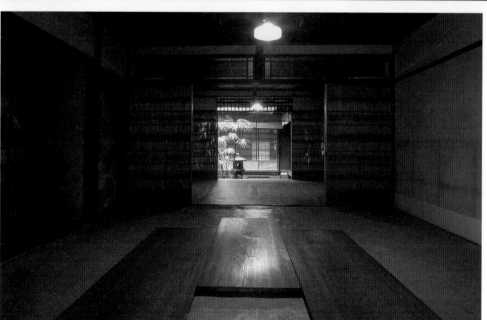

吉田家
上／從二樓的板之間越過竹簾感受庭院的氛圍
下／從裝上簾戶的座敷遙望遠處的坪庭

暖簾

暖簾的起源於古代的寺院、神社門上的几帳或是垂幕。平安時代的寢殿造中放置的几帳或帷帳，應該也屬於同一個源流。

後來商業發達以後，出現印染著家紋或屋號的暖簾，類似招牌的功能。

除了放置在入口作為標示的暖簾以外，還有朝廷中作為隔間的室內用暖簾。麻料對於緩和夏天暑氣有相當好的效果，不過在吉田家看到的這種葛布暖簾，光是看著輕微的風動，便能感受到涼意，可說是京都人優雅的智慧吧。

吉田家
下／隔著搖曳的暖簾縫隙觀看坪庭
左頁／可感受到涼意的葛布暖簾，上面畫著以水為題的水墨畫

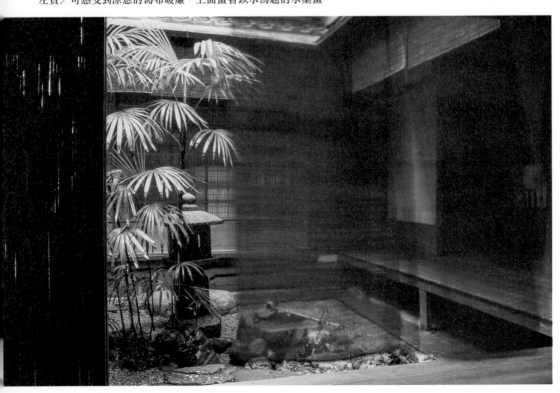

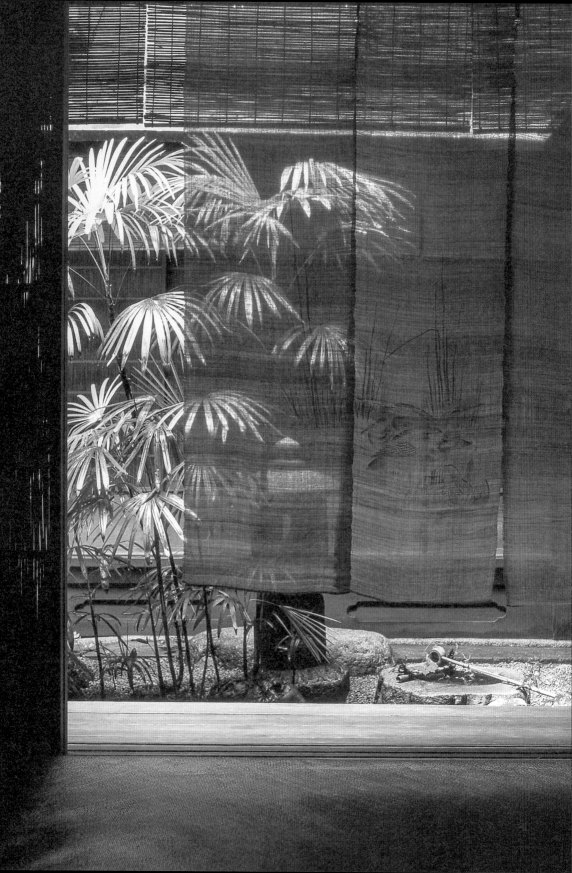

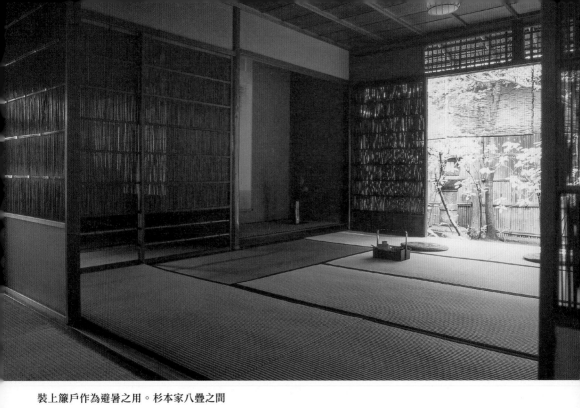

裝上簾戶作為避暑之用。杉本家八疊之間

簾、簾戶

「簾」為使用蘆葦（葭）、裁細的竹材、削細的素木[3]等材料，經緯交叉編織而成的簾子，為夏天必備的家居物品。我想原本的形狀應該更質樸，不過在成於平安時代末期的《源氏物語繪卷》等繪卷中，可以看到竹編而成、周圍加上有職紋樣滾邊的優雅簾子。當時尚未有障子，因此不僅夏天，一整年都會用上，作為遮蔽視線的垂簾。

日文中用「看牆縫」（垣間見る）來表達「窺看」，也就是男性透過庭院矮牆（垣根）或簾子觀察女性。當時不流行直接看臉，而是稍微遠離一些距離，欣賞其衣裳顏色之層疊，推量女性之美與教養。

「簾戶」雖也是簾的一種，但由於是代替障子、襖使用，因此具有門框，左右推拉使用。透過簾戶，可窺見景色或人影，即便不是平安時代的男子，也能享受這種眼觀之樂。

3　素木：表面未經上色加工的木材。

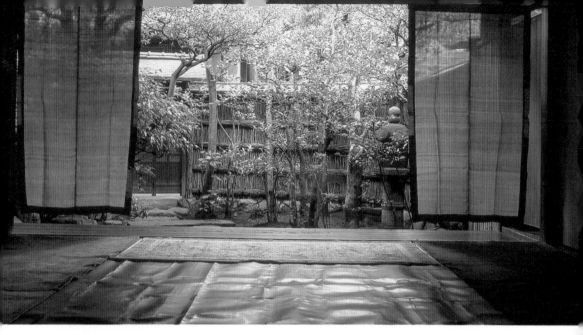

杉本家

上／鋪著油團的座敷，與前方的植栽之間掛有生絹的簾子
下左／以縮織[4]滾邊的生絹簾子
下中／以素木緊密編成的簾戶
下右／巧妙地利用竹節的紋路，呈現簾子上華美的鋸齒紋樣

　4　縮織（しじら織）：為了要呈現布匹凹凸不平的效果而使一邊的芯線上緊，另一邊芯線則放鬆。

杉本家
下／光線穿透以素木編成的簾戶，柔和而美麗
畫面前方可以看到地面鋪著油團
左／鋪在座敷地面上的油團，是使用澀柿液或漆塗製而成的夏季鋪墊，
具有皮革般的光澤

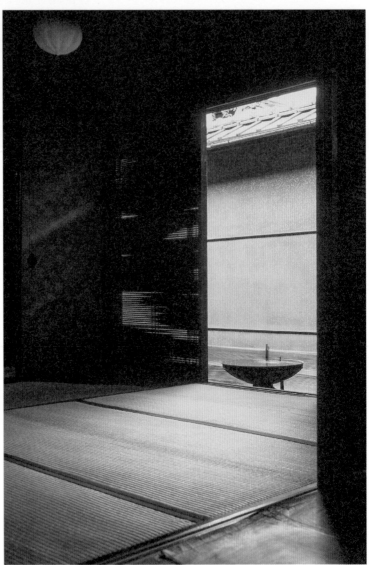

敷物

　在京都的傳統住宅，習
慣在榻榻米的客間中鋪上羊
毛地毯之類的鋪墊物（敷物），

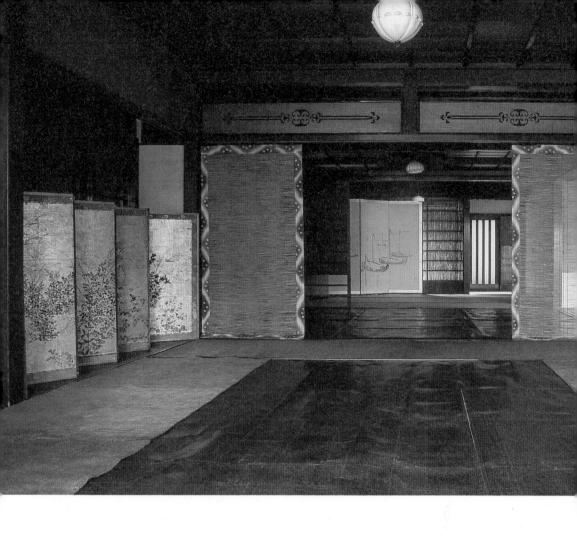

但在夏天炎熱的時候是完全不適用的。

因此，通常會鋪一些籐編或網編的墊子代替。

其中也常以澀柿液作為和紙的接著劑，重疊好幾張，貼成一張稱為油團（油屯）的鋪墊，又稱為笭簀[5]，雖然我不清楚這個字是怎麼來的，但常常用來指稱鋪在地上的鋪墊物。這種材質鋪起來有比較涼爽的感覺，也比較舒服。

由於冷暖氣的普及，近年已鮮少有人家會隨著季節更替地板的鋪墊，夏天的住宅風景已有很大的改變。

5 笭簀（アンペラ）：為一種莎草科的植物，原產於印度、馬來西亞，可以編成草蓆或蘆葦草船。
日本所稱的「筵」的鋪墊物，部分就是用此種類的草本植物所編織。

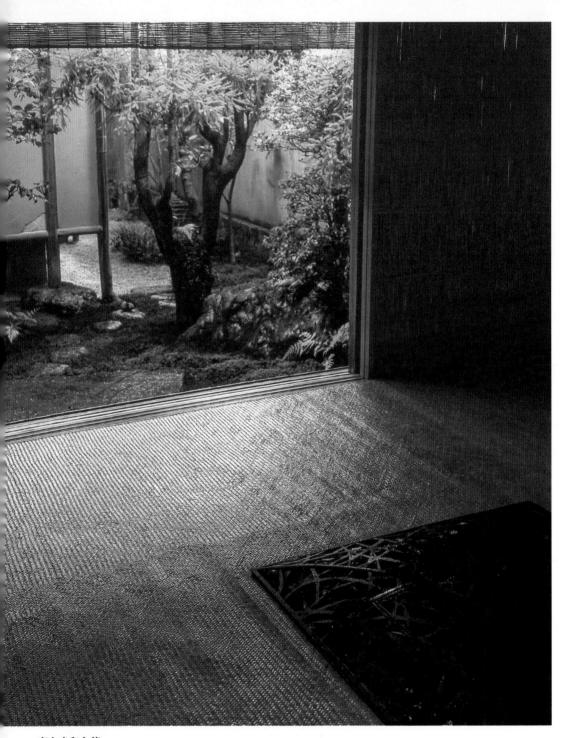

高台寺和久傳
上／客間的籐編鋪墊。右前為給客人提供燒烤料理用的圍爐裏，在夏季會放上竹葉營造出涼爽的氛圍
左頁／以簾子、簾戶圍起的二樓客間。地面鋪有籐編鋪墊，創造出一個涼爽的空間

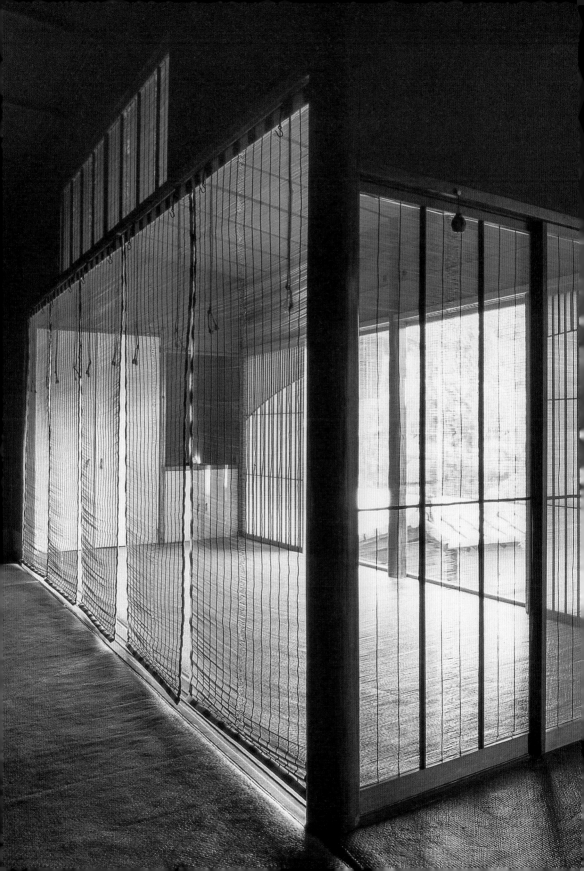

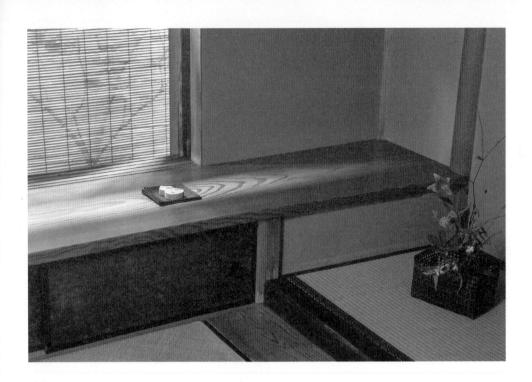

高台寺和久傳
上／床之間的付書院，光線透過簾子柔和地灑了下來
下／在窗的四周圍上簾子，讓人感受夏天的涼爽氣息

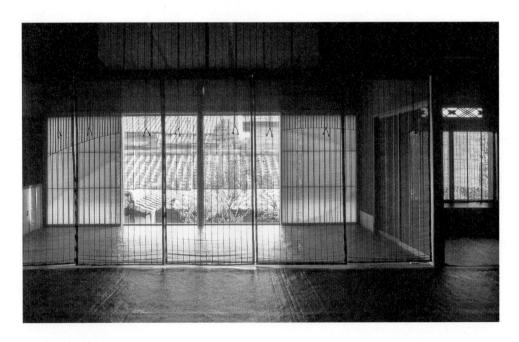

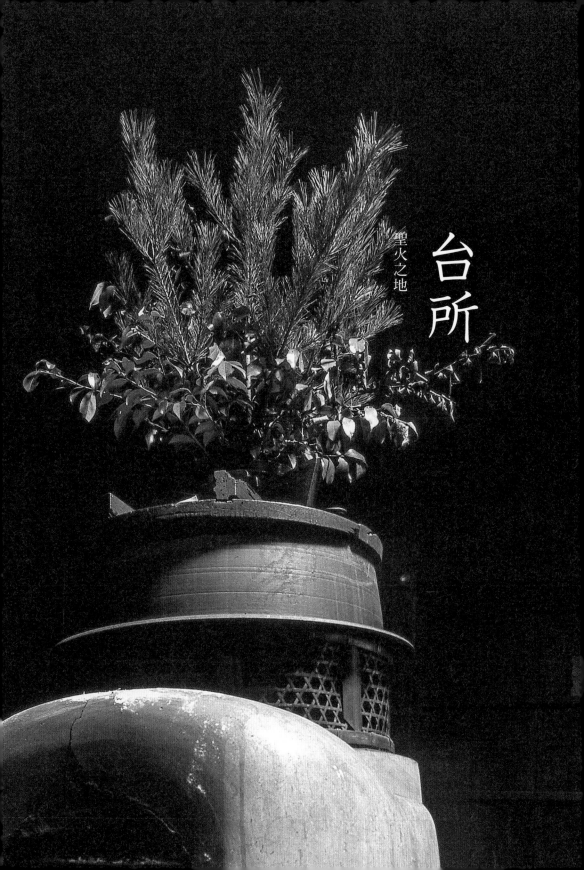

聖火之地

台所

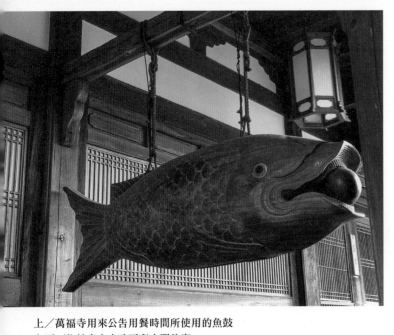

上／萬福寺用來公告用餐時間所使用的魚鼓
左頁／位於高台寺時雨亭土間的竈

聖火之地

中國古代所謂的五行思想是「木、火、土、金、水」這五個要素相互循環，構成人類生活的基本。人類作為自然界的一員，五行是日常中不可或缺且必須珍視的一環。如果套用到今日的概念，即是所謂的「生態觀」，也就是尊崇自然界的萬物吧。

木生火，這是五行的第一個思想。人類是唯一使用火調理食物的動物，我們利用火燒烤捕來的鳥、獸、魚等肉類；使用鍋子水煮將摘來的植物煮到柔軟可食；將羊、牛身上擠來的乳汁，以及研磨大豆所獲得的蛋白質液體溫熱之後，得到起司或豆腐，並食用之。燃木、生火，以火加熱，為料理之始。

日文中的「台所」在過去原是指將料理擺盤的場所，後來與生火、用水的「廚房」合為一體，統稱為「台所」。京都人唸「台所」（だ

1 節竈：具有正月磨麻糬、祭祀神明作用的爐灶。

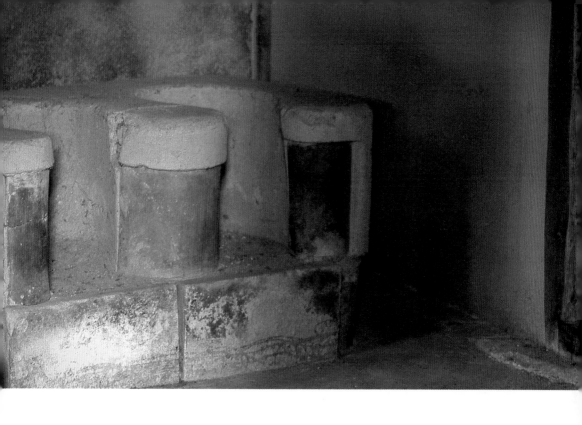

いどころ・daidokoro）的時候，會省略尾音「ろ」（ro），唸成短音的「だいどこ」（daidoko）。在京都，台所設於玄關直通房子內部的通庭，天花板挑高到二樓，爐灶（竈[2]）的中央設有煙囪。

在我小時候，瓦斯已經非常普及，我家就有兩、三座金屬鑄物的厚重瓦斯爐並排在流理台的旁邊。不過昭和三〇年代當時，洗澡仍然要燒煤、也只能靠火鉢[3]取暖，因此燃料屋會將這些東西，連同用繩子綁成一束的柴薪一起送到家裡來。由於我的祖母堅持用柴薪烹煮白飯，所以我傍晚回家的時候，看顧煮飯的爐灶就成了我的工作。我覺得燃燒的火焰很有趣，雖然偶爾會因摻雜潮濕的柴薪，導致煙霧竄出、讓人直流淚，不過在那個瓦斯暖爐尚未出現的年代，冬天的時候我倒是挺樂在其中的。

位於京都東山山麓、由北政所所建立的高台寺，山稜線上佇立著「時雨亭」、「傘亭」這兩個小茶室。據聞是一開始是豐臣秀吉設於伏

2　「東日本為爐，西日本為竈」，竈除了取暖以外，亦可供調理食材，並祭祀神明。

3　火鉢：日本冬天取暖的道具，在器皿裡放置灰，在上面放置數支木炭燃燒。

見城的茶室，之後移建至此。

「時雨亭」為藁葺屋頂入母屋造[4]的兩層樓建築，一樓為土間與板之間，二樓只有兩個小房間，是個簡單素雅的草庵風茶室（第三十六頁）。在安靜的山里搭建草庵，居於其中過著聖人的生活，即體現了所謂的「山居之體」。土間並列著兩個爐灶，而且還是僅能容下小鍋子和小釜的土灶，彷彿是繩文時代或彌生時代住居的還原模型。

當好久不見的好友來訪，為他在鍋裡放入入米，慢慢地煮成一鍋粥。因為是彼此交心的至交，就不馬上帶對方到二樓的客間，兩人對著柴火取暖，一邊品茶、一邊留意著粥的熟度，天南地北地談天。兩人洋溢著笑容，火光照得一臉好氣色。除卻了身旁多餘之物，只留必要的物品，這可說是一個男人獨居的理想空間吧。

與日本茶道有極深淵源的禪宗——曹洞宗之祖道元，於其著書《典座教訓》提到，所謂的「典座」之職，即司作食、端食者，為純粹而無雜念的修行者。此外亦在《赴粥飯法》中亦明示，不惜時間、懷抱真心準備三餐，乃精進之道。

京都傳統住宅的台所中，會祭拜「三寶荒神」，以守護佛教的三大要素：佛（悟道）、法（經教）、僧（修行），並奉上荒神松[5]、榊[6]、火把祭祀。在灶中焚火，掃除不淨，敬灶神。另外，也會請來以伏見人形的土做成的大黑神坐鎮，以護法善神的身分共同守護廚房。牆壁上則會貼上「火迺要慎」的符紙，來自坐鎮京都西北方嵯峨山巒第一高山的愛宕山上的愛宕神社火神。由此可知，京都的台所，是一個有各路神佛保佑的神聖場域。

而今，這個空間失去了五行思想中的「木」、「火」轉變成瓦斯，無火的微波爐更占有一席之

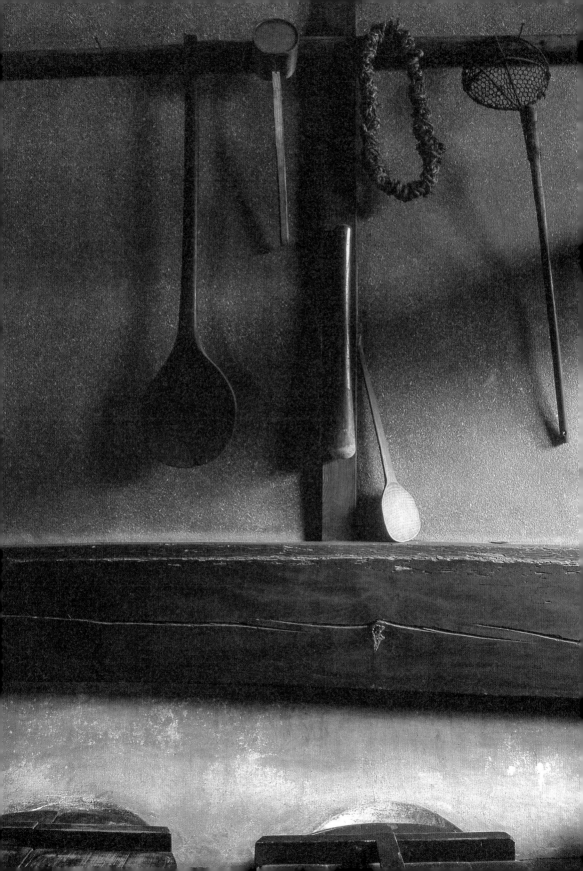

地。以前用灶生火煮米的時候，必須時時刻刻注意火勢，以免熄滅或是突然變強而燒焦。而今，有了方便的計時器，能夠掌控熱度煮出白飯。五行不再循環，火焰也無法驅逐家裡的不淨了。

前幾天，我造訪了岩手縣安比高原的一戶人家，他們當晚以烤肉宴客，庭院中擺著切半的汽油桶，裡面放滿柴薪、燃著火光。主人遞上於附近青青草原自然放牧的牛肉，一片有二十立方公分大，目測重達四百公克。主人還用心地準備了三種醬料，蘸上醬料後，靠近柴火烤肉，從烤熟的地方享用。強烈的火焰在肉上留下美味的焦香，表面烤熟之後，再自己用刀一口一口送進嘴裡。火烤讓醬料的香氣完美融入肉中，在口中再次爆發。吃完後，再蘸另一種醬料，用火烘烤，不斷地重複這樣的動作。

那位主人非常謙遜客氣地說，是為了省去一一招待每位客人的程序，才想出請客人動手烤肉這樣的方法。但是我認為他是一位料理之神，為了做出三種的醬料，充分地花時間安排。

在那一次的招待中，我看著秋天高原的夕陽配上通紅的火焰，一邊吃著如此用心準備的料理，覺得這就是道元所說的「典座精神」和內化的「招人之心」。

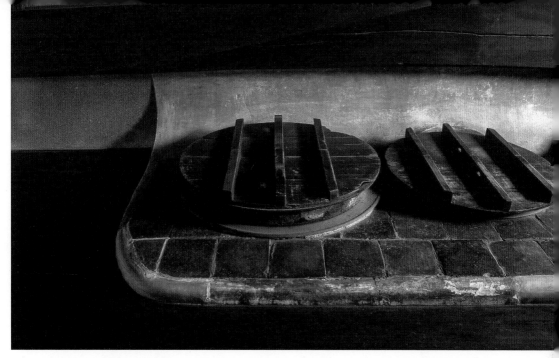

掛在灶上的大鍋蓋亦閃著黑光，極具風格。大德寺

禪寺

位於京都市北區紫野的臨濟宗大德寺，過去與南禪寺並列為京都五山之首，但在應仁之亂中燒毀，後由一休宗純禪師再興，使廣大的佛教伽藍復活。以三門為中心，接著是佛殿，再往裡面會看到方丈[7]與庫裡。庫裡是兼具廚房及寺務所功能的建築物，進去隨即是天花板挑高的土間和具五個爐口的灶，從這裡看不到灶本身。另一側的牆上掛有大鍋子，上面的長押木條上掛著巨大的飯杓及網杓。

自創寺者大燈國師開始，大德寺這樣的大寺長年保持著禪宗名剎的地位，因此可以想見準備修行僧的三餐、或寺院有特殊活動時，庫裡應當負責了相當多人數的料理工作。從煤炭燻黑的焚口、其下方的石頭的排列、灶、調理器具等等，都可以窺見簡樸但有力的意匠及歲月痕跡。道元禪示的「典座為修行之道」的廚房，或許正是如此吧。

如今，仍會在一年一度的秋之大燈國師的回忌儀式上，開火煮食。

　　7　方丈：佛寺內住持的居所。

台所

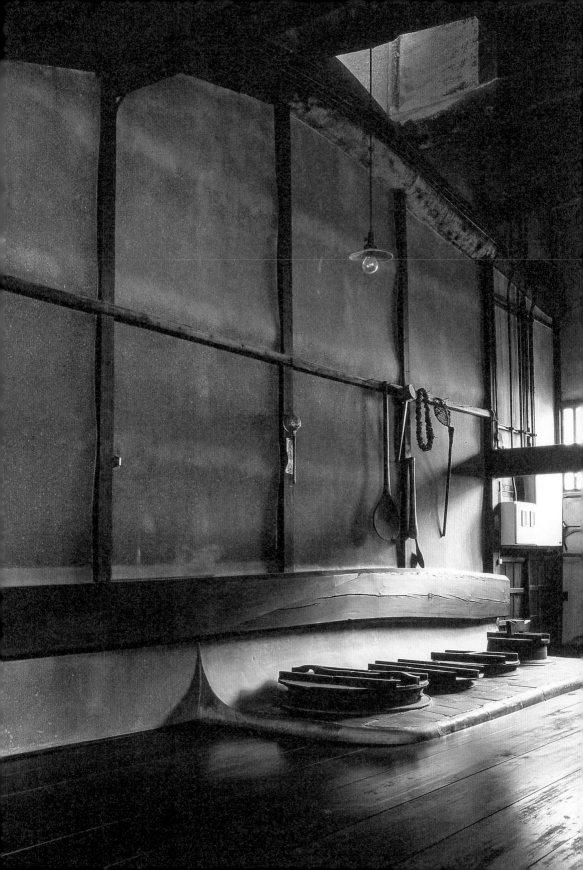

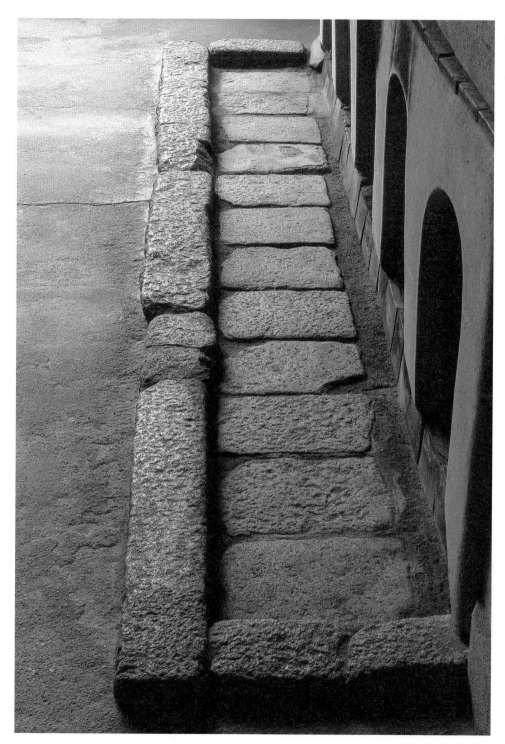

大德寺庫裡的灶與爐口之間有牆壁阻隔著
右頁／掛著大鍋、大釜的灶
上／焚口的石頭排列

町家

位於西洞院綾小路東入的杉本家，過去是賣吳服的大店，即豪商。以此為中心，這區又稱杉本町，分家的家族、職員以及往來的染色加工業者等都住在附近，維繫著彼此的關係。

京町家的台所一般設於寬一間（一八〇公分）的通庭中，但杉本家不愧其名，台所的寬度是平常的一倍以上，天花板甚至挑高到三層樓高。

抬頭一望，光線透過東、南、北三側的明障子射進來，或強或弱。由梁、束、貫組合而成的屋架有多重的直線構造，不管從哪個方向看，都是美麗的幾何紋樣。

以前灶的數量比現在多一倍，可以想像在這個寬廣挑高、充滿著煙與蒸氣的空間中，為了準備大量的員工餐以及接待來客的茶席，人們在此忙進忙出的樣子。

杉本家的台所　上／排煙處開放遼闊的天花板
下／貫穿南北的通庭深處設有灶　　　　　94

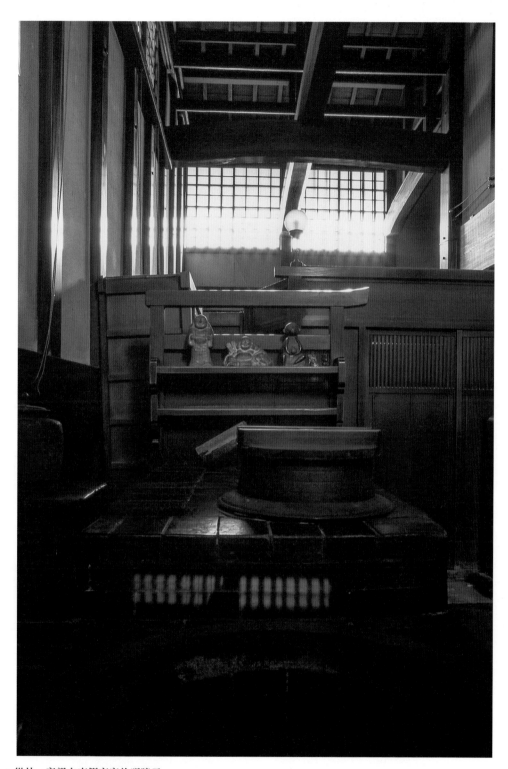

從灶一旁望向南側高窗的明障子

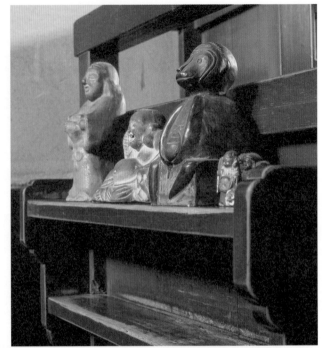

杉本家　右／守護台所的護法善神「大黑神」
下／京都人尊稱灶為「お竈さん」
以前有八個爐口（焚口），為「八竈」
左頁／將通庭一分為二的屏障

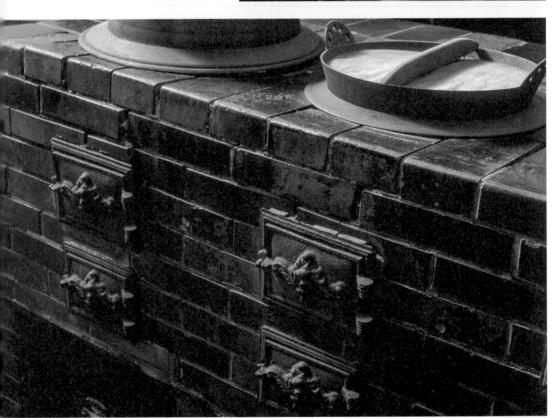

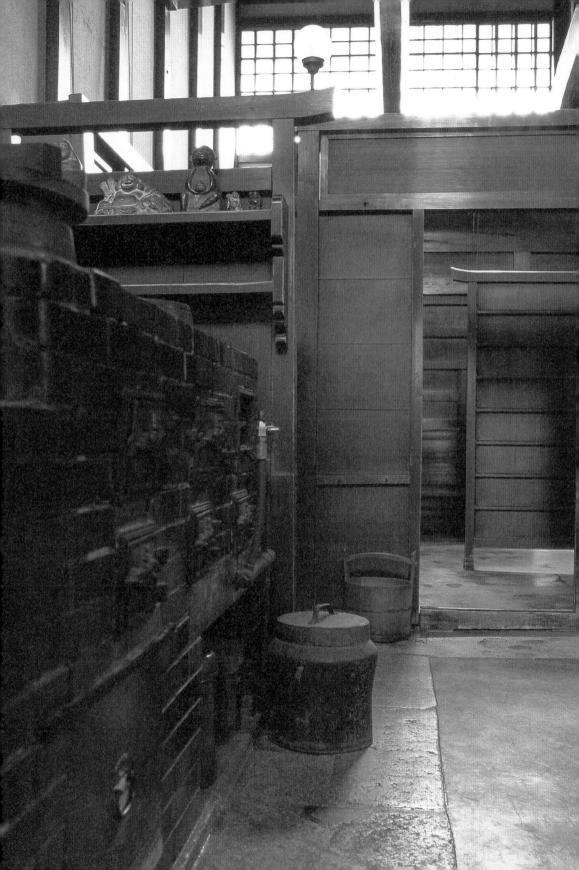

郊外的民家

井上家位於嵯峨大覺寺附近，長期擔任信徒總代，往昔是擁有廣大的田產以及山林的豪農，現在的茅葺建築已有三百五十年的歷史。台所位於寬廣的土間，圓弧狀的白色灶具有七個爐口。

一般而言，灶以黑色居多，不過這裡使用自家的竹林深處所採取的白色粘土製作。圓滑的曲線十分優美，可以感受製作的職人精湛的工夫，特別是表面拋光使用了以山茶樹葉打磨的特殊技法。

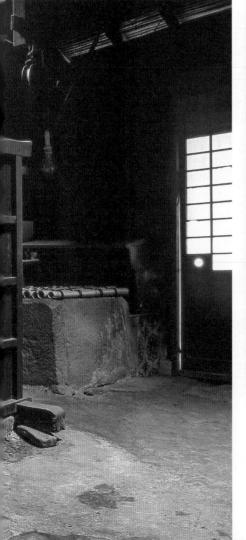
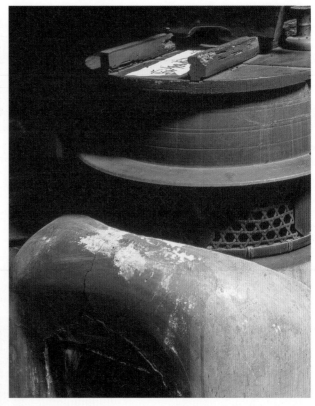

井上家的台所
上／具有圓順曲線的灶，以山茶樹葉磨亮
左／具有七個爐口的灶。最大的飾竈是為了正月蒸糯米使用。
其前方鋪著草蓆（筵），下面則為儲藏用的「室」

見於右側較大的灶是所
謂的飾竈，平常祭拜荒神松
與榊枝，而正月搗麻糬的
時候，用這個灶蒸糯米。

在廣大的土間中，有
一部分被石頭圍起半疊左
右的空間。在迎接新年的
除夕夜要在這裡生起火，
當深夜報時新年的「除夜
之鐘」響起時，要將飾竈
的火移往火把，向附近的
松尾神社拜新年。這是與
京都緣分密切之地的傳統
住宅才有的重要儀式，我
衷心希望這一個儀式能夠
永遠流傳下去。

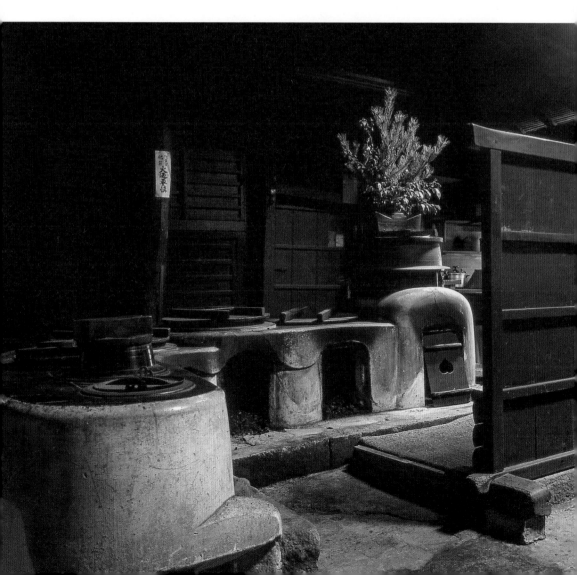

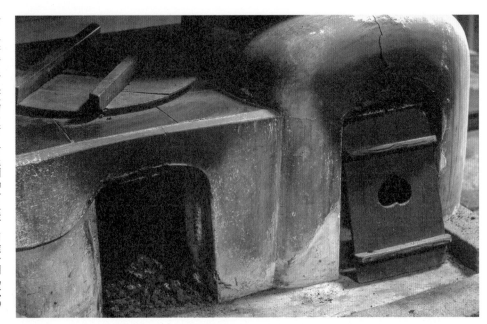

右、左頁／井上家的台所。有七個鍋子及釜，用途分別為煮湯、煮沸開水、炊米等各有不同的功能

下右／柱子上貼著「火廼要慎」，是從愛宕神社求來的護符
下左／在土間的一角有一個以石頭圍成的生火場所，稱為「長者火」

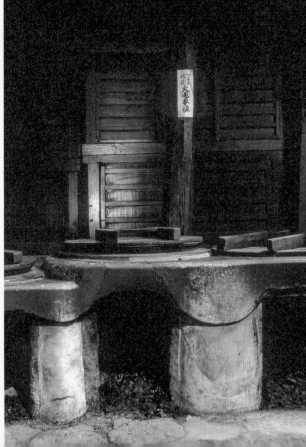

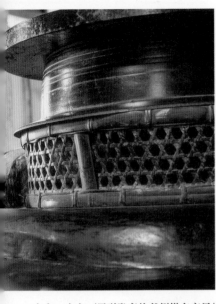

上右、上左／黑到發亮的釜倒掛在京見峠茶屋的灶上
左、次頁跨頁／京見峠茶屋到明治中期之前仍提供給翻越山嶺的旅人住宿，
家屋的樣子則保留了江戶時代的舊貌

山嶺的茶屋

京都市街往北到日本海的丹後若狹海邊，有三條街道，其中一條西北向的周山街道途經京北町、美山町，一路延伸到日本海。現在京都中心開闢了一條從福王子到高雄的車道，變得更加便利。但是在往昔，由鷹峰越過京見峠、穿到杉坂，是比較方便的近路。

京見峠如其名，位在可以眺望京都市街的地方，景色非常壯觀。那裡有一間獨立的茶店，稱為「提燈屋」，供上京之人、或是下京之人休息片刻，有時也提供住宿。由於借提燈給這些旅人，此名便成了屋號。

如今，這裡成為來到北山健行的人們停留的地方，非常熱鬧，此外也保留了往昔的灶。這個流通著冷冽空氣的山屋，將繼續提供人們溫暖的空間。

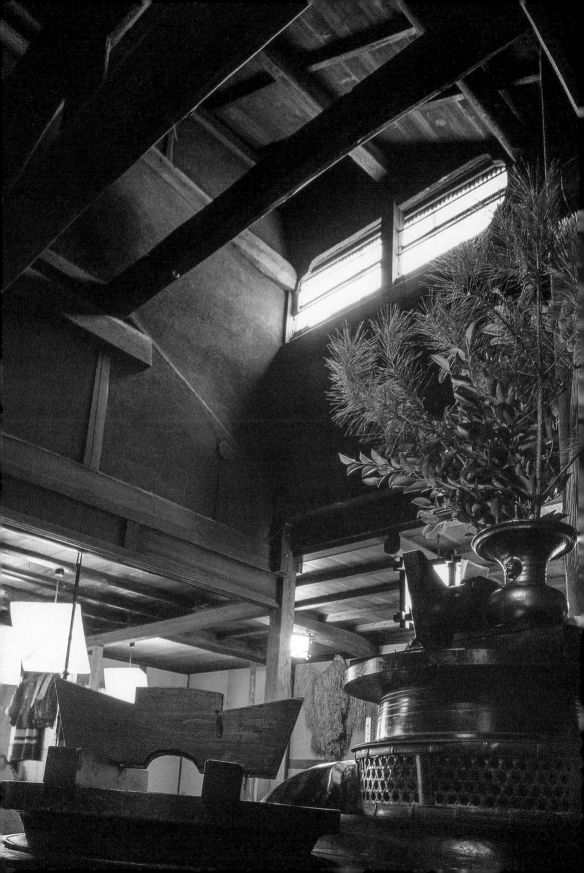

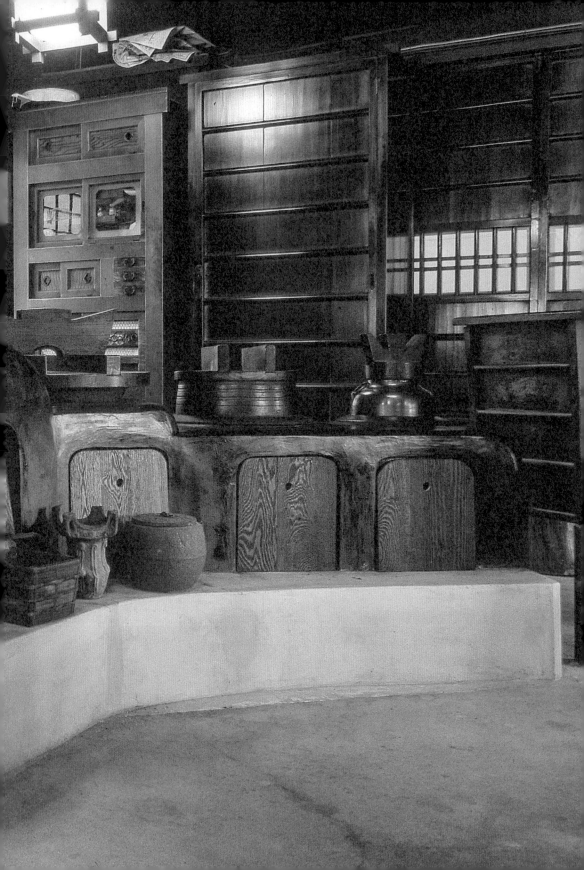

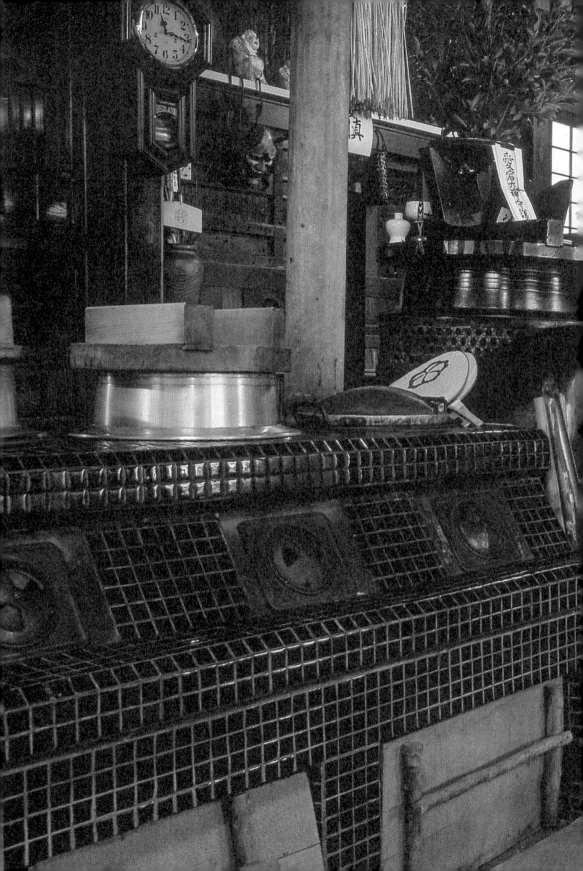

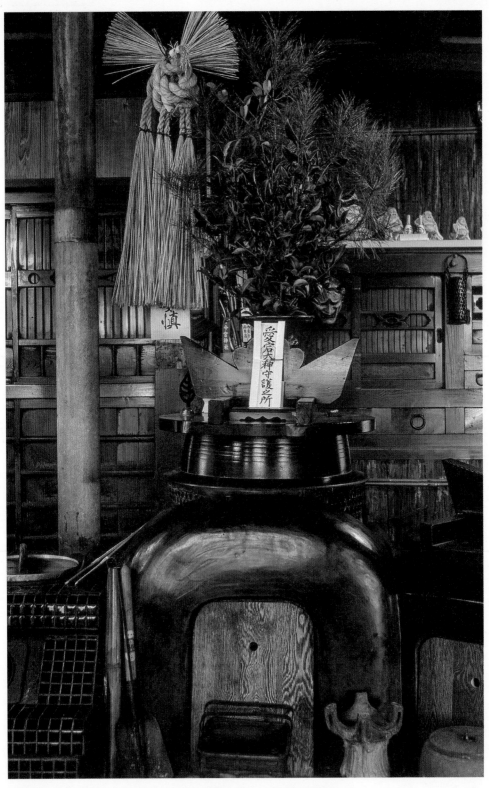

腰高的灶稱為「高竈」（たかくど），在上面擺上神符，供奉松枝與榊枝　　　106

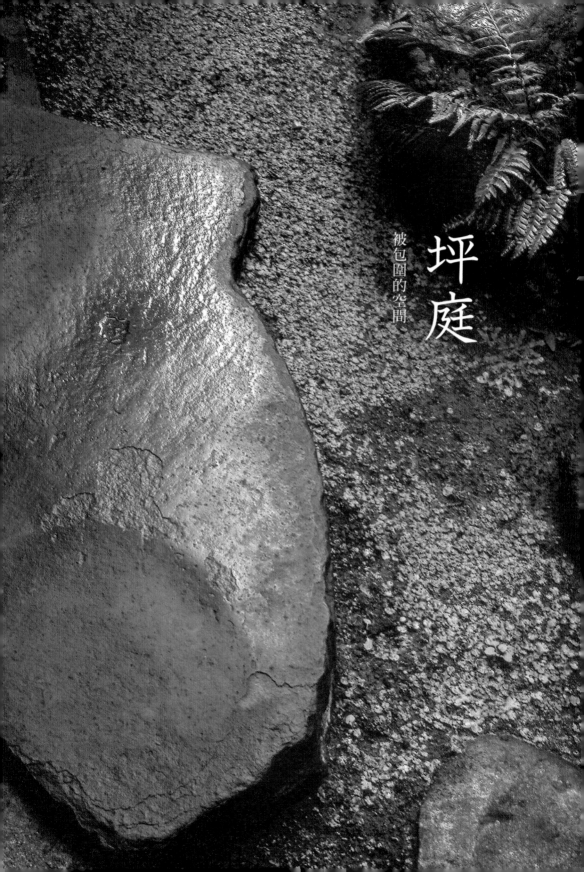

坪庭

被包圍的空間

被包圍的空間

居住在京都，總會感受到每天的生活與庭院有著密切的關係。

我曾在前文提到，我三歲到十歲左右居住的地方，是位在洛南伏見的大龜谷這個安靜的住宅區。從「谷」這個地名可知，地處東山三十六峰南端的深草山與桃山之間一處和緩的丘陵地帶。

與京都市中心的町家不同，那是一個大正時期到昭和初期新開發的住宅區，當時的有錢人因不想受制於京都市區的棋盤狀方格規劃，而選在此地蓋起寬闊閒適的屋宅。

我的家庭在這樣的郊外豪宅租下二樓的空間居住，面積有三百坪之廣，扣除在建築南側的庭園也還有兩百餘坪。

庭園的中央有枯山水風格的石組造景，周圍有大樹環繞。對於小孩而言根本就是有山有谷，要玩捉迷藏可以躲在大石頭後面，爬樹也非常有樂趣。春天綻放山茶花、櫻花，秋天撿拾橡實。在我幼時記憶中是個豐富的空間。

之後，在我十一歲的時候往南搬到位於宇治川畔的家。這次不是租單間，而是一整棟兩層樓的長屋，但是面積比以往的家小得多。在東西向窄長的家中，只有一處位於最深處的十坪大小庭院，種了藤樹以遮蔽西曬。當時是受戰後影響、糧食短缺的年代，家裡還有養雞的小屋以及放煤炭、米袋的小屋，因此可稱之為庭院的地方，就像是貓的額頭一樣狹窄。

比較先前所住的南北向寬廣、在南側有廣大庭園的家，以及這個東西向細長的長屋住宅，在度過冬夏的舒適度方面，兩者都不構成太大的問題。儘管時隔五十年以上，我對此仍然記憶猶新。

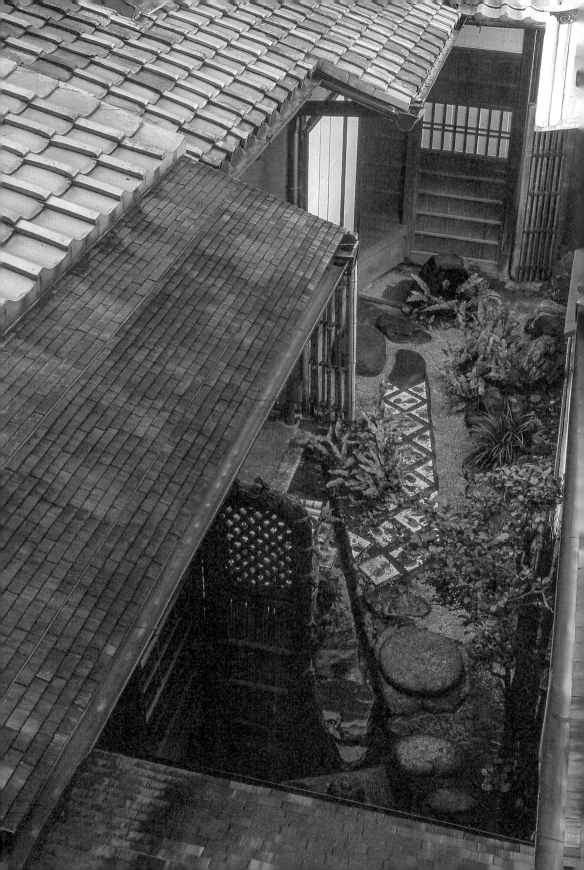

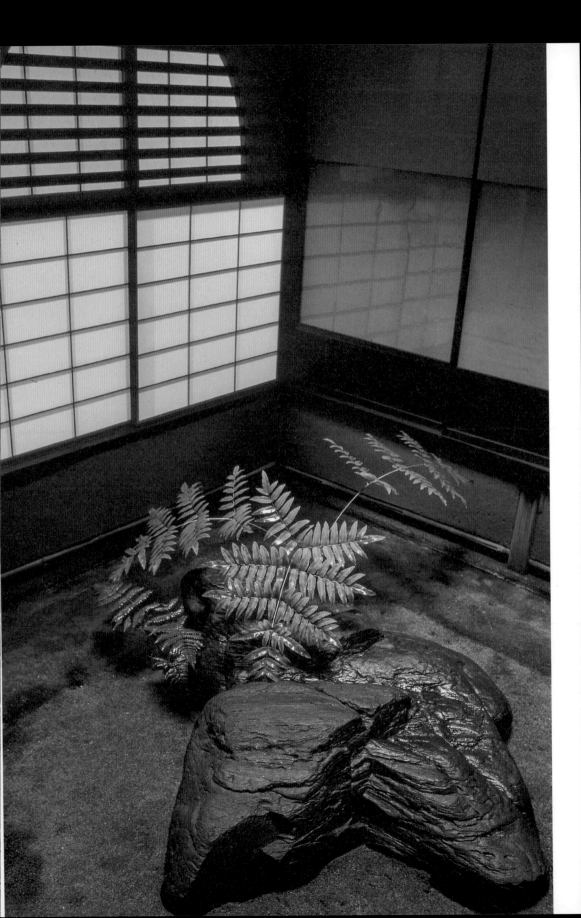

住家周遭的空間環境有多重要的這個觀念，應該是從孩提時代的日常生活中，懵懵懂懂地開始意識的吧。

不論是東方或西方世界，庭院最早都是祭祀神明的神聖場所。後來人類開始定居、過生活的時候，便圍起了圍籬來栽培農作物或是飼養家畜。

之後，開始有了身分之別，出現王族、天皇等象徵性人物以後，人們在庭院種起了雄偉的樹木、美麗的花卉，將其塑造為能夠安定心神的地方。

此外，庭院也變成不是任何人都能夠輕易進出的空間，開始圍起圍籬。在權力鬥爭愈發激烈後，築起更堅固的圍牆，周圍還有護城河保護。

所謂的坪庭，本來是指並排的雄偉建築物之間的連接空間。據說一開始是利用建築與建築之間的縫隙作為中庭，種植桐、荻、楓、櫻等植物供人欣賞。

「坪」常常對應到「壺」這個字，[1] 代表其存在一種「通路、通道」的意涵。除此之外，我認為這個被建築物包圍的空間，感覺就像是在壺中一樣，所以才有這樣的對應關係吧。

在農家的庭院常常可以看到收割好的農作物被搬進來去穀的景象，而不管是稗、粟、米，從古至今用來貯存這些食糧的就是陶製的甕壺，也難怪人們會有其中寄宿著神明的想法。

建造諾大的建築物並居住在其中以後，將庭院設為祭神之地，打造成凝集美麗的自然景觀的空間，崇拜之。

中世鎌倉時代禪宗傳入日本，茶道在其影響之下發展。確立了面積僅四疊半、三疊的小草庵的

1　「坪」與「壺」在日文中是同音字。

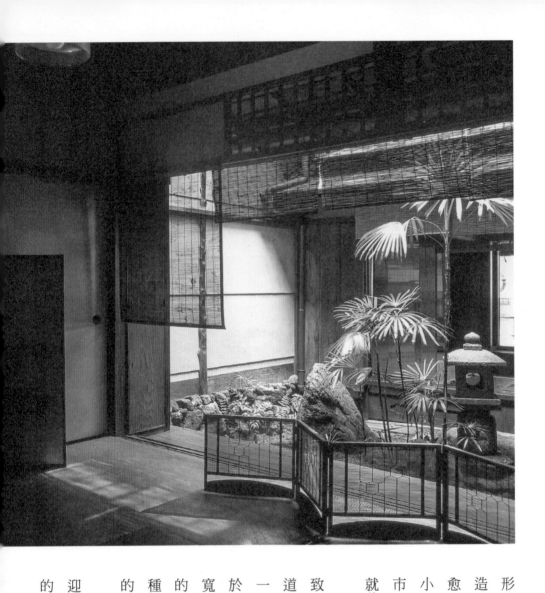

形式，意圖在市中心營造出山居之形。建築物愈小，庭院當然也愈狹小。一個符合都市化的市街、凝聚濃縮的世界就此成立。

進入江戶時代以後，致富的町人儘管不精茶道，自己的家裡仍需要一個坪庭空間。原因在於京都市區是按玄關的寬窄（間口）來決定稅額的，自然而然就形成一種寬幅狹小、往內延伸的窄長格局。

此外，為區隔賣場、迎接客人的接待室這樣的「表」空間，與生活

吉田家的坪庭，從座敷望去的景象

造訪鄉下的農家時，坐在南向的長簷底下（軒下），前方有著寬廣、無任何修飾的平地，在那裡可以看到收割好的豆子或米穀被攤放在蓆子（莫蓙）上。我強烈地覺得這應該就是庭院之原點。

不過在京都市街的時候，有時會造訪禪寺，當我欣賞那些精心安排的枯山水小庭園時，又會感受到另外一種不同的美好氛圍。還有拜訪保存傳統風貌的京町家時，當我面對著庭院與主人歡談，也會感佩於京都的町人真的留下了美好的事物，常常不捨離去。

雖是這麼說，京都近來也開始出現毫無章法、四處林立的高樓大廈，這樣的話感覺神明也會失去棲身之地啊。

起居的「私」空間，兩者之間需要一個類似坪庭的、有陽光灑下、種有植物的一個療癒人心的空間。雖是僅一、兩坪的小庭院，坪庭的存在仍非常重要。

町家

京町家的格局大多都是寬幅（間口）窄、縱深（奧行）長，據說是由於棋盤狀的道路規劃，還有房子的寬幅愈寬，課稅就會愈高之故。

如此窄長的住宅中央必然會有陽光照射不到的地方，因此會在兩、三個區塊設置小小的坪庭。

在這裡，白天灑進陽光，夜晚點燈籠。即使小，但只要種個兩、三棵樹，鋪上苔蘚營造出綠意，就能讓人的眼

吉田家的坪庭
上／從二樓望下來的景象
左／從玄關望向坪庭之框景

114

晴放鬆，夏天時看起來
也很涼爽。

　造庭者考慮到不同
角度所看到的景象，在
這個空間裡可以觀察到
四季遞嬗、早晚的陽
光，感受到風雨的色香。

　有一次冬天，我在
祇園的茶屋小酌，看到
白雪降到小小的坪庭
之中，薄薄地積在苔蘚
上。雖然是在一個小小
的空間，卻讓我感受到
季節之美，享受愉快的
片刻。

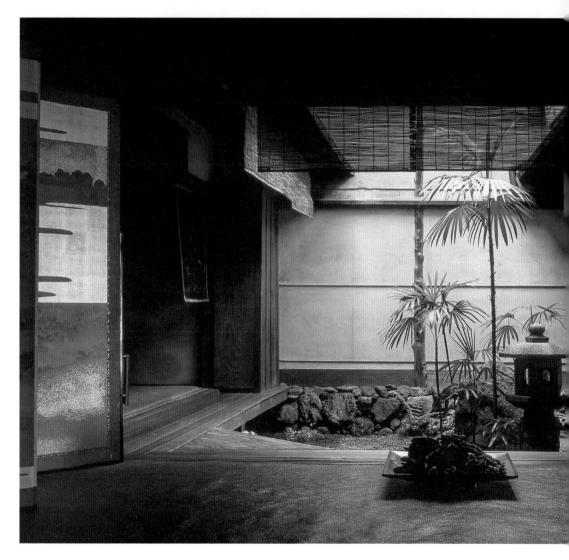

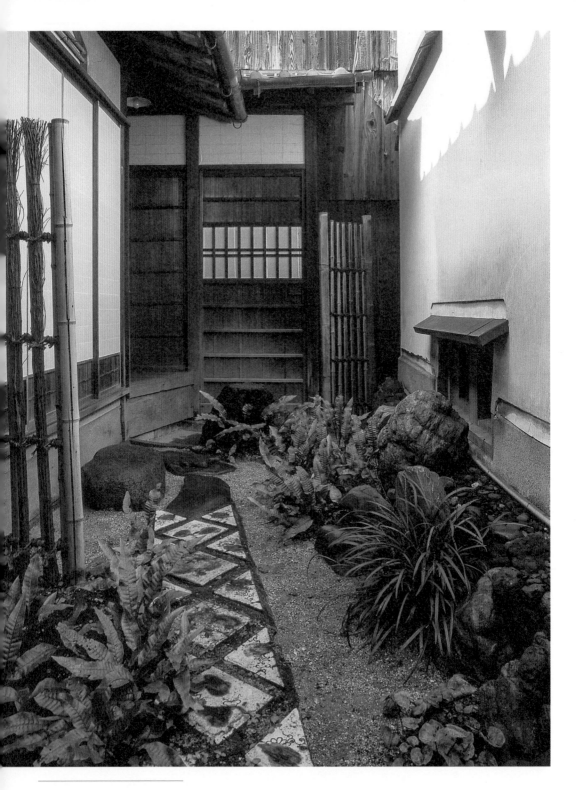

2　蹲踞：前往茶席前洗手、漱口的地方。

3　袖垣：與住宅結構相連、向外突出的窄幅圍籬，用以遮蔽視線。

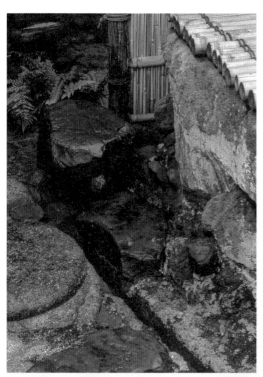

宇津木家的坪庭
右頁／右側是白色灰泥（漆喰）牆壁的倉庫，左側為座敷。
細長的坪庭中有一條瀨戶燒鋪成的庭園小路
上右／設於坪庭的蹲踞[2]。坪庭可作為茶室的露地，或為待合
上左／鋪滿苔蘚的水井邊
下／從茶室的入口（躙口）望出去，可以見到蹲踞與燈籠。
左上的袖垣[3]內側有茶席時汲水用的水井

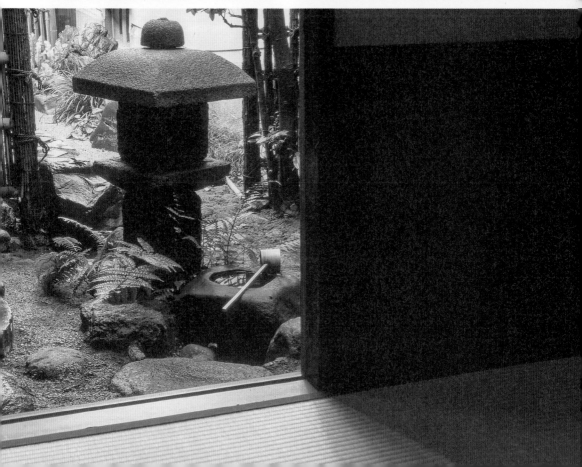

禪寺

平安時代的天皇及貴族的寢殿造住宅中有占地廣大的庭園，多為仿造風景名勝及美麗自然景觀的池泉式庭園。到了室町時代，武家社會的確立使得禪宗的寺院增加，庭園也與過去不同，改以枯山水為主流。

庭園的面積變小，採取大膽而省略細節的型態，依據觀賞者的想法，反映出自然景觀的一部分。日本最古老的庭園書《作庭記》中提到：「無池，亦無遣水」，以此相同概念，將白砂做成浪形，比喻為海；放置岩塊，意喻為島；以立高石表現山，並引人注目。

水墨畫以單一墨色的濃淡來表現色彩世界，而庭園也有相同特質，古有云「墨有五彩」，庭園也讓我們聯想到大自然的美貌。

大德寺龍源院的枯山水
左頁／方丈東側的「東滴壺」，以砂與石描繪深奧的世界
下／位在庫裡的書院南側之石庭「㵎沱底」的阿吽之石，相傳為聚樂第的遺構

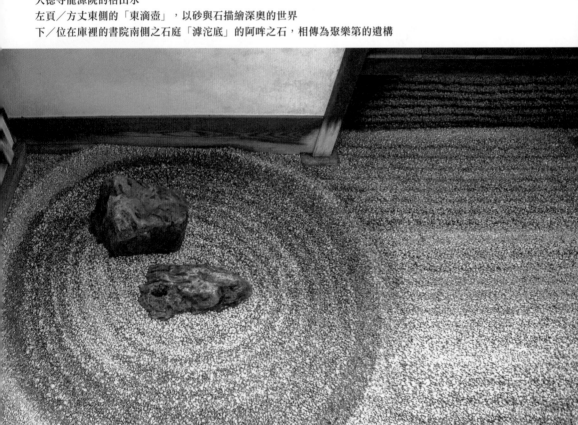

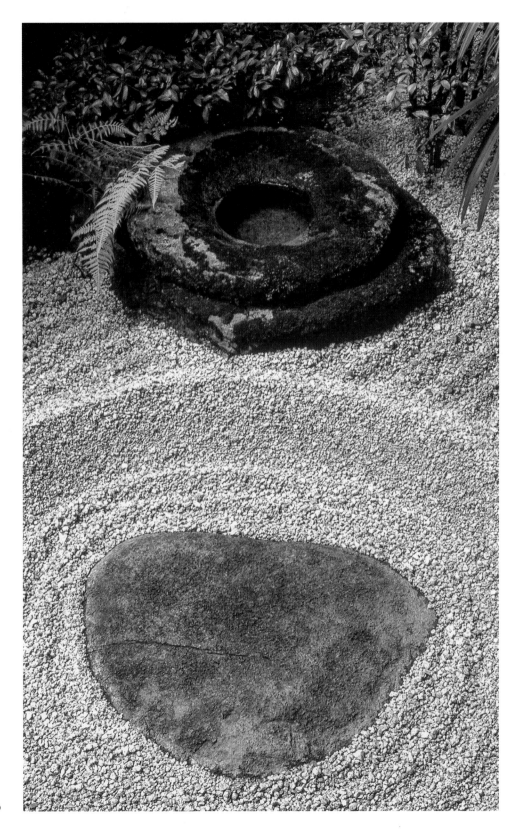

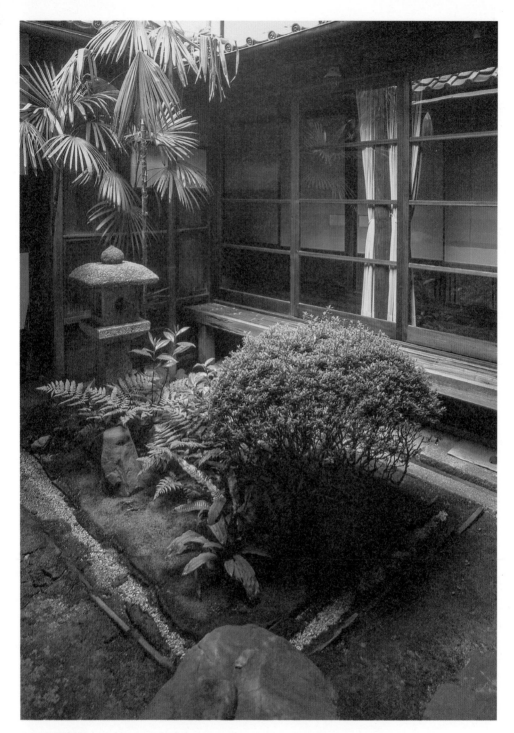

大德寺孤蓬庵
上／書院前的坪庭，燈籠下面有蹲踞
左頁／只有砂、手水缽的坪庭。迴廊一角的水井用於早晚的取汲，是具有機能性的坪庭

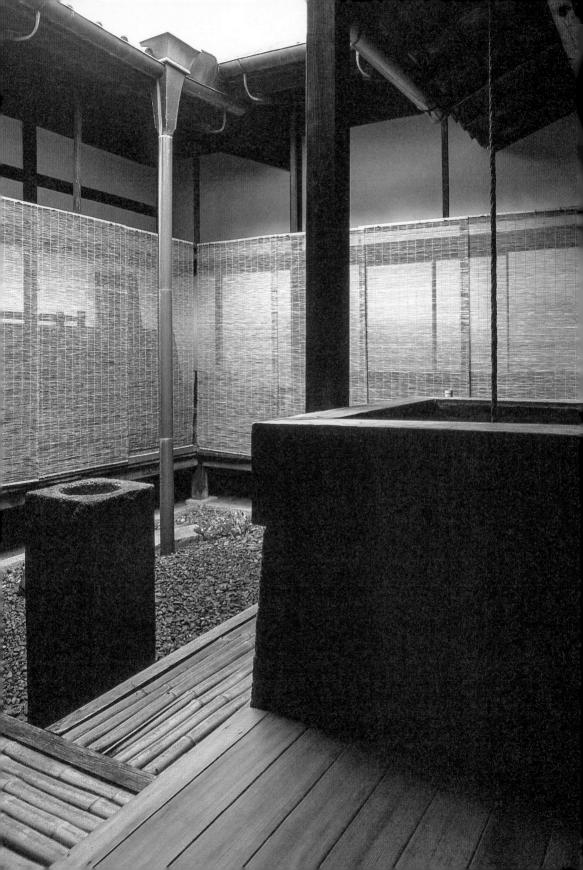

大德寺大仙院東司前的景石、山茶樹、水井，是簡單素雅的坪庭
大仙院有許多代表室町時代的枯山水，為後世帶來影響

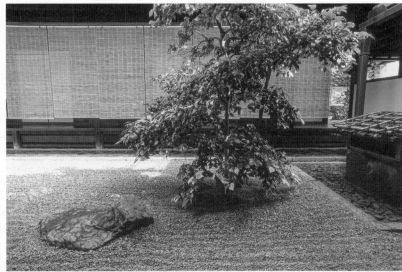

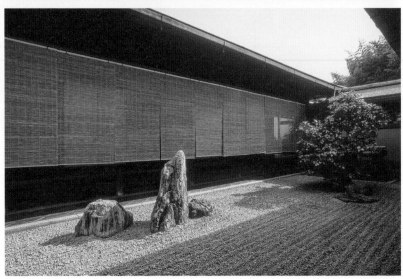

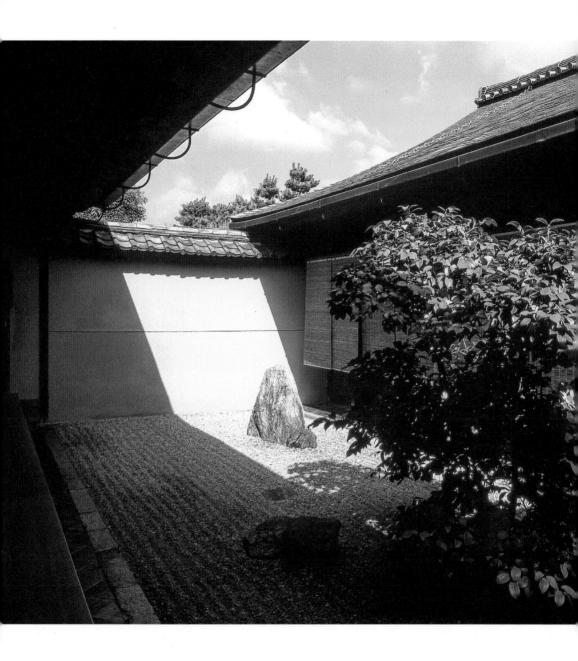

坪庭

123

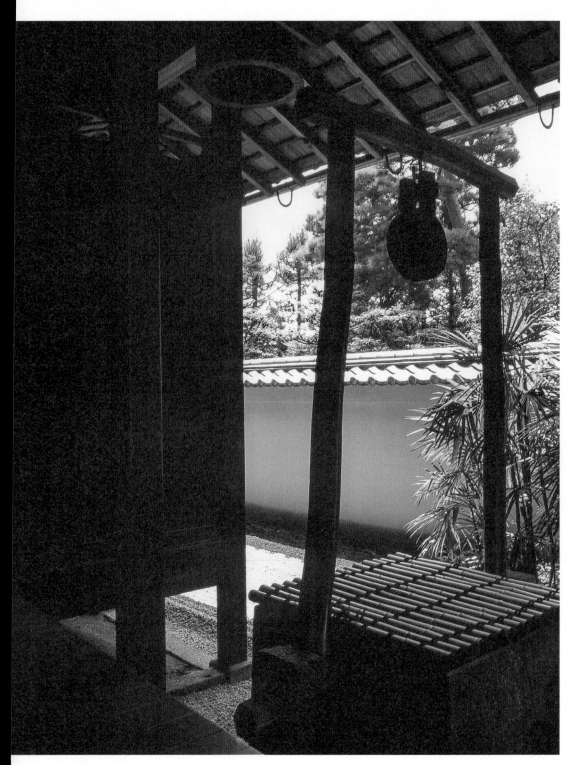

大德寺龍源院的石庭「濤沱底」的水井風情

祇園會

都城的機能

都城的機能

人類在地球上要生活下去，最重要的就是對自然的崇敬與畏懼之心。人們採拾生長於山野的果實及花草、追逐在野山中奔馳的野獸進行狩獵，在那個最為原始的時代，經強風吹、遇暴雨淋，人類自然而然地感受到自身的生命危險。當冬天風雪強勁，如結凍般的日子持續不斷之時；或是夏天無雨，大地炎熱乾渴之時，很容易開始思考究竟能生存到何時。

進入農耕時代以後，人類開始重視一年的季節更迭。在春天播種及育苗之前，祈禱該年風調雨順；入秋後，作物豐收、結實累累，感謝上蒼。儘管這樣的慣習在各地有形式上的差異，但地球上任何一個區域的人們應該都是如此生活過來的。

在日本，就對應到春祭和秋祭。人們以村落為單位聚集在一起，向鎮守森林的神明祈願、感恩，獻上物品、唱歌跳舞，以表達謝意。而像日本這樣的稻作之國，田樂[1]應該就是最原始的形式了吧。在作物生長過程途中，則會舉辦夏祭。因為使作物結實的首要條件，就是豐沛的雨水與強烈的陽光，若雨水少，作物將無法生長。但是物極必反，一旦梅雨季拉長、雨水下個不停，就會導致河川氾濫、倒灌田地，連房子都會被沖走。水是可畏的。

距今一千二百餘年前，在三面環山之被稱為京的盆地，人們模仿中國唐朝的條坊制，計畫在此營建都城。此地有一條稱為堀川的大河流經都城中央，但對於大內裏這個天皇居住的政治中心而言，南北直通的朱雀大路旁邊有大河流經一事，將對都市計畫不利。因此硬是將源於北山的河道往東迂迴，成為現在的鴨川。以人工將河川改道，遺忘了對大自然的敬畏之心，其報應隨之

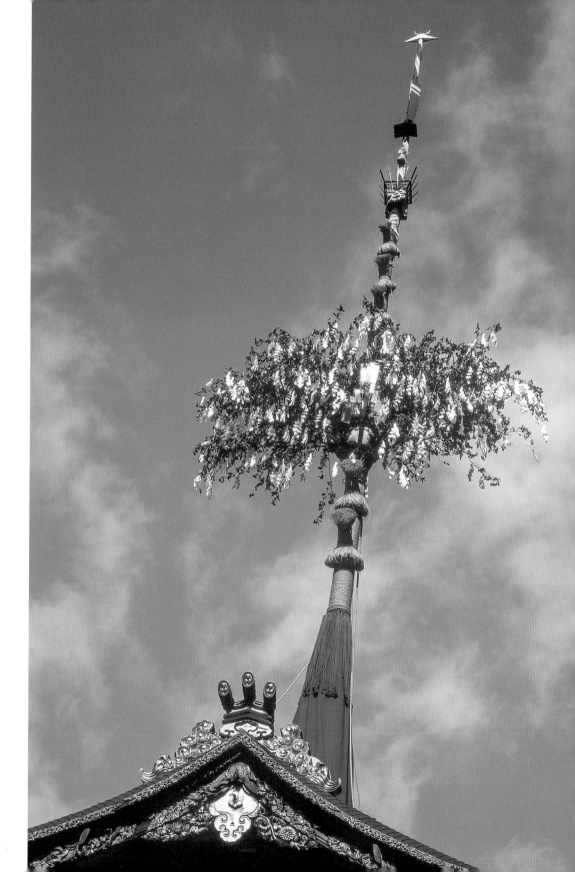

而來。除此之外，為了建造宮殿和貴族的住宅，還在北山大量砍伐樹木，導致北山失去保水的機能，大量的土石流入鴨川。這條向東折曲的河川，終究是脆弱的，潰堤造成水害，淹沒了京都市街，疾病肆虐。

祇園會與以往祈求豐作的祭典不同，是日本最早的都市祭典。起源於以鎮壓疫病流行為目的的御靈會，祈禱梅雨季的降雨量不會過量而導致鴨川氾濫，民眾在真木上加上枌葉，將「標山[2]」豎立起來，並抬起神輿前往神泉苑祭拜，持續至今。

之後，都城的狀況慢慢穩定，以郊區為首的各地農產及特產品開始流通，商品經濟模式確立，在遠離朝廷政治中心之處開始出現自行做買賣的商人。因此致富者慢慢聚集於現在的室町通、新町通一帶，房舍櫛次鱗比，形成町、通等組織單位，繁華熱鬧。祇園會是由町人發起的祭典，其中身負重任者正是這些富裕的商人，形式也逐漸華麗了起來。

從繪於當時的《年中行事繪卷》中可一窺祇園會的樣子：田樂法師一邊演奏著笛子和太鼓，一邊跳舞；有一名男子手拿掛著御幣[3]的大竹子，展開扇子在前方引路；後面有一個公家打扮的人騎在馬上，還罩著以絹布裝飾的風流傘[4]；有數名舞樂的舞人在肩上扛著長刀，上面掛著小幡旗，四台神輿緊接在後；在路旁觀賞的，除了乘著牛車的公家貴族外，還有庶民。當時的年代雖未有大型台車的鉾，但已有現在長刀鉾的原型。像這樣演藝結合祭禮的活動，也有種貴族與庶民融為一體的感覺。

經歷時代演變，祇園會上出現了華美的隊伍，公家、武家以及中心人物的町人發展為三位一體的存在。鎌倉時代到室町時代之間，出現和今日一樣巨大的鉾，並在山上設置舞台，表演各式的

2　標山：祭神的山形造型物，為山鉾的原型。

3　御幣：奉納給神明的幣帛。古時是用布帛，後來變成用竹或木製的幣串夾上金銀或白色的紙垂。

4　風流傘：裝飾華美的長柄傘，於祭禮行列中使用。

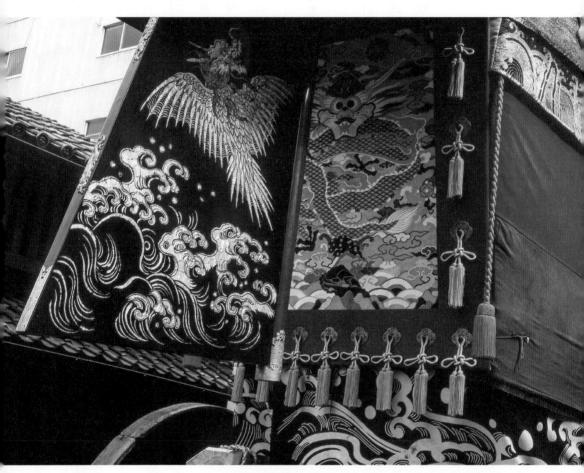

仿造船形的船鉾，其船尾部分有個大舵，飾以黑漆螺鈿 5 飛龍紋

傳統藝能。不只如此，擁有山鉾的各個町互相較勁華麗程度，一年比一年激烈。祇園會不僅成為都城最大的祭典，也成為名響全國的都市祭禮先驅。

由於應仁之亂造成的長期戰亂，使得這樣盛事不得不停止了三十年左右，而後終於復興、恢復往時盛況。此時，織田信長、豐臣秀吉等的戰國武將來到京都。歐洲的西班牙、葡萄牙揭開大航海時代的序幕，興起的波瀾甚至遠及這個小小的東亞島國。在博多、堺、長崎等港口，除了原有的中國明代珍稀文物外，南蠻人還帶來了許多來自波斯、印度和歐洲大陸的珍貴物產。這些物產大部分都運往都城，刺激了擁有權力的武將、因經濟發展而致富的商人以及這些支撐祇園會的人們的眼光。

現在祇園會的山、鉾裝飾大致成於日本受國際化激發的時代，即是在桃山時代到江戶時代初期。在山、鉾掛上中國周邊遊牧民族所編織的地毯、波斯及印度傳來的絨毯，還有來自歐洲的壁掛、日本畫師的畫作等等具富國際色彩的裝飾。這也許會被他人認為是設計不統一、定位混亂吧。但是看看現代的東京或紐約街頭，一樣有義大利的時尚品牌，也有來自巴黎及倫敦的店，當然也有日本的和服店，餐廳也同樣可以品嘗到世界各地的風味。在世界上突出於當代的都市，能夠將全球的產物集散起來並加以整合，展現豐富的國際色彩，這就是所謂的都市機能。

祇園會的意匠，反映出十六世紀末期到十七世紀京都的都市繁榮。

左頁／仰望船鉾上塗著朱漆的高欄　上／船鉾的高欄

色彩與形式

問到祇園會的代表色，那必定要回答是「赤紅色」吧。舊曆的六月，梅雨季結束、艷陽高照，當巨大山鉾開始移動時，眾人的目光焦點不正是那閃著光輝的大紅色嗎？

過去町人為了較勁，競相掛上印度、波斯的絨毯和更紗、繡著希臘神話人物的比利時製壁掛，還有中國明朝的綢緞絲織。雖然部分現已褪為黃褐色，但大多數原本都是紅色的。

這樣強烈的色彩，正是最適合巨大山鉾的裝飾，也讓當時訪日目睹祇園會的歐洲人脫口而出說是「凱旋車」。

都城的人們應該也是拜倒於歐洲傳來的赤紅色，驚異於前所未見的、充滿異國情調的伊斯蘭紋樣以及歐洲傳統設計。

緊接著，這些元素也大為刺激了京都西陣的織屋、堀川的染屋以及畫匠，帶來影響。

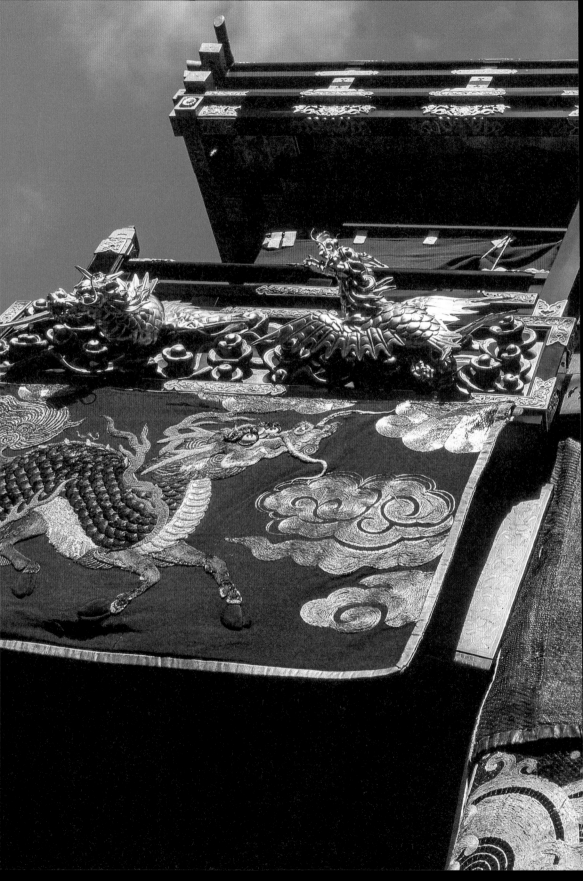

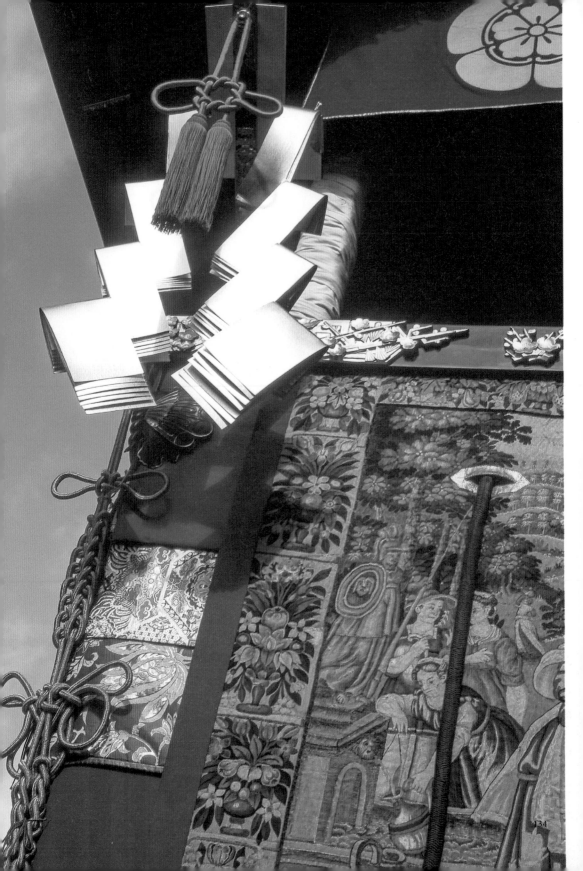

134

函谷鉾

右頁／金色的御幣，前掛使用了十六世紀比利時製的壁毯
上／破風內側畫著中國故事「函谷關雞鳴」中的雞
下／裾幕的金具與裝飾

月鉾
左、下／前掛是印度製的華麗絨毯

月鉾
上／屋簷桁條上滿滿的貝殼金飾
左／天井的「扇面散圖」繪於天
保六年（1835）

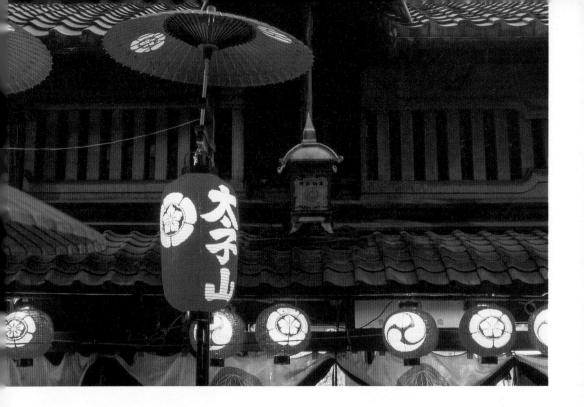

上、下／太子山為智慧之守護神

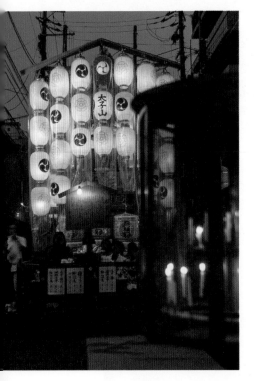

祈願

祇園會是祇園八坂神社的宗教儀式。祭典期間，神明會從神社移駕到現在位於四條寺町的「御旅所」。山鉾從御旅所前面經過，表演樂曲囃子並展現其裝飾給神明看。因此，這些山車其實是獻神的神聖之物。

屋頂上聳立著真木，附上獻神用的榊葉，主體四面掛有也紙幣，華麗者甚至會使用閃耀著金色的紙幣。

138

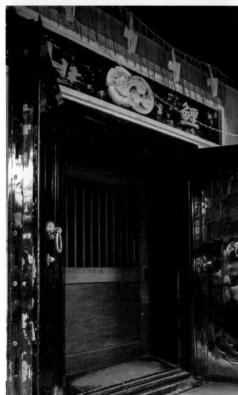

等待巡行的街角

右上／杉本家的裝飾

左上／保管月鉾裝飾品的倉庫，飾有紙幣的注連繩[6]

右下／放在長刀鉾前面的角樽

左下／保管鯉山的裝飾品的倉庫

次頁／設於鯉山町的祭壇

6　注連繩：標示出祭場，或是分別「聖」、「俗」境界的稻草繩。

裝飾

祇園會對於負責準備山、鉾的町民而言，是一年的傳統活動中最重要的大日子。家家戶戶會把面向道路的格子或門扇拆除，使之整個開放，向路過的民眾公開展示家裡的樣貌。因此會在家中擺出珍藏且引以為傲的美術工藝品，展開美麗的絨毯、垂下御簾、以屏風、插花和古董衣裳裝飾，炫弄自己的品味。「屏風祭」這個別名就是這樣來的。

祇園會不只蘊涵了不能輸給隔壁町的虛榮心，還交雜了欲表現得比隔壁鄰居還要豐裕的自尊心。都城的町人在祇園祭典當中，展現了自己的財力與感性。

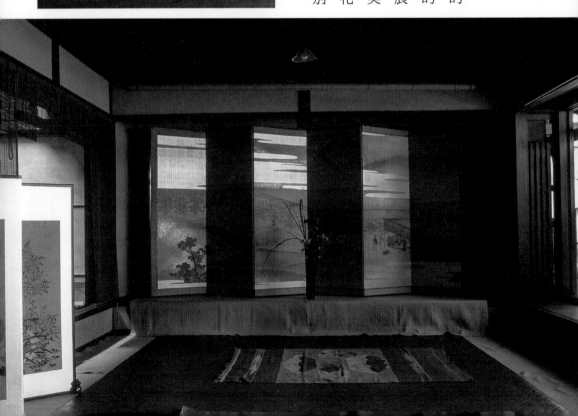

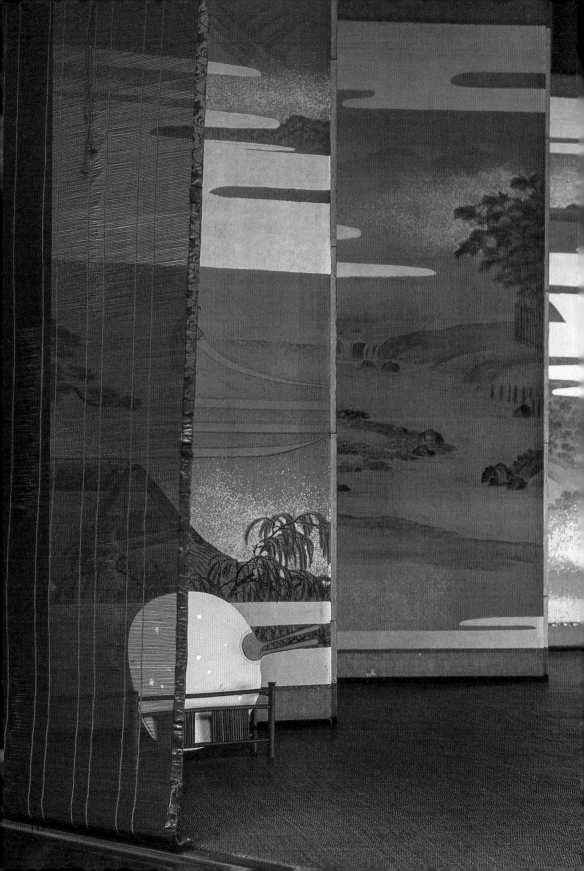

橋弁慶山的提燈

II

妝點古都街景與
建築的設計

致美麗的京都街景

有一年夏日，在因緣際會之下，我登上了新建的京都車站頂樓。從那裡往北看去，可以遠望群峰相連的北山。東北有比叡山、右手邊有東山三十六峰，而西北有愛宕山、嵯峨嵐山等等。如今回想起來還是覺得，那次將三面環山的京都盆地盡收眼底，實在是有趣的經驗。

但是換個角度，從遠處看這棟新建的京都車站，就像一座聳立的巨大軍艦。當時在建設這個車站的時候，也被懷疑不適合作為古都的玄關，引發了激烈的議論。

話說回來，在營建平安京的時候，於通往大內裏的朱雀大路與東西貫通的九條大路交會之處，也就是在包圍王城的城牆正南方，設置了一座羅生門（羅城門）。從這裡向北延伸、直通大內裏的朱雀門，是為主要幹道。為了鎮護王城，在羅生門的東西兩側建立了東寺（左寺）和西寺（右寺）。雖然平安京的條坊制是仿照唐代長安城的規劃，但由於朱雀大路以西為一片溼地，無法有所發展，因此後來東半側成為都城的中心。南北的重要道路因而轉變為從東寺東側往北延伸的東大宮大路、西洞院大路以及東洞院大路。

由南而北鳥瞰這個現代版的《洛中洛外圖》時，首先映入眼簾的是突兀的京都塔。這座塔從建設當初就引發爭議，數十年後，當我改變視點從上俯瞰它時，這個想法反而更難以消失了。

146

現在京都車站的所在位置，東西向位於八條通與七條通之間，南北向則位於西洞院通與東洞院通之間。而近代成為主要幹道的烏丸通就位在這之間，正對著京都車站。因此，京都車站可說是扮演了現代京都主要道路的羅生門，從京都車站上面看出去的景色，應該接近以前從東寺的五重塔往下望的景觀吧。

東寺一開始是官營的寺院，由於難以維持下去，便於嵯峨天皇在位時下賜給了弘法大師空海。空海建造了五重塔、講堂等，將寺院整頓了一番，從貴族到平民，廣泛地受到都城居民信仰。

在建造之初，東寺五重塔上的屋瓦應該混著黑色與茶色的斑紋，高欄及柱子的表層為朱色漆塗，連子窗以青綠色上彩，可以想見那華麗奢華的樣子。明治時期以後，社寺不流行上彩，於是屋瓦一律變成黑色，窗戶及柱子呈現木質天然的茶色，不過那雄偉而優美的姿態仍擁有撼動人心的力量。這是京都塔完全是比不上的。

從京都車站的十一樓眺望，首先會看到東、西本願寺宏偉的屋脊，具有清一色黑的美。但仔細一想，本願寺是桃山時代豐臣秀吉從大坂遷移過來，並在德川家康掌權時再分為東、西兩寺[1]，因此並不算昔日固有的景象。

我望著東、西本願寺的大伽藍，繼續環顧周邊，注意到高樓大廈突兀地穿插其中，不論高度、

1 西本願寺的正式名稱是龍谷山本願寺，為親鸞所創的淨土真宗最大教派。在天正十九年（一五九一）得到關白豐臣秀吉支持，將本山遷移至京都下京區現址。而本文所指的是一六〇二年前繼承人得到德川家康支持脫離教團，在本願寺東側另創真宗本廟，通稱為東本願寺，形成東西對立局面。

顏色、設計，全是以自我為中心建成的，完全沒有考慮到與周圍的調和。其中還穿梭著誇張的紋樣、色調不相稱的招牌和霓虹燈，讓人領會到「突出者為勝」這個概念有多麼咄咄逼人。

京都已經不像我幼時一般，從稍微高一點的地方眺望，就可以看見棋盤狀延伸的大路小路、井然有序的黑色屋瓦。如此景觀如今已成絕響。

我在撰寫這份稿子的時候正逢八月十六日，是大文字山的送火之日。這個傳統活動從中世開始舉行，原為盂蘭盆時節迎接及恭送死者靈魂的習俗，後演變成在環繞京都市街的五山舉辦，為著名的五山送火。

在大內裏遷至現在的京都御所的當時[2]，據說有考慮到從京都御所眺望的位置是否可將送火的景象盡收眼底。但在高樓大廈林立的今日，幾乎已經找不到能一次看盡五山樣貌的地方了。

數十年前我在京都御所的西側租了一間小小的事務所，位在「新町通下長者町上」這個地方，地名來自過去居住於此的有名望的長者。在室町時代曾是將軍宅邸所在，而與之來往的典藥頭[3]、裝束司[4]、繪師、御菓子司[5]等其宅宅也聚集於此。

事務所位在四層樓的建築中，當時高樓層的建築還不是太多，眺望出去的景觀非常好，可以將大文字送火的五山盡收眼底。白天爬到屋頂時，除了附近的宅邸外，還可以瞭望位於西北的西陣的建築屋脊，那個一致的色彩之美，真的是無可言喻。

桃山時代，豐臣秀吉在京都中心興築環繞的御土居，分立了洛中與洛外，再興了京都的市街。

另外為了迎接天皇的到來，又建造了聚樂第，並在方廣寺築大佛殿。不過，他並非只是盲目地

建造這些豪華而巨大的建築物而已，對於街市的整頓亦不遺餘力。當時在日本的葡萄牙傳教士陸

若漢[6]在其著作《日本教會史》中有這樣的記載：

「由於向全市民下令建造二層樓的家屋，正面須以杉（或檜）等貴重木材建造。眾人火速實

行，使得道路不僅變寬，整體市容也變得相當整齊美麗。」

「都城有著廣闊的道路，無比地潔淨。中央有小河流經，泉質乾淨的水源遍布全市區，道

路也是兩天清掃一次，並進行灑水。因此，道路非常乾淨且舒適。人們各自打掃家門口，因為

地面有傾斜，沒有泥土淤積，儘管下雨也很快就乾了。」

在當時黑瓦應該還是珍稀品。備前池田家家傳的《洛中洛外圖屏風》約成於豐臣秀吉過世二十

年後，在畫中可以看到內裏、二條城、伏見城等城郭，以及大寺院、大宅邸之類的建築物使用瓦

2 大內裏原本位於為現在的北野一帶，一二二七年發生大火後幾乎全部燒毀，沒有再重建。天皇的居所後來遷移到現在的京都御所。

3 典藥寮是日本戰國時期負責診療、藥園管理的部門。典藥頭一般由長於醫術者擔任。

4 裝束司：在朝廷儀式及天皇行幸時，管理其衣裳及設備的官員。

5 御菓子司：專司製作和菓子的師傅。

6 陸若漢（João Rodriguez，1561–1633）：葡萄牙人，耶穌會士。少年來日，一五八〇年入耶穌會，擅長日語，受到豐臣秀吉的重視。著書《日本語文典》、《日本語小文典》、《日本教會史》，多記述了桃山時代的日本文化。受到德川家康鎖國令的影響，被流放到澳門，後來進入中國，捲入明朝與滿洲之間的戰爭，逝於澳門。

致美麗的京都街景

的景象，但一般的民家則是以板葺及柿葺[7]屋頂為主。此外，還可以看到家與家之間設有卯建以防火災延燒。裡面有一棟約三層樓高的白壁倉庫，可能也是考慮到防火而鋪上了瓦片。看著各個町內的房子，屋簷與屋脊之間一個個并然有序又美觀，具有統一感，而且也不像是繪畫捏造出來的虛像。多虧了豐臣秀吉都市計畫的成果，京都才得以再度迎來繁榮。

但是寶永五年（一七〇八）時油小路通姊小路一帶起火，火勢隨著西南風往上延燒，燒到四條通及今出川通一帶，往東甚至到鴨川，這場大火整整燒了兩天。受災區域亦包含御所及公家的大宅院。無獨有偶，天明八年（一七八八）時鴨川東岸起火，延燒到西岸的市中心，更是將整個市街燒個精光。受到如此大火的洗禮，就連小間的町家也開始在屋頂鋪上比較輕量的燒瓦，黑瓦統一了從空中鳥瞰的市容。京都再度受火光之災，要等到幕末尊攘派與幕府之間的戰亂，元治元年（一八六

四）京都市街因長州軍發起的蛤御門之變而陷入火海。

由此看來，我這一代在孩提時代所見的京都，是豐臣秀吉推動都市計畫之後歷經數次的大火重生的，並非維持了一千兩百年的樣貌。我在〈京都的街道，眼睛的記憶〉（第十二頁）中也提過，京都絕非是一座「平安」之都。有許多天災、將都城化為焦土的戰亂，還有數不清的大火……

不過我想，每次的復興應該都有考慮到街景是否調和一致。

有一次，我訪問了本書中亦有介紹的杉本家及野口家，詢問他們歷經元治元年（一八六四）大火，後於明治初期重建的事情。兩家都提到家中深處的瓦葺土藏[9]，躲過了這次的祝融之災。而重建

之後安置於屋頂夾層的棟札10上，記載著工頭（棟梁）的名字。野口家的棟梁為「宮大工 三上吉兵衛」，建造工法是使用栟材的栟普請11，採用完全不用釘子的榫接工法，以腕木支撐桁條，天花板為「大和天井造」12，再現了梁木及床板之間的雅趣及對照。這些木構造的特徵，讓我們得以一窺江戶時代傳統町家的樣式。

杉本家是在第六代新左衛門為賢當家時重建的，棟札上的棟梁為菱屋利三郎及近江屋五良衛門，還有分別擔任肝煎13要職的津國屋宗與近江屋要藏，亦記載了分家及別家的名字。

雖然我不知道現在的鋼筋混凝土建築中是否還有棟札的存在，但我想屋主和棟梁他們應該都是有考慮到附近的景觀，一邊畫著圖面，一邊充分討論過的吧。不像現在，光靠幾張細線全混在一起的藍晒圖，更不會有一副踠樣的建築家及設計師，或是什麼室內設計師之類的。棟梁的名字就這樣默默地深藏在屋頂夾層裡的棟札上，他不會因此而名聲遠播、變成名人。

儘管經過百年以上，重建的建築物仍然維持美麗優雅的樣貌，而且住起來非常舒適。同時充分

7 柿葺：使用薄木板鋪建屋頂的工法。「柿」指的是厚度最薄的木板。

8 這場大火源於幕末的禁門之變，京都市區陷入一片火海。因為延燒速度太快，而有「どんどん焼け」的別稱。

9 土藏：相較於採木造建築的主屋，日本建築的倉庫多以土牆及瓦葺屋頂蓋成，稱為土藏，具防火功能。

10 棟札：新居落成時在安置於建築的主脊中脊（棟）之前，釘在正梁或安置在屋頂夾層的木牌，以祈求闔家平安。棟札上會記載神明、屋主、棟梁以及營造請負人的名字。

11 栟材為一種松科的樹木，心材淡褐色，邊材淡色，紋路優美。普請為建築、建造之意。在關西，栟普請比檜普請還要高級。

12 大和天井造：一種沒有天花板、將屋架外露的作法。因為沒有天花板的遮掩，必須要用良材，也比較費工，也使得屋架構造的梁和床板的材料和構造之間達到呼應及裝飾之效。

13 肝煎：江戶時代的職位中，具有「支配役」或「世話役」等管理職的人。

地考慮到京都的街景與自然更迭，調和著景色，從不會破壞街景。而且，能夠躲過火災的土藏著實令人驚異，應該有很多值得現代的文物保存學習的地方。

最後，我要再次引用陸若漢對於京都的描述：

「京都為全日本的首都，為其國王的宮廷所在的都城，是一個高雅而人口聚集之處，屬於五畿內五國之一的山城國……位於三方為高山環繞的廣大平地中心，由於和山有段距離，因此完全沒有會造成陰影之物。東方有東山群山，東北方有比叡山，北有北山及鞍馬，西有西山及愛宕山，南方則是平坦開放的。在這些山岳當中，擁有華美寺院建築的修道院及大學[14]坐落其中，並有著無與倫比的舒適庭園。」

雖然不用到「完全沒有會造成陰影之物」的程度，但是真希望現代的京都人能多少注重一下門面，至少找回一點明治時期町人與棟梁所擁有的感性吧。

14 原文以葡萄牙文描述，對應到佛教建築的話應為方丈及法堂。

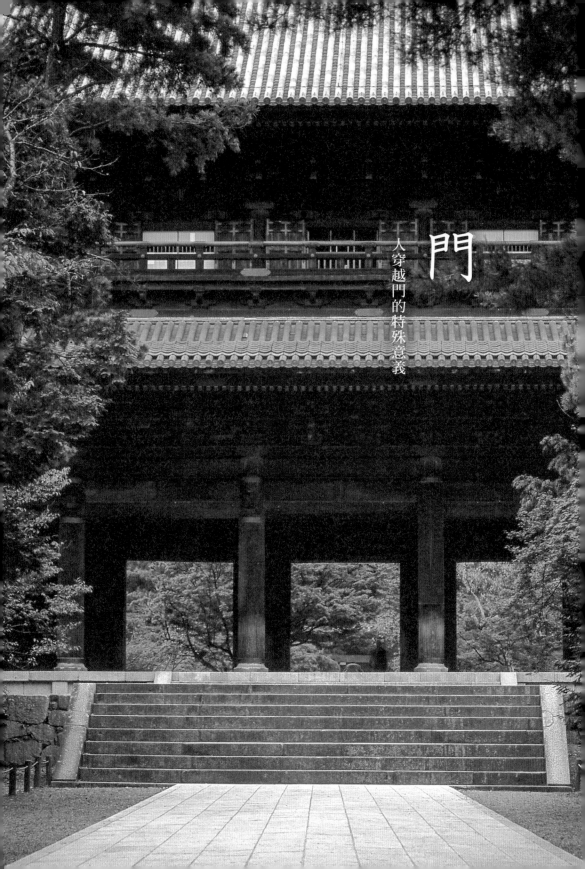

門

人穿越門的特殊意義

人穿越門的特殊意義

有一次，我請朋友借我看江戶時代的風俗圖屏風，我記得畫中對於門的描寫，讓我留下了特別的印象。該作品名為《正月三月節句風俗圖》，是六曲一雙的屏風畫，雖然尺寸不算很大，但是描繪了江戶中期的京都景象，也能欣賞如題名般的歲時記，是個值得玩味的作品。

右隻的正月風景來自武家屋敷，白壁圍牆、檜皮葺頂的門，裝飾著又大又氣派的正月松。可以看到大黑舞的表演者正要穿過門，後方還有幾位前來問候新年的武士，他們以跪姿低頭對著門，這是為了拜訪位高者，特別端正禮儀的模樣。

門的內側，即宅邸內有房子，而女主人正在迎客的樣子。只有她看起來比較緊張，旁邊有玩手鞠的童女，前庭還有玩羽子板[1]的、萬歲賀詞的表演者，是與門前不同的、充滿輕鬆氣氛的景象。

日文中有一句諺語是「入門脫笠」（門に入らば笠を脫げ），意味著禮儀的重要。而這個屏風雖然只是不經意地畫下了當時高級武士屋敷的模樣，但是從畫面中可以清楚看到，以門為境，在門外的人是禮儀端正，在門內的人則輕鬆自在，兩者之間形成對比。

說到門，會讓人聯想到平安京的羅生門及朱雀門，或是歐洲的凱旋門等這些區分出都市內外的大門。我覺得人穿過大大小小的門是帶有某種特殊意涵的。

將時代稍微往前，來看桃山時代畫壇的中心人物狩野永德所描繪的《洛中洛外圖屏風》，這個屏風因為是織田信長送給上杉謙信的，因此又稱「上杉本」，而屏風的廣大畫面當中南禪寺的三門

1　玩羽子板是日本正月的孩童遊戲。如果沒有接到羽毛毽，就要由對方在臉上畫墨水的懲罰遊戲。　154

被畫了出來。

屋頂與現在的瓦葺不同，當時為檜皮葺，不過形狀倒是與現在差不多。在二樓可以看到火燈窗以及迴廊，而高欄不知是否為朱漆塗製，總之被畫成了紅色。現在的建築據說是江戶時代重建的，但仍然能感受到桃山時代的雄偉宏大之風。而穿越這個通往佛殿聖域的三門，應該具有特別的重要意涵吧。

關於門的軼事，我想起同屬禪宗臨濟宗的大德寺三門。從創建開始約六十年的期間只蓋了第一層，上層遲遲未動工，任其放置在旁，後來在當時的美術工藝權威千利休的指導下，終於得以完成全貌，但這也使豐臣秀吉與千利休之間芥蒂更深 2。

由諺語「門庭若市」（門前市をなす）以及「門前町」一詞可知，社寺的大門不只供虔誠的訪客來往通行，我覺得更隱含了聚集人們、帶來興盛的力量。

我曾到中國古都西安旅行並造訪法門寺，當時法門寺因為從地底下挖掘出許多的唐代寶物而蔚為話題。但該寺離市區相當遠，將近一百二十公里左右，搭巴士單程就要花三小時。一路上道路兩旁都是連綿不絕的玉米田，悠閒的田園景觀讓我開始懷疑在這種地方真的會有埋藏寶物的寺院嗎？然後，正當翻譯說明「法門寺到了」時，車就停了。

從附近的門通往寺院的中心部的道路兩側，正如門庭若市一詞，簡直是不同的世界，一整排的土產店好不熱鬧，讓我想到長野的善光寺及伏見稻荷神社的門前通。

2 大德寺的三門靠著連歌師宗長的贈與，在享禄二年（1529）完成下層，而千利休於天正十七年（1589）完成全貌，稱為「金毛閣」。為報利休之恩，寺方在上層安置穿著雪駄的千利休木像，但這意味通過門的的人都要穿過利休的腳下，使豐臣秀吉大為光火，成為利休切腹的原因之一。

京都御所內的透雕門扉

那次我們旅程的目的地是絲路上的敦煌、吐魯番、烏魯木齊等西域，西安只是順路經過，未預留充分的時間，飯店也訂在靠近郊外的位置，使得同行的雜誌總編低估道「真想在西安城牆中好好逛逛」，並抱怨根本都在看城牆外觀。

提到京都的時候，不只屏風畫，我們經常使用「洛中洛外」一詞。建造平安京的時候，以朱雀大路為中心一分為二，其中的東側被比喻為中國的東都洛陽，據說就是被稱為「洛」的由來。到了桃山時代，豐臣秀吉在市中心周圍建築御土居時，這個用法又更加延伸，將御土居內的範圍稱為洛中。

總而言之，當城牆這樣的區劃出現，就代表都市的誕生吧。在這次的採訪當中看到各式各樣的門，包含都市、城池、社寺、宅邸、町家等，儘管門的規模漸小，但是通過門、踏入圍牆內的瞬間，我了解到人們對此如此講究其實是再自然不過的事。

先前主編在西安說的話，一直在我的耳邊迴盪。

門

御所

京都御苑為四條大路包圍，東有寺町通、西有烏丸通、南有丸太町通、北有今出川通。現在則作為市民公園為大眾所親近，猶如倫敦的海德公園或紐約的中央公園一般，遊走於京都市內，不論從哪裡都能看到這九個大門和綠牆。

京都御所位於御苑的中央，地處受築地塀[3]與御溝水[4]圍繞的幽靜環境中。不用多說，其前身為大內裏，建造平安京時，穿越南端的羅生門、沿著朱雀大路直直往北，大內裏就坐落於此，占有洛中北側的廣大區域。中世失火燒毀後，遷移到現在的位置。這裡原為臨時御所，也就是里內裏[5]的土御門東洞院殿，建造當

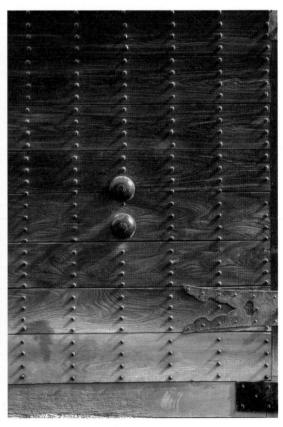

3 築地塀：在石垣基礎上築起以木框為骨架的土牆。通常會有簡便的瓦或板葺屋頂。
4 御溝水：隨築地塀圍繞御所建築一周的石渠，過去曾作為供水道使用。

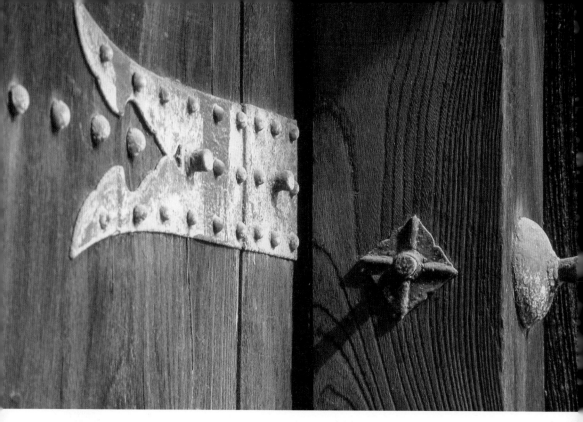

時的規模較小，是經過織田信長、豐臣秀吉、德川家康這些武將擴建，其後又幾經火災及重建，現在我們所見的御所是在幕末的安政二年（一八五五）完成。

以前御所周圍建有公家的宅邸、門跡寺院等，但現在已不見舊時風貌，只能從九個御門窺見往昔的姿態。

仔細觀察其中的堺町御門，不禁覺得幕末至維新期間發生的動亂彷彿深深地刻進了門柱及門扉的大樹年輪中，就像是歷史的見證者般。

前頁、上／京都御所堺町門的門扉與門柱造型簡單樸素，但木構造及和鐵[6]的裝飾金具充滿了力道

5　里內裏：大內裏以外、供天皇使用的宅邸。

6　和鐵：使用日本傳統製鐵方法鑄成的熟鐵。含碳量低，多用於製作日常用品或刀具。

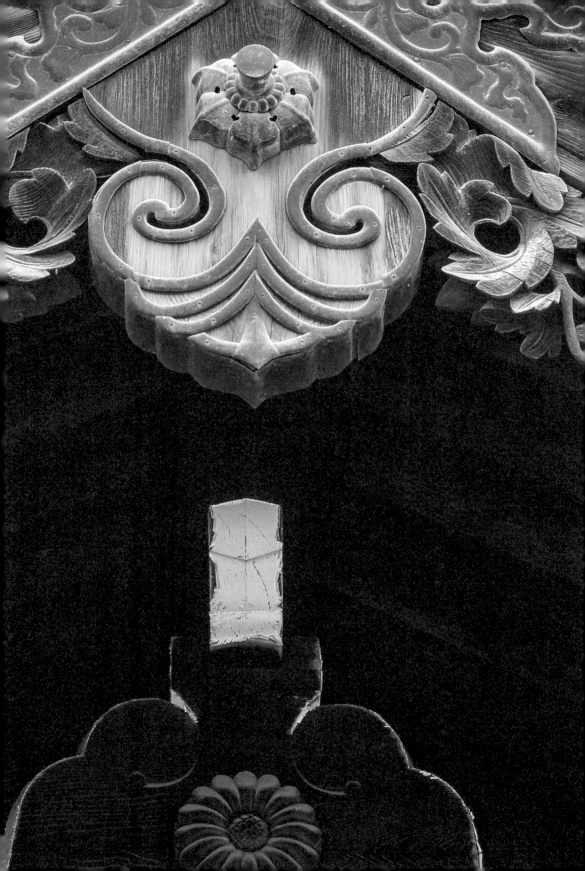

上／京都御所堺町御門的門扉上的金具　右／京都御所內的懸魚與蟇股

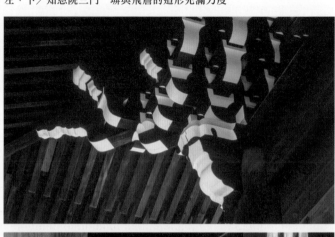

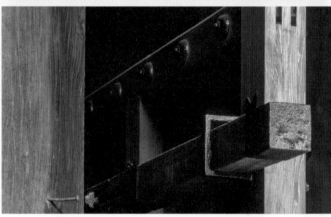

古寺的三門

以東山三十六峰連綿的群山為背景，許多神社佛閣坐落於此。其中的獨秀峰在京都五山中也是獨樹一格的存在，有臨濟宗南禪寺的大伽藍坐鎮。

其三門非常符合禪宗中心之地位，為高規格的五間三戶二重門[7]。那雄偉的樣貌非常引人注目，而用以支撐的圓柱及渾厚巨大的礎石也令人驚奇。

從一旁稱為「山廊」的建築物爬上階梯，往二樓移動，可以將京都的景觀盡收眼底，有種自己成了《洛中洛外圖屏風》繪師的感覺。歌舞伎中有一幕描寫了大盜石川五右衛門

7　五間三戶二重門：為五開間，柱子與柱子之間計算為一個開間，中央三處設門扇可供出入，兩層屋頂的重簷形式，是最高規格的形式。

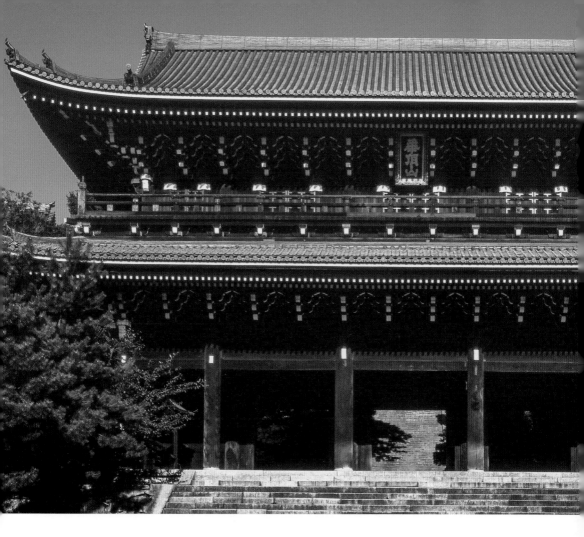

大喊道「絕景啊！」[8]，實在很能體會他的心情。

雖然據說是江戶時代重建的，但從宏偉的門戶、圓柱及二樓高欄的細節，都能感受到一種歷經風霜的美感。

而東山三十六峰南邊的華頂山山麓，則有淨土宗總本山知恩院坐鎮。這裡也能欣賞到聳立於石階上的雄偉三門，建於德川家第二代將軍秀忠在位時的元和五年（一六一九），為唐風樣式的日本最大樓門。

此三門承襲了禪宗的五間三戶二重門形式，木構造及天井具強烈裝飾性，特別是屋簷下的斗栱組（組物）為三段式的三手先[9]，具有很強的力度。

8 出自歌舞伎《樓門五三桐》中的〈南禪寺山門之場（山門）〉。

9 日本建築撐住深簷及緣廊等地方會使用斗栱組（組物），斗栱組的承載數目稱為「手先」，中國宋代稱為「跳」，也就是「三跳斗栱」。

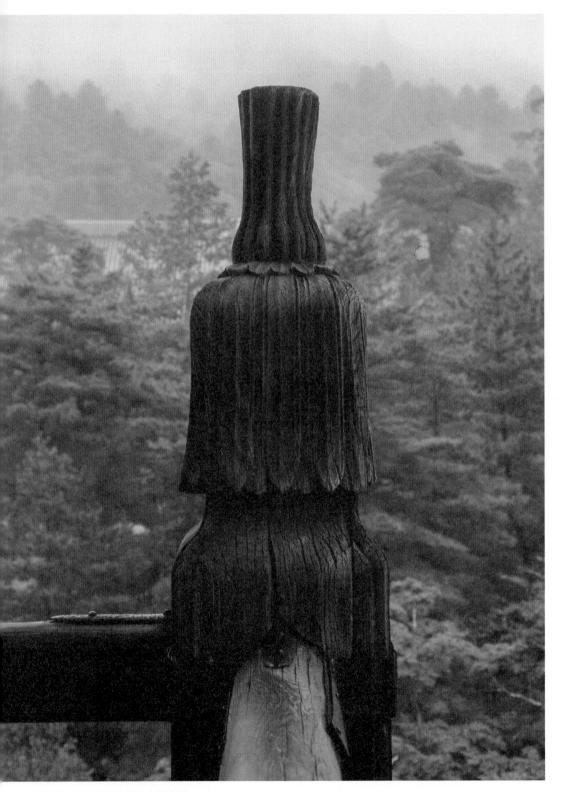

南禪寺三門　迴廊高欄上的擬寶珠

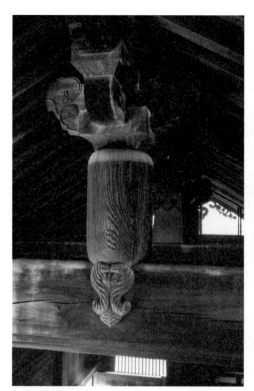

南禪寺三門
上左／山廊的裝飾短柱「大瓶束」　上右／山廊二樓的門扉　下／穩重而具動感的門柱和礎石

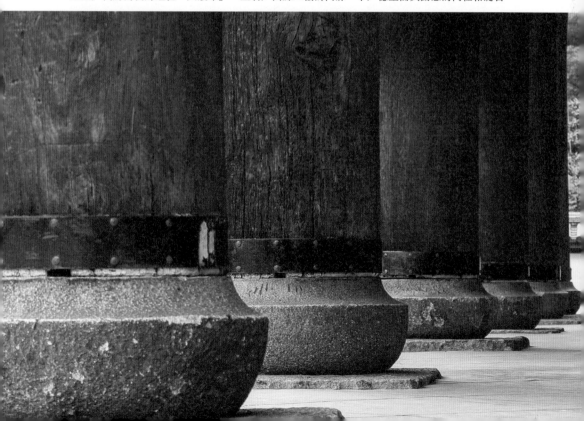

上、左／伏見御香宮神社的蟇股

桃山時代遺留的寶物

綜觀京都的神社佛閣等建築物的歷史，會發現豐臣秀吉、德川家康等武將對重建有相當大的貢獻。這對掌權者來說或許是理所當然的工作，但是他們著手的範圍超越了禪宗、淨土宗的宗派，包含神社，甚至企及原本是政敵的天皇之住居，這點很值得關注。

豐臣秀吉在文祿三年（一五九四）築城於京都伏見地區。建造時在瓦上貼上金箔等，是座豪華絢爛的大城，但是落成後豐臣秀吉很快地便離開了這個世界。關原之戰以後，伏見城成為德川家康的管地並進行重建，但由於是豐臣秀吉的遺產，終究還是在元和六年（一六二〇）廢城了，其建築遺構則獻給了京都的社寺。

御香宮神社位於通往伏見城大手門的

166

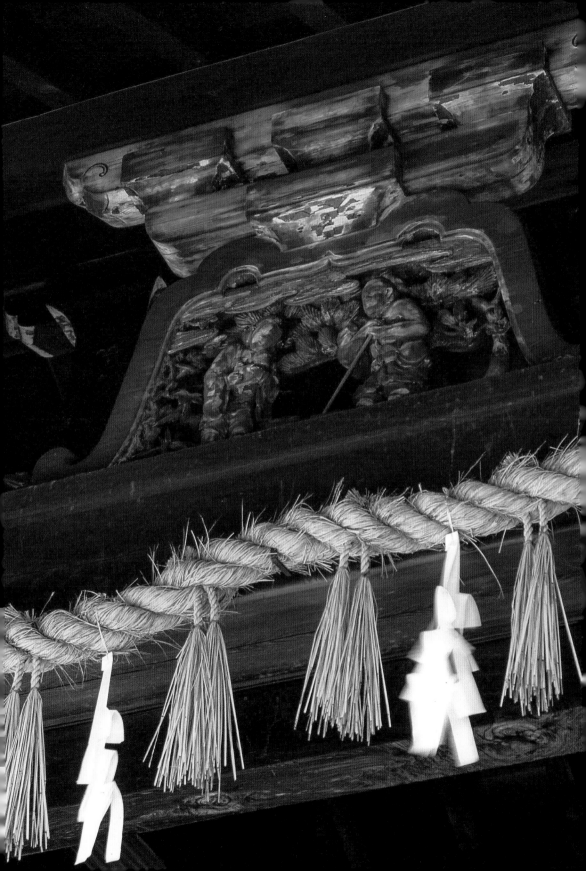

御香宮神社
上／表門的梁木
右上／表門的木構造造型
右下／表門旁邊的墓股

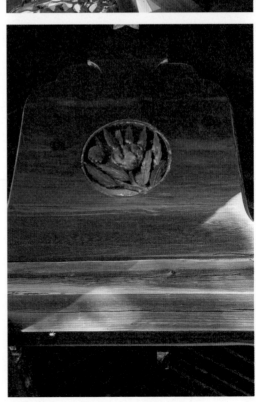

地方，正面的表門即是以大手門的遺構建造而成。其厚重的斗栱組（木組）可窺見往日的樣貌，墓股等裝飾構件也展現了桃山文化的雄偉。

醍醐寺三寶院是建造於十二世紀的真言宗寺院。慶長三年（一五九八），豐臣秀吉於此設宴賞櫻，並以此為契機，開始投入寺院的復興，建造庭園、表書院，以及象徵豐臣家的桐紋唐門，建築物群愈來愈宏偉。過去據說門的整體都塗上了黑漆，並在木雕上貼了金箔，完全是迎合豐臣秀吉喜好的華麗裝飾，但現在已不復存在、裸露出木紋肌理。近年的重建可能在慶長四年（一五九九）進行的。

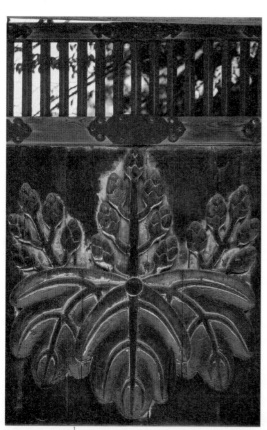

醍醐寺三寶院的表門
上右／桐紋意匠的梁木
上左、下／據說過去貼有金箔的門扉

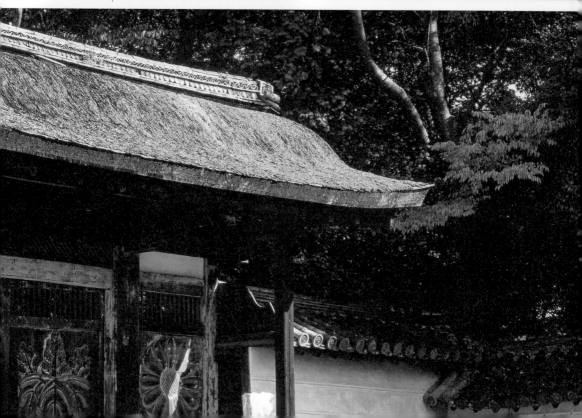

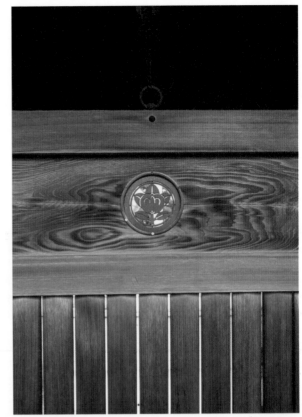

右、下／置於松井家門前、鑲有家紋的衝立

庄屋

　　洛南伏見之里。從奈良行經宇治、通往京都的宇治路，會從宇治川畔的六地藏經過大龜谷的深草聚落，連往洛中。而八科峠位於六地藏上坡的最頂端，也就是豐臣秀吉築城的伏見城東北端。

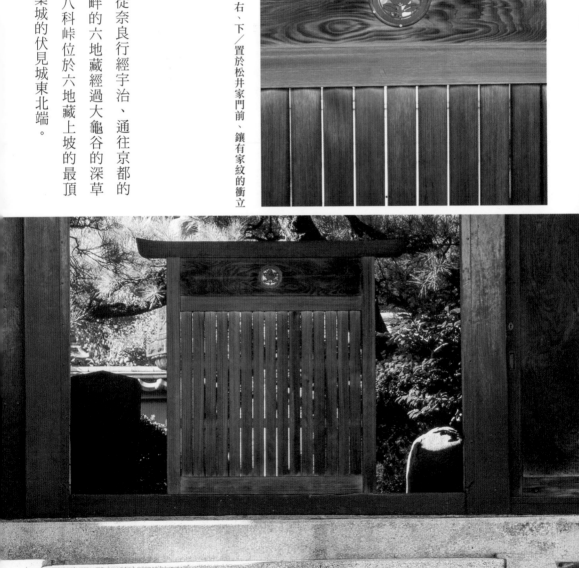

位於八科峠頂點的松井家，可以向南遠望生駒山系、東南有宇治川及木幡山。松井家擔任這附近村長（庄屋），是山谷一帶的大地主。

就像要展現其舊時的風貌般，木板牆（板塀）及長屋門 ¹⁰ 建於古樸的堆石石組上，吸引行人的目光。

長屋門巨大到彷彿可以將倉庫包圍一般，一片欅木門扉內嵌其中。打開那扇門，會看見一座上部鑲有松井家家紋的素木衝立 ¹¹，提升了整體格調。

沿著階梯往上爬，「本松井市右衛門」這個懷有傳統住宅風貌的門牌映入眼簾，走在通往玄關的石疊上，頭上有顆松樹遮蔭，呼應了屋主的姓氏。聽說這是大正十一年（一九二二）久邇宮殿下巡視伏見城時，因住宿於此而特別種植的。右手邊可以看到閃耀著黑光的主建築（母屋），推拉式的木板門上半部貼有和紙，非常厚重的樣子。

人說「京有七口」，位在這個通往洛中的古街道上，松井家長年下來不僅守護其格調，氛圍亦充分表現了往昔之姿，是間少有的重要古宅。

左／具有格調的松井家長屋門
右／從建地內回望大門的景象

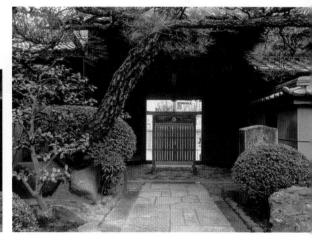

10 長屋門：見於武家屋敷的門的形式，門的兩側是家臣或僕役居住的長屋。富裕農家的大門也會使用這樣的形式。

　11 衝立：置於玄關或室內，用以遮蔽視線用的裝飾隔板。

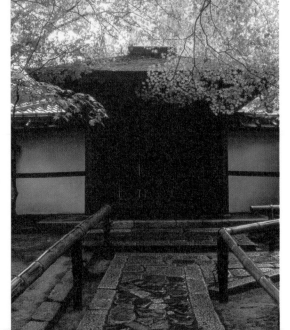

大德寺高桐院
左上／書院庭西門的桐紋透雕
右上／書院表門上部的九曜紋
下／從庭園小徑看去的書院表門

禪寺的塔頭

高桐院是臨濟宗大德寺派總本山的塔頭之一，於慶長年間由細川三齋（忠興）為其父幽齋所建，為細川家的菩提寺[12]。父子均專精文學、茶道，三齋更以利休之高徒為人所知。基於這樣的身分背景，建築物整體風格柔和優美，穿過遠離大馬路的門以後，石疊的上方有紅葉從兩邊覆蓋過來，形成一個幽暗的空間。正面可以看到一道通往本堂的門，但與方才豪邁的桃山風格截然不同，有著單純而咸靜的外觀，展現了茶人所好的氛圍。

<hr>

12 菩提寺：供奉歷代祖先墳墓或牌位的寺廟。

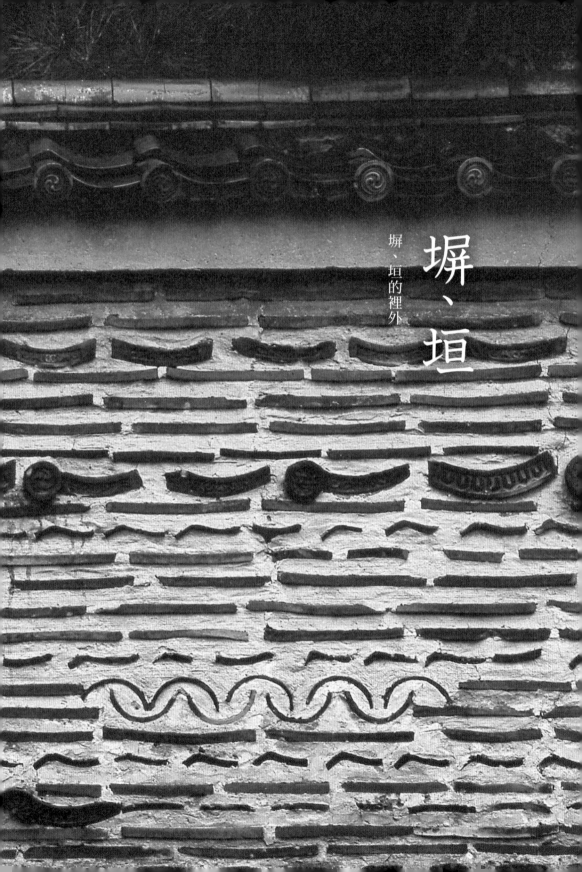

塀、垣

塀、垣 1 的裡外

日文中有個聽來響亮的詞稱為「歌垣」，意思是年輕的男女聚集在約定好的地方，互相吟唱和歌。在山裡的話，就選在大樹與大樹之間；野地或山丘的話則選在某個凹地；如果是在河邊或湖邊，就在岸邊。就像是自然形成的交流廣場一樣。

而歌垣中的「垣」，並非用繩子圍起或立竹區隔的牆，而是指聚在一起的男女歌聲，互相激起對方的感情，聲音與心靈得到響應的無形空間。這個詞彙據說《萬葉集》中已有記載，不過起源應該可以追溯到人類在山野四處闖蕩、進行狩獵與採集，與自然共存的時代吧。

接著，出現掌握權力的人，建立國家型態。聚落形成，家屋住宅聚集，開始需要界定界線的圍牆。區分都市的內外，司掌政治的中心地也建造出類似城郭的巨牆，還有引了水的護城河，規模愈來愈大。

關於日本古代塀、垣的原貌，可參考飛鳥時代的建築，今日奈良斑鳩的法隆寺就保留了當時土塀的樣貌。而現在收藏在大阪的和久泉市久保惣記念美術館、鎌倉時代所創作的《伊勢物語繪卷》中，描繪著編組成網狀的網代竹垣，可以想見當時公家的宅邸已經開始使用外型優美的竹籬笆。

在京都，若想了解營建平安京時的條里制規劃，如今只能靠道路及其名稱一窺其舊貌。不過，豐臣秀吉在天正十五年（一五八七）用以將京都區劃為洛中洛外的御土居，其遺跡至今仍有殘存。東面沿著鴨川西岸，北面從鷹峰、紙屋川東岸往南，直到東寺附近，築有將近兩公尺高的土壘，環

1　塀、垣：即圍牆、圍籬。
2　練塀：以瓦和泥土相疊築起，再以瓦片葺頂的圍牆。

區分洛中洛外的御土居。
今日尚殘存一些遺跡

繞了整個洛中。昔日的條里制已經無法因應都城的發展，再加上應仁之亂（一四六七─一四七七）使整個都城化為焦土，只好展開新的都市計畫。

在那之後又過了四百年，如今不管是居住在京都、或是來訪京都的人，似乎都不在乎往日的區劃了。不過當時建造的土壘有七個到十幾個出入口，據說具有類似關口的功能，不知那時大家進

塀、垣

出這裡的時候都抱持著什麼樣的心境。或許對旅人而言，有一種「終於抵達京都」的興奮之情。

但是對於居住在御土居附近的人們而言，或許會感嘆道「真是做了一個無謂的區劃」吧。

在世界各地、任何一個時代，不管是街道或宅院，甚至長屋這樣的小型住宅，身在塀或垣的內側與外側，兩者感覺是很不一樣的吧。通過門或關口進到裡面，會有一種親近的感覺，而居於塀或垣之外時，就會有種遭排除的外人之感。

但是，圍牆的意匠設計絕大部分都是意識著外人目光的產物吧。不管是用巨石組成的城牆、或是社寺的土塀，以及宅院優雅的竹垣和樹木組成的垣根[3]，都可說是在向外人誇耀自我住居的威嚴以及品味。

可是，近年來，每當我看到水泥磚或混凝土牆的時候，就會感到心痛。據說桃山時代到訪京都的歐洲人如此描述京都：「這一城市非常重視建築景觀，營造出整齊凜然的市街」，當時以土、石、樹木、竹子等的自然素材製作美麗的圍籬，並把自我的意匠理念編入其中的美感意識，究竟消失到哪裡去了呢？

最理想的狀態，應該是如同古代人一般，大家群聚於廣大的心靈圍籬中，自然地達到歌垣的境界。然而現代人已然遺忘，在社寺的土塀、或是在樸實無裝飾的板塀上，那抹經歷時間與風霜淬煉出的美。

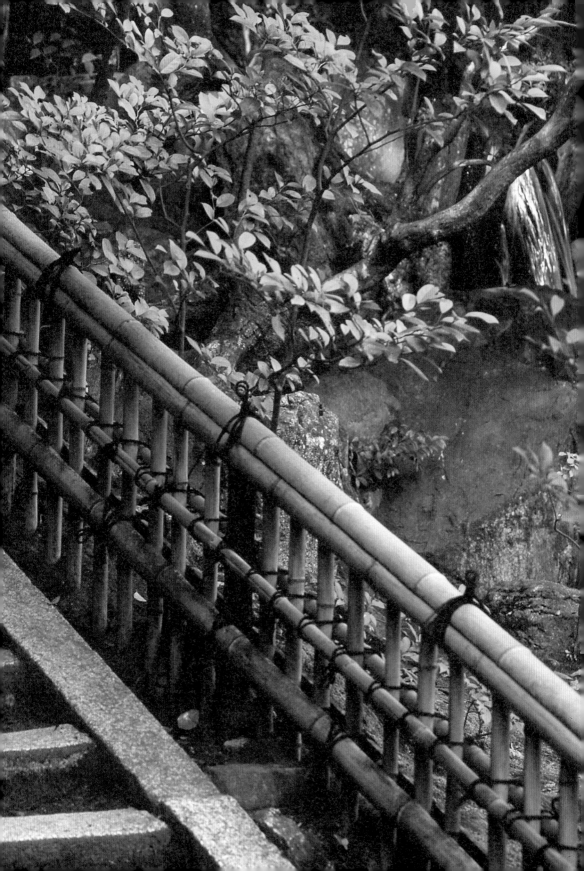

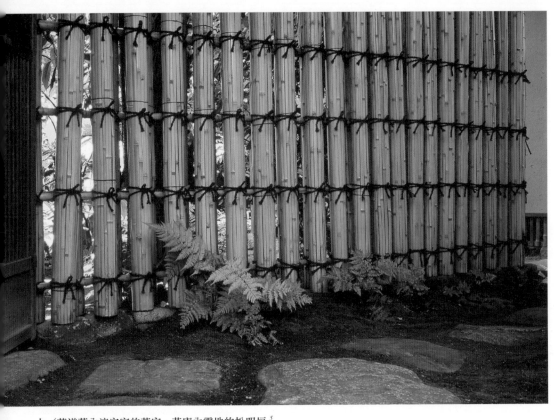

上／茶道藪內流宗家的茶室・燕庵內露地的松明垣[5]
左／大德寺孤蓬庵的矢來垣[6]

竹

談到現代京都的營造，不可不提從琵琶湖引水、開通疏水道一事。明治初年，東山山麓的南禪寺內引入了人工河。南禪寺過去以占地廣大為傲，但其門前的下河原町在疏水道開通後，成為商界巨頭的別莊聚集地。當時包含岩崎小彌太、野村德七、細川護立等，這些傑出的風雅人士都在此地建造宅邸。

從疏水道引入豐富的水流到庭園，在周圍圍起生垣[4]及竹垣。明治時期當時，許多庭園都是由造庭師七代目小川治兵衛擔綱設計，他充分參考及運用京都的寺院、離宮和茶道家元庭園中的傳統樣式，活用東山緩和的山巒、豐富的水源、出類拔萃的地形，創造出新時代的庭園意匠。不論如何改朝換代，這一帶始終聚集許多大宅院，井然有序。

4　生垣：以植栽圍起的綠牆。

5　松明垣：以竹穗或萩穗等草穗，綁成一束一束，形成「松明垣」。

6　矢來垣：將竹枝斜向編排，尖端為斜口造型的圍籬。

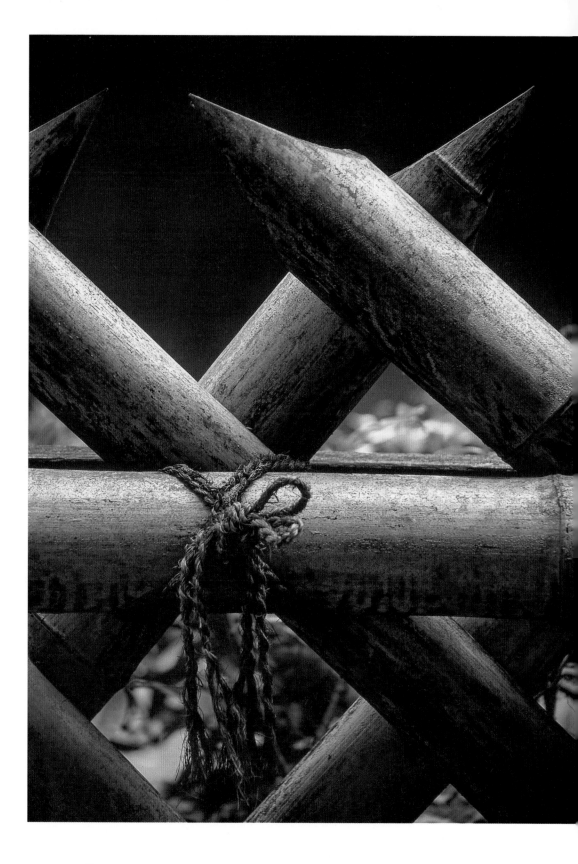

上、右／清流亭（舊塚本與三次郎邸）的木賊垣[7]
下／桂離宮，桂之穗垣[8]

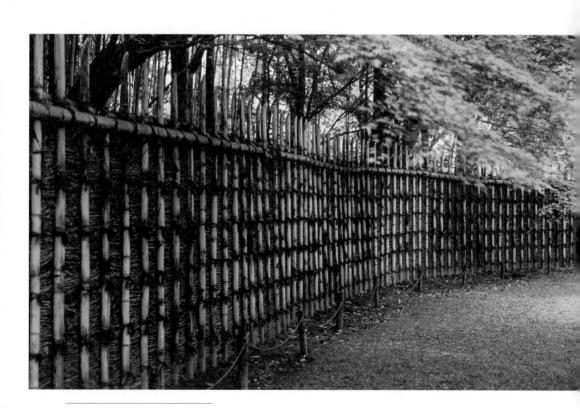

7　木賊垣：將竹材剖半，並排成木賊生長模樣的竹籬。

　8　穗垣：以竹穗交錯搭建的竹籬。

右、下／怡園（舊細川家別邸）的竹板垣（ひしぎ垣）

左頁／桂離宮周圍將小竹彎曲做成的生垣，又稱為「桂垣」

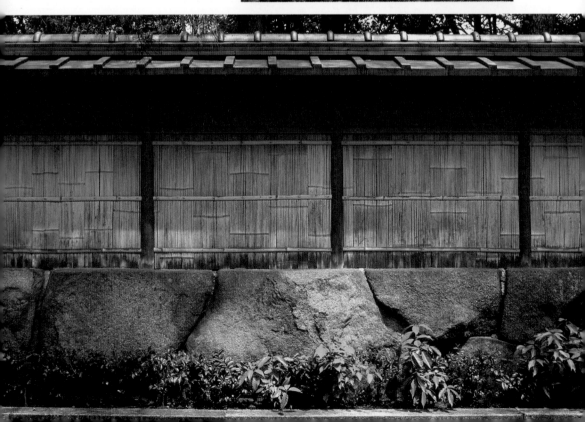

石、樹木

　說到石垣，通常都會聯想到近世的大坂城或姬路城那種以巨大石塊堆疊出的石組。其實這之中蘊含著兩種矛盾的心情，一是握有權力的武將對世人的能力展示，一是擔心政敵來勢洶洶的戒慎恐懼。

　走進東本願寺枳殼邸的大門，首先映入眼簾的是一座石塀，來自於其北側的寺院建築，該寺被火災燒毀以後，其礎石以及石臼等材料就被拿來築牆了。

　南禪寺金地院的南側，延續蹴上鐵道的小路和別邸

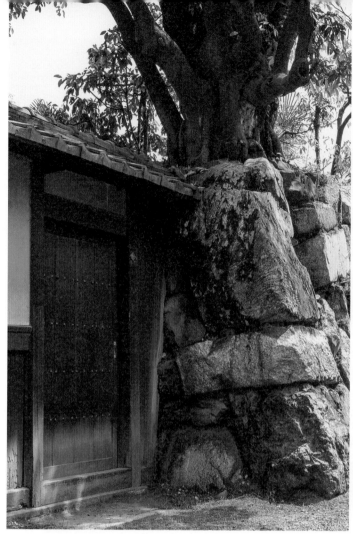

右、左／枳殼邸的石垣

的邊界上，生垣前方不經意
地堆放著大石。那一堵亂石
堆砌的石牆，不僅不會給人
如巨石的威壓感，從意匠的
角度來看，也展現了高明的
造型力。

　和巨大的城郭有所不
同，是讓經過的人感受到暖
意的空間。

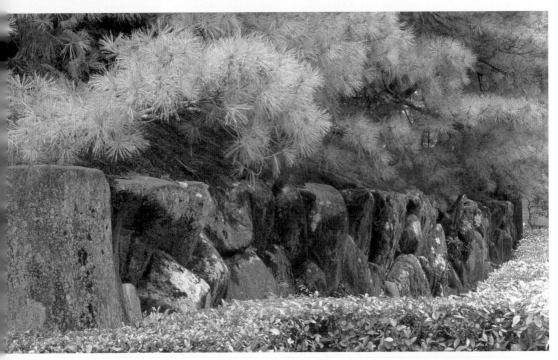

上／下河原町之野村別邸周邊的石垣

下、左頁／南禪寺別邸周邊的石頭與樹木組成的垣

上、左、次頁下／下河原町周邊宅邸的垣與疏水道

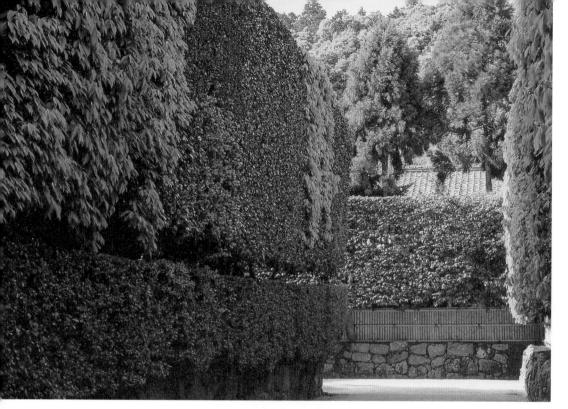

上／慈照寺（銀閣寺）參道上

被稱為「銀閣寺垣」的生垣

塀、垣

上、左頁／大德寺龍光院，將瓦嵌入土塀當中的練塀

土、瓦

日本最早用於製造塀、垣的自然素材，應該是土、石、樹木的其中之一。雖然不敢斷言，但是在宗教上有所謂的「聖」、「俗」分界，若將「結界」視為起源，那最早的例子應該是放置一、兩顆石頭吧。

土塀常見於奈良的大寺，推測很早就存在了。一開始大概和東福寺一樣看起來像半塌的土堆，是非常簡樸的土堆。

有些土塀是白色、弁柄色、青磁色等彩色，還有畫上白色橫線者。要說含有什麼意涵的話，應該還是對外人展示威嚴吧。

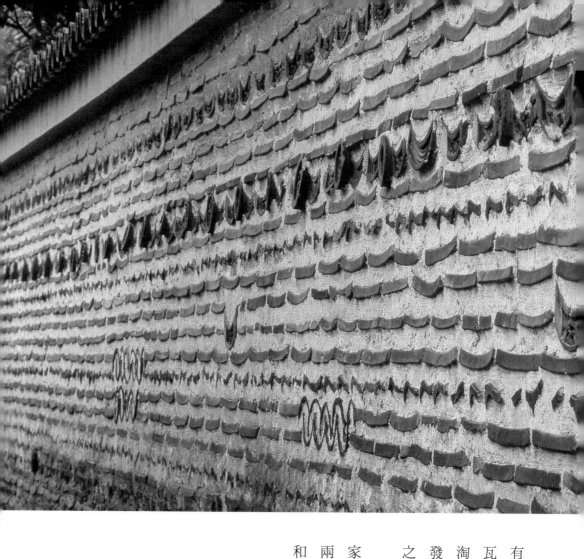

大德寺龍光院的土塀中嵌
有瓦片，據說是這裡的住持和
瓦壁師傅共同創作出來的。將
淘汰的老舊瓦片重新利用，以
發掘新設計，真是智慧的天賜
之物。

同樣是土塀，但上賀茂社
家有擔任神職的人以及民間人
兩種身分，因此土塀的造型柔
和，充滿親切感。

塀、垣

191

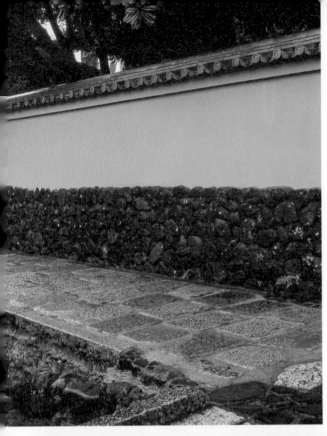

下／青蓮院的筋塀。

左、次頁上／上賀茂社家的塀

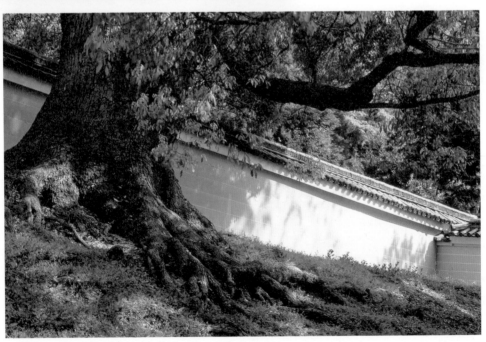

9 　筋塀：牆面上嵌入稱為「定規筋」的白色水平線之築地塀。用於御所及門跡寺院等建築，筋數愈
　　多代表地位愈高，五條為最高級。

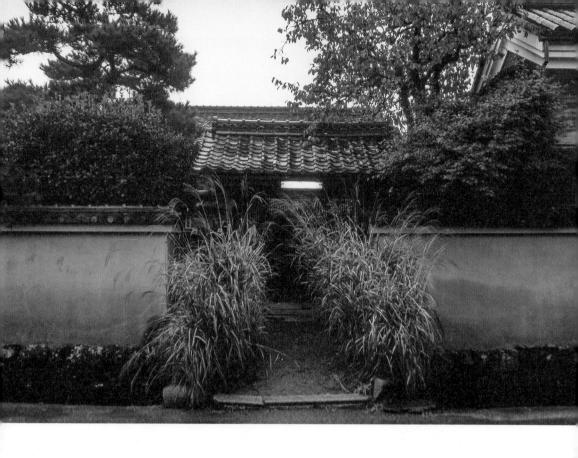

左／大德寺塔頭的長滿苔蘚的土塀

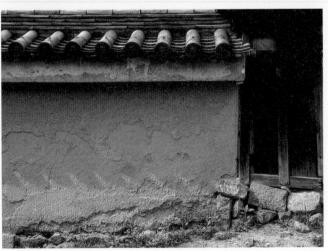

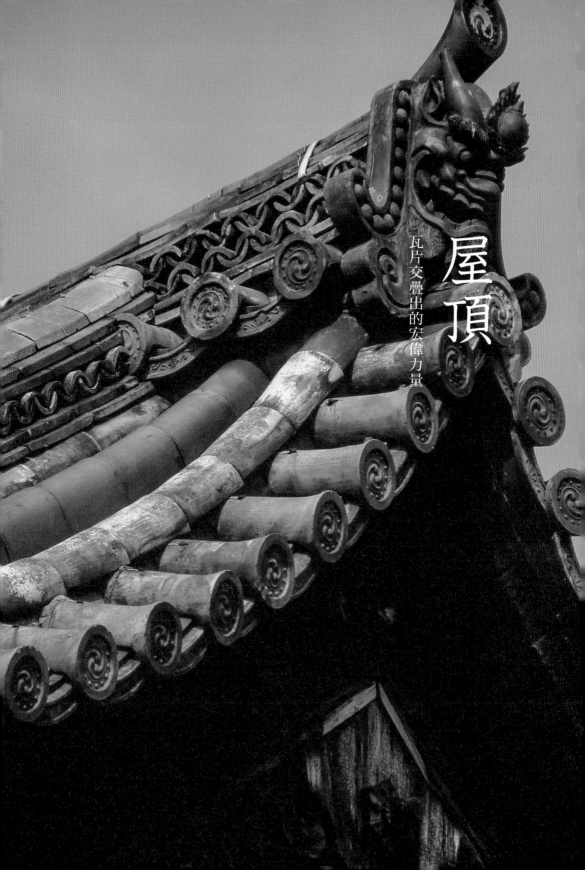

屋頂

瓦片交疊出的宏偉力量

瓦片交疊出的宏偉力量

我居住在京都南邊的伏見區桃山，是過去稱為伏見山的丘陵地帶，往西望去，可以看到流入大阪灣的淀川，而且聽說天氣好的時候，還可以遙望大阪城。豐臣秀吉看上這個連通京都、大阪、奈良的交通要地，遂在此築伏見城，發展出城下町。

好像是二十年前的事吧，這一帶進行了大規模的下水道工程。在那時候，從伏見城的遺跡挖掘出一些貼有金箔的瓦片。京都市規定在建造新的建築物的時候，有進行考古發掘調查的義務，因此累積下來已經發現了不少貼著金箔的瓦片。

豐臣秀吉的另一個重要遺產就是聚樂第，當年建於京都市街當中，而從這個遺跡也挖掘出金色的瓦片。尤其這個建築物是豐臣秀吉為了讓天下承認自己的威權，而費心打造的。只不過這座歌頌豐臣家雄偉宏大的建築物，慘遭德川幕府無情破壞，因此其遺風只能透過屏風或文書資料追憶了。

在近世日本戰國武將豪傑登場的十六世紀，許多西班牙人、葡萄牙人隨著歐洲航海技術的發達而來到東洋，在這之中，耶穌會傳教士陸若漢（João Rodriguez）對於日本有重大貢獻，因而廣為人知。尤其豐臣秀吉對他有非常深厚的信任及重視，而陸若漢也留下了一篇他受豐臣秀吉招待來到聚樂第的文章，鉅細靡遺地記錄下當時的情景。文章強調豐臣秀吉在掌握武士政權後，禮遇際遇悲慘的天皇家與公家，特別協助整建王宮，也就是天皇居住的御所。接著如此記述了聚樂第的樣貌：

「王宮位於上京的東側，在稍微往西方之地，利用非常巨大的石頭築起具有防禦功能的城，並以寬廣的城牆包圍著。城內建造了一座極為華美的御殿，當時日本國內找不到如此氣派

196

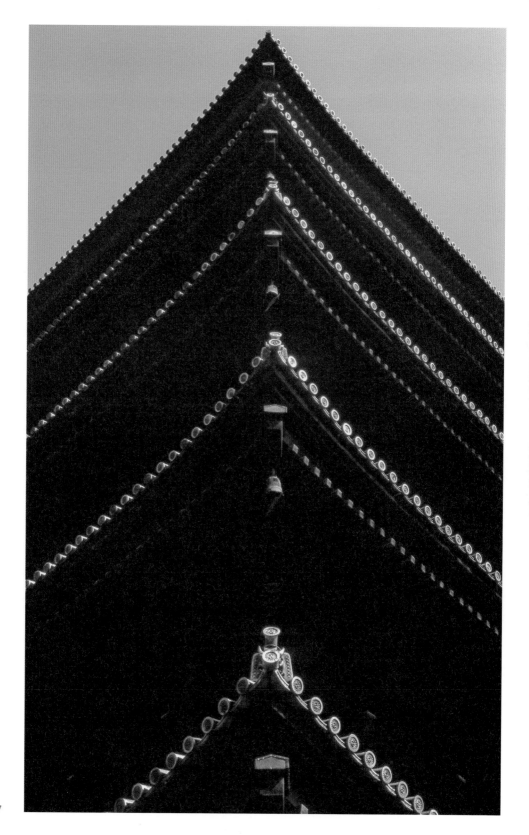

屋頂

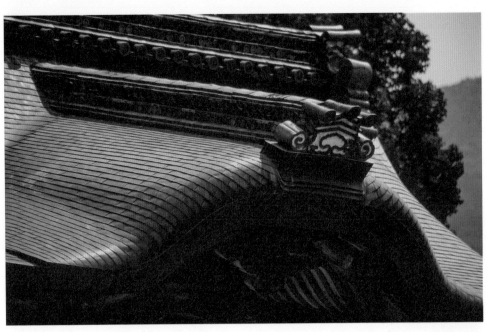

大覺寺唐門
具有軒唐破風[1]的切妻造[2]

的建築，有人說，未來應該也不會再有了。

這座御殿名為「聚樂」，也就是聚集歡樂的樂園之意……從聚樂通往王宮，有一條非常廣闊、非常筆直的道路，兩側建有諸國領主的御殿，各自有作為防壁的外郭，其基礎與上面的構造豪華地使用了以銅和金加工的薄板，鋪葺著金色的屋頂。」

《洛中洛外圖屏風》等作品描繪了豐臣秀吉掌權的桃山時代京都市街樣貌，從畫中可以看到規模廣大的寺院或神社等建造物已是灰黑色的瓦葺或檜皮葺屋頂，但是在市區中推斷為商家或職人的住宅，以及郊外的農家等則是鋪著木板的屋頂，上有組成格子的竹子加以固定，甚至為了防止被風吹走而壓了石頭在上面。

我們記憶中的整片黑瓦井然排列的京都街景，應該是在天明大火或幕末的蛤御門之變之後才形成的吧。這麼說來，豐臣秀吉在伏見城與聚樂第所使用的金瓦屋頂，可說是極其奢華。

1　「唐破風」指的是破風中具有彎曲屋頂，是日本屋頂的特色。其中，位於軒側的唐破風即被稱為「軒唐破風」。

2　切妻造：雙坡頂屋頂，屋頂的基本形式。

若想一睹聚樂第的樣貌，唯一的媒介就是收藏於東京三井文庫的《聚樂第圖屏風》了。在畫上

確實可以看到屋簷前端的圓瓦瓦當部分，使用了金色的瓦，而且中脊（大棟）上還裝飾著金鯱，其

樣貌在當時的人民眼中非常宏偉，但也難免覺得怪異吧。

其實日本的製瓦技術是隨著佛教傳入的，為將佛教作為國教推廣才開始興築寺院。六世紀後

半，為了在都城明日香興建飛鳥寺，從朝鮮半島的百濟請來技術者，傳授製瓦的技術。之後，歷

經飛鳥、天平時代，日本作為律令國家開始發展，每當大規模建都時，都需要使用更大量的瓦

片。可想而知，其製程也開始能因應量產了。

不過，說到都城內的大型建築，應該還是佛教寺院、神社，還有以天皇為中心的公家用以司政

辦公的大內裏建築群吧。當時的瓦幾乎都為素燒，雖然附著煤炭的部分會變成黑色，但也有素燒

原本的茶褐色，不像現在統一使用黑瓦。而奈良的都城，當時會使用中國傳來的上三彩釉藥燒製

陶器，據說也將相同技法應用在瓦片上，因此在奈良時代都城的建築屋頂閃耀著與現在截然不同

的色彩。

屋頂一開始的功能是保護家園不受雨淋，但瓦片交疊出來的造型漸漸演變成一種權威象徵。

前幾天，有從事建築工作的好友來找我，請我看一下舊瓦的殘片。他說是在改建朋友的家時，

在挖土過程中發現的。這些瓦中有素燒的茶色瓦、有附著煤灰的黑瓦，還有常見於平安時代的、

上了綠色釉藥的華麗樣式。我一邊看著好友展示的這些瓦片，一邊深感佩服，京都真不愧是千年

古都，地底下埋藏著平安時代到鐮倉時代之間各色的產物。

然而今日我們在思考京都街景的時候，很自然地會想到黑瓦、弁柄格子窗、聚樂色的土壁[3]，

屋頂

3　指「聚樂壁」，使用產於聚樂第的黃褐色土建造而成的土牆。又稱「京壁」。

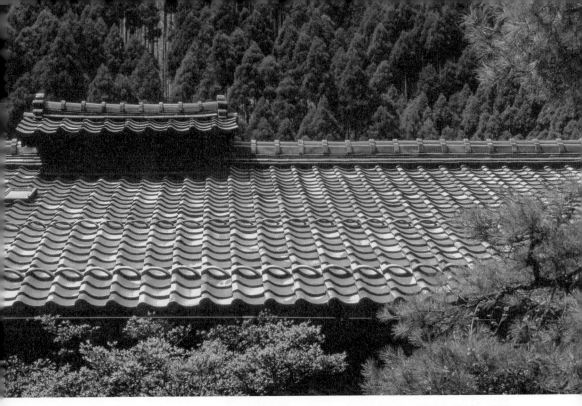

上／北山的民家。廚房（台所）屋頂有可排煙的「煙出」構造
左／清水寺鐘樓的鬼瓦

這些見於歷史景觀的特定色彩。但事實
上，在好幾世紀之前，寺院及神社的柱
子全漆成朱色，綠色及茶褐色的瓦片排
列在屋頂上，甚至還有金瓦在屋簷前端
閃閃發光，只要這麼一想像，就會覺得
從前的京城還真是兼容並蓄了繽紛絢爛
的色彩呢。

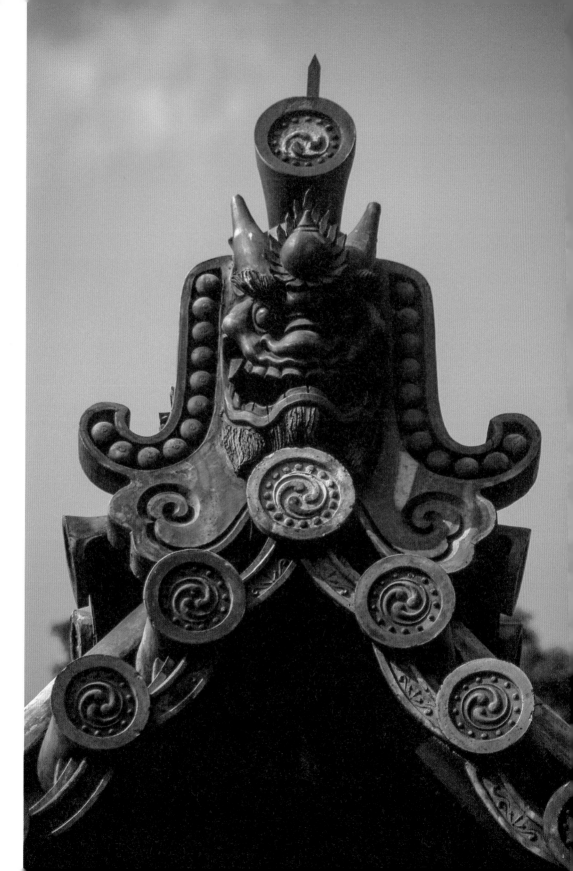

下、左／西本願寺
御堂的瓦葺屋頂畫出一道如弓般的強韌曲線

瓦

即便同樣是黑瓦，依據使用的地方，眼睛所感受到的顏色亦會產生五彩變化。

西本願寺的本瓦葺屋頂不愧其名的雄偉，大屋頂（大屋根）從高處如弓般往下延伸，往屋簷前端（軒先）延伸後再銳角上昇，呈現尖銳的外觀。

像這種大講堂的大屋頂，或是三重塔或五重塔這樣重疊的屋頂造型，從遠方觀看，雄偉宏大；而靠近從正下方往上看，則讓人意識到尊貴的佛尊坐鎮其中，形成一個神聖的空間。

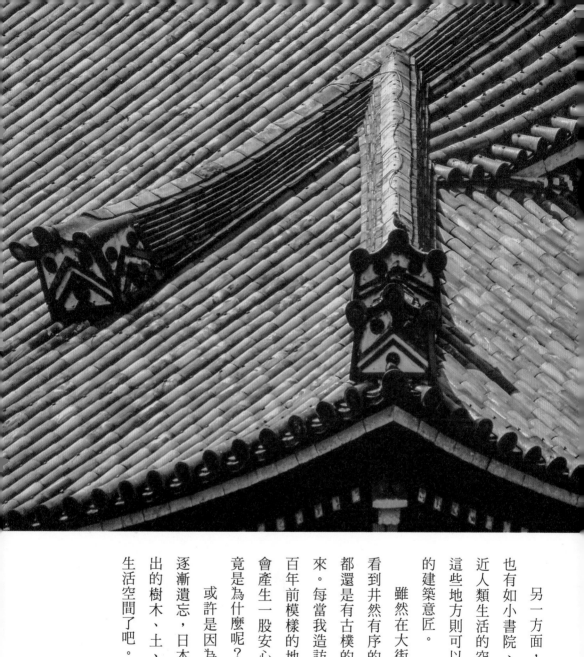

另一方面，在寺院當中
也有如小書院、塔頭這樣貼
近人類生活的空間場域，在
這些地方則可以感受到溫和
的建築意匠。

雖然在大街上已經無法
看到井然有序的屋瓦，但京
都還是有古樸的町家保存下
來。每當我造訪這些保留一
百年前模樣的地方，心頭就
會產生一股安心的感覺，究
竟是為什麼呢？

或許是因為，我們開始
逐漸遺忘，日本人自古孕育
出的樹木、土、紙所組成的
生活空間了吧。

屋頂

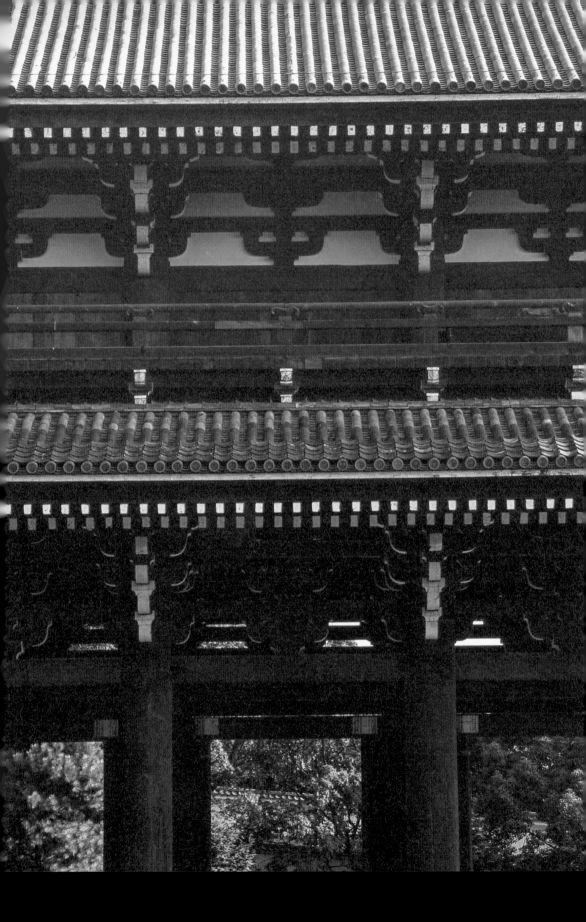

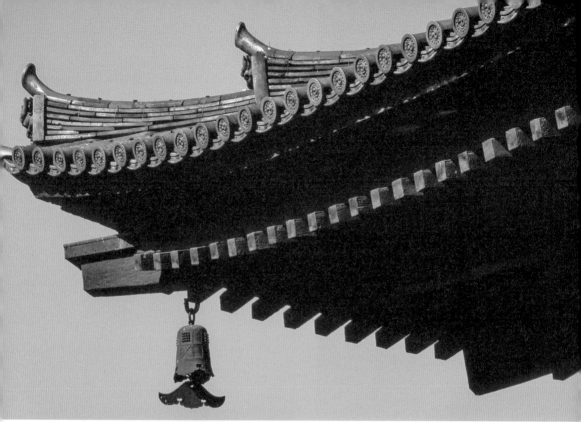

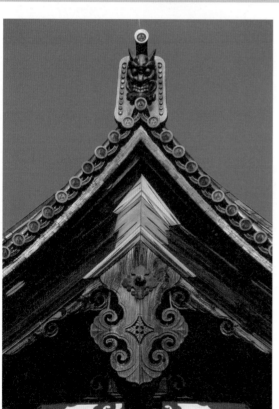

右／東福寺三門
五間三戶二重門、入母屋造、本瓦葺屋頂
上／東寺五重塔
據說是現存中的木造古塔中高度最高者
左／東寺金堂
鬼瓦與懸魚。從南大門看過去，金堂的正面中央配有一扇可一窺
藥師如來坐像尊顏的窗戶

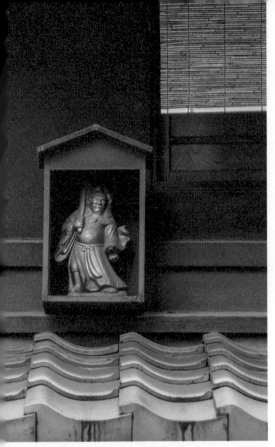

鍾馗

鍾馗傳說在唐玄宗時代皇帝患病時，出現在其夢中將鬼趕走，是使皇帝恢復健康的神明。因為有驅除疫鬼的意涵，在五月人形等人偶中也有鍾馗的形象。

此外，人們也會在門或家屋上放置瓦製的鍾馗像，以祈求居家安全及健康。瓦鍾馗也成為京都町家的屋頂象徵物。

左、下／御幸町通

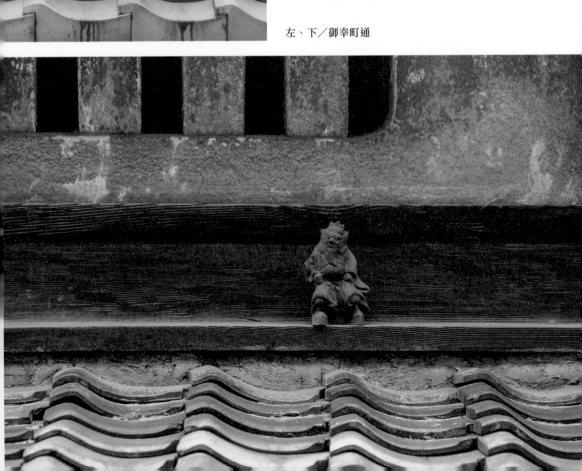

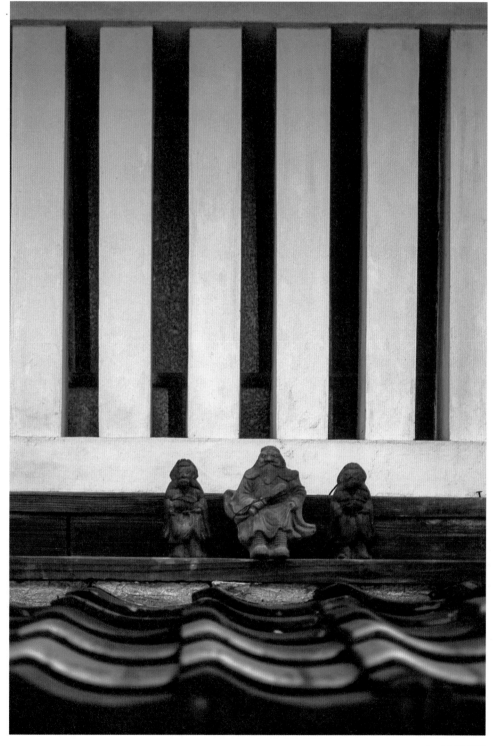

上／古門前通

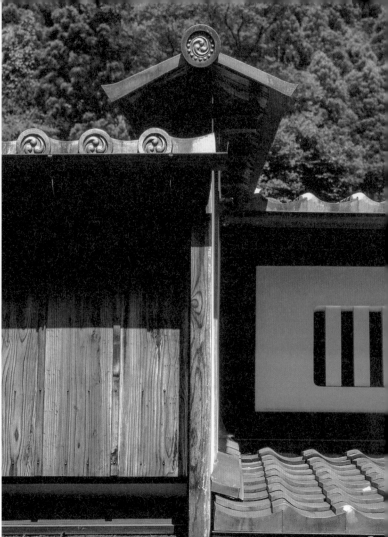

卯建

　所謂的「卯建」，即
是將與鄰家之間的袖壁打
高，在上面加上小屋頂的
構造。

　具有防止火災延燒的
功能。同時也是氣派的住
宅會使用的象徵性裝飾。

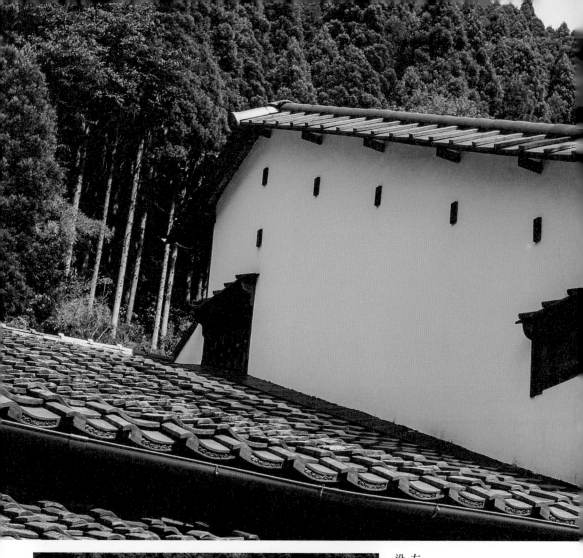

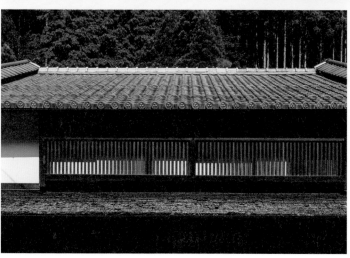

右上、左上、左下／
沿著鞍馬川街道觀察到的卯建

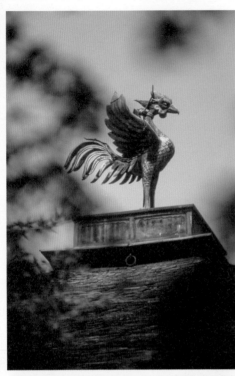

慈照寺觀音殿（通稱銀閣）

下／方形造檜皮葺屋頂呈現優美的弧度

左／坐鎮於屋頂頂端的銅製鳳凰

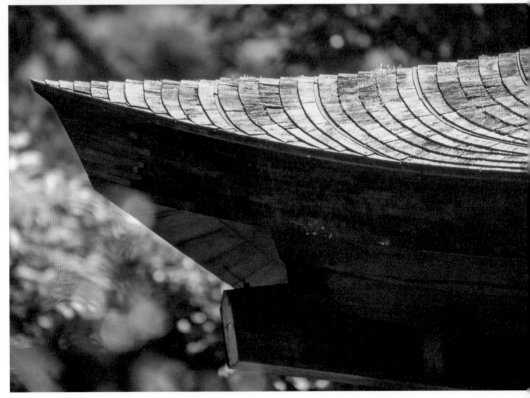

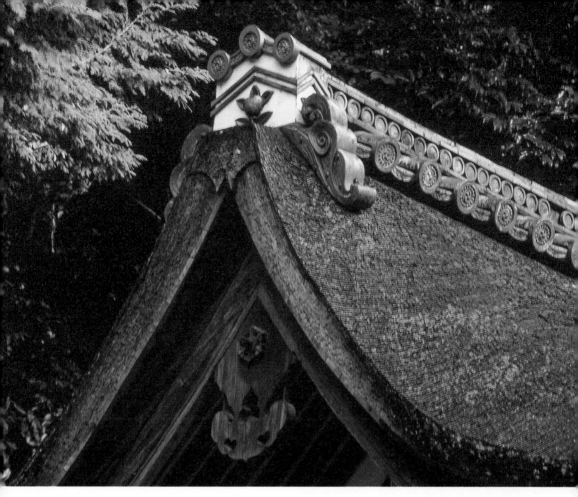

上／宇治上神社拜殿

茅、檜

以茅草或樹皮層層堆疊包覆屋頂，達遮風避雨之效，這是在瓦傳來日本之前的日本建築原型。

而在瓦傳入日本經過一千數百年後，現在仍有茅葺屋頂的民家，在神社中亦多見檜皮葺屋頂的建築。

這些由草木素材構成的屋頂，由一根根的草枝或一張張的樹皮重疊構成，呈現出飽滿柔和的曲線。

屋頂

211

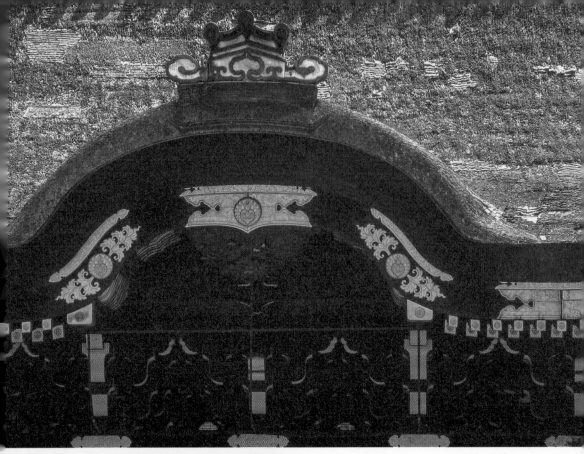

上／西本願寺唐門，為桃山時代的代表性建築

左／曼殊院門跡，小書院的柿葺屋頂

212

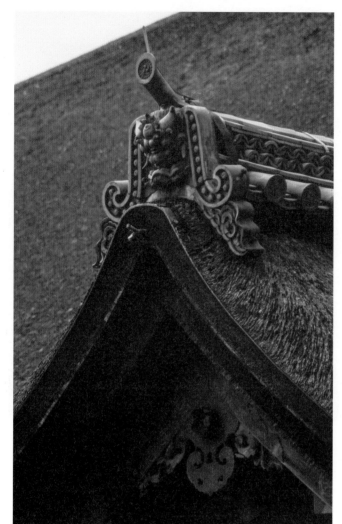

左／清水寺本堂
寄棟造的舞台附有切妻造的翼廊

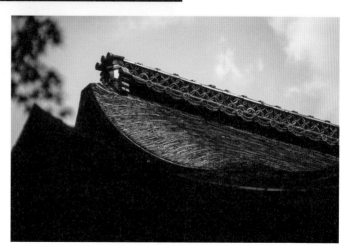

右／高山寺石水院
鎌倉時代初期的貴族住居

屋頂

213

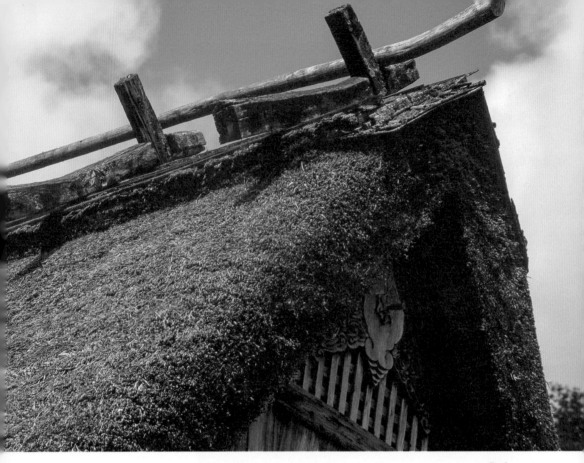

山里之家

京都北山的山里，即花背、鞍馬、美山、大原等地方，被稱為都城的腹地（後背地），京都人多在此建造別莊或隱居之地。因此，有些地方甚至仍持續使用優美的公家用詞（公家言葉 4），在美麗的山野之間，飄盪著都城的文化薰香。這裡的茅葺屋頂家屋亦散發出一股圓融柔和的氛圍。

近年，美山町被指定為茅葺民家的保存區域，致力於茅草的種植及茅葺職人的培育養成。

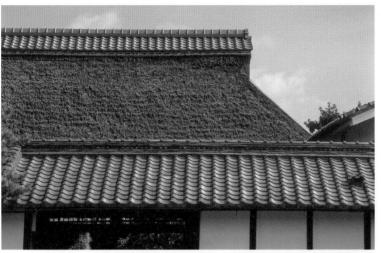

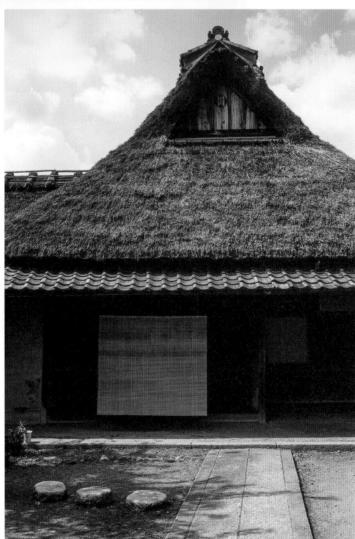

右／位於大覺寺附近，井上家的茅葺屋頂
上／岩倉的長谷神社鳥居旁的民家

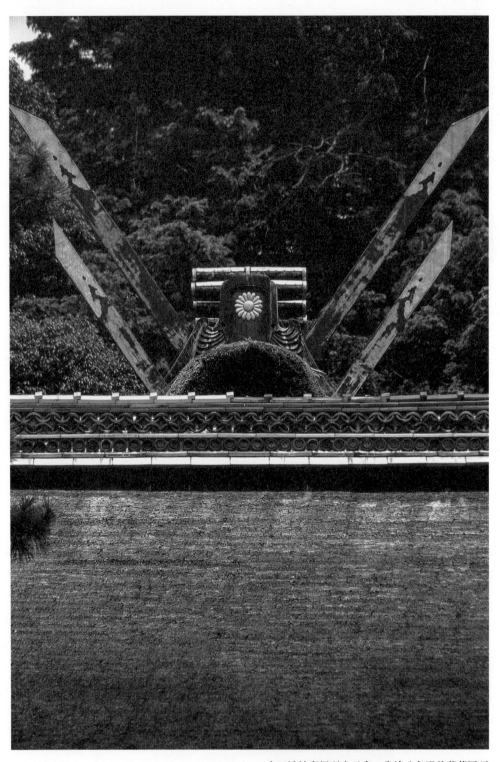

吉田神社齋場所大元宮　朱塗八角殿的茅葺屋頂

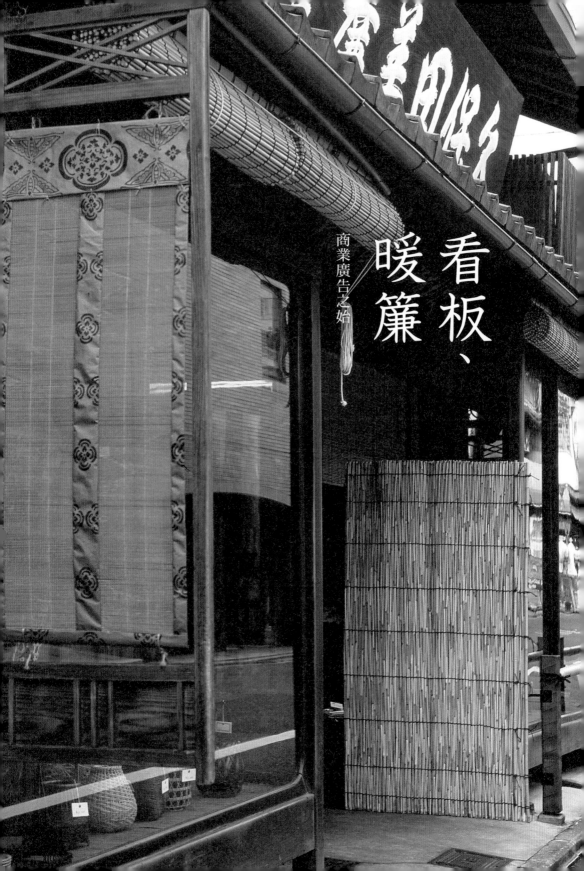

看板、暖簾

商業廣告之始

商業廣告之始

究竟是在人群聚集之處出現集市，還是在開設集市之處聚集了人群？在世界上各式各樣的都市或偏遠的鄉下旅行的時候，我必定會去見識一下市場。一大清早，甫從田裡採收的蔬菜水果色彩繽紛地陳列在眼前。還有剛從港口打撈上來、活蹦亂跳的魚貝類，而肉類雖已經過支解，仍是鮮血欲滴地高掛於攤位。這樣琳琅滿目的食品市場，我覺得是觀察一個國家或地區當地特色的最佳亦最快的地點。跳蚤市場也非常有趣，看著陳列在現場的商品，有助於理解該城鎮的歷史淵源及文化底蘊。

在日文中，市場使用「林立」（立つ）這個動詞，表現其熱鬧的樣子。而「市」的語源，據說是豎立作為標記的木頭。為了通知開市，會立起大木作為標誌。

還有將布帛高高升起的幡（幟）、幟一類的布旗，也是吸引人目光的一例，據說起源自戰爭的軍旗，或是中國起義運動中使用的識別旗。而佛教傳入日本以後，寺院慶賀的時候也會在屋簷或塔尖上懸掛幡。探險絲路的斯坦因（Marc Aurel Stein）在吐魯番周邊發現的唐代繪畫中也可見到幡的蹤影，當地出土的文物中也有實際使用過的幡的殘片。

總而言之，高掛的樹木及布帛，在紙張還很貴重且印刷技術尚未發達的年代，是聚集人們的標誌，也可說是宣傳廣告的先驅吧。

在都城遷至京都、機能開始運作的時候，七條通的東西兩側設置了官營的市場，自日本各地匯集而來的食品、衣服皆陳列於此，上至貴族、下至庶民，作為橫跨階級的交易場所而人聲鼎沸。

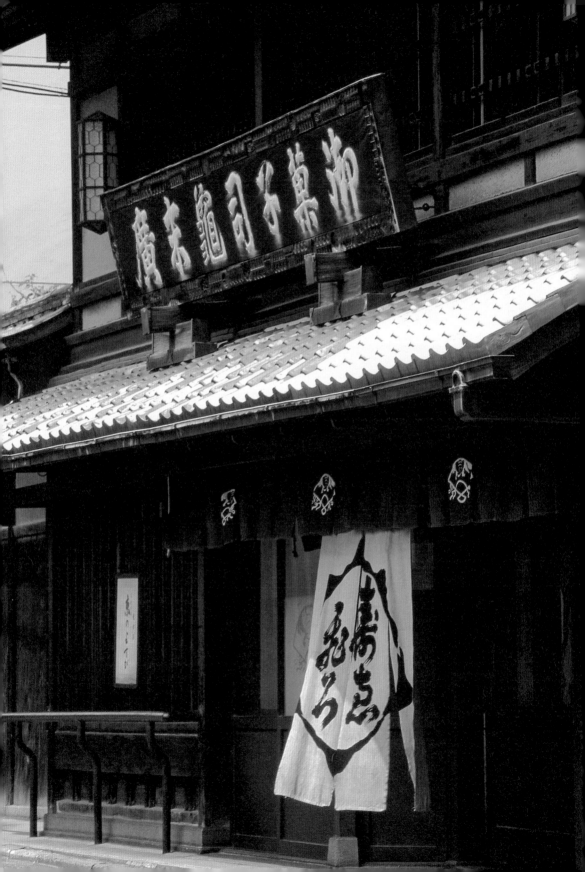

左／大市〔河豚料理〕的店面　上／內藤〔鞋履〕的店面

而隨著城市發展、人口增加後，平民階級的工商產業開始發達，商人出了市場，開始在三條、四條一帶開設常設性的店鋪。

而把店鋪開在一間固定的家屋經營，需要的不只是公告開市的標誌，也必須將商品內容及屋號展示出來。「看板」及「暖簾」正是用以凸顯自身存在、吸引顧客上門的工具，也就是現代商業廣告之始。

在考察這些由來之時，看板的起源似乎是作為標誌而豎立的木頭以及高掛起的幡旗。但是我認為暖簾是基於以下目的出現的，包含防風、遮陽、宗教性質的結界、區劃空間以及遮蔽視線等。而現代的暖簾形式起於何時呢？創作於鎌倉時代的《伊勢物語繪卷》中，主角前往陸奧之國拜訪當地女性，清晨歸來，這段故事的畫面當中，描繪了室內與室外之間有區隔的簾幕，應該是最古老的資料。

220

至於暖簾開始懸掛於店面、發揮和看
板相同的揭示功用，應是從織田信長、
豐臣秀吉等戰國大名設置「樂市」、「樂
座」，也就是在其統治的都市許可自由貿
易的時候開始的。在《洛中洛外圖屏風》
等作品當中，常常可以看到這樣的場景，
尤其是在成於桃山時代的上杉本中，可以
見到印有家紋或商品圖像的暖簾，旁邊擺
放著陳列用的折疊桌（床几）、屋裡則有職
人在做東西的樣子。然而，卻看不到看板
的存在。

而與《洛中洛外圖屏風》上杉本約同
個時期，在這時訪日的耶穌會士陸若漢
（João Rodriguez），對京都街上的商家做了以
下描述。在這段敘述當中，也有關於暖簾
的敘述，卻沒有提及看板：

「面向道路的住家，一般用來買
賣、陳列商品，同時是各行各業工作

的地方。在屋子深處則有他們的起居空間和給客人用的房間……為了防塵、保護商品以及保持一定的亮度，會在門簷（庇）前掛上垂幕（暖簾）。每一家都會在前廊下的出入口側掛上垂幕，上面畫著猛獸、樹、花、鳥，或是數字或類似的形式等，以及各式各樣的圖樣，甚至將家族或家號（屋號）、紋章印染在上面。」

像這樣在店頭的暖簾印上紋樣的例子，在中國古畫中並不常見，看起來是日本獨有的現象。我調查了其他的繪畫史料，直到江戶初期以前，暖簾的使用都先行於看板，看板待一六○○年末期才出現。

由住吉具慶所繪、目前收藏於奈良興福院的《都鄙圖》上，描繪著筆店的屋簷上掛著以筆為造形的看板，而其他的店家也把自己的商品具象化、做成看板，十分吸睛。就如同暖簾必然地並列懸掛於建築正面，看板也一律呈直角突出，讓路過的人從遠方就能知道是什麼店。進入江戶時代以後，商品流通發達、町人變得富裕，從外地上京的人也增加，商店街益發熱鬧且競爭更激烈了。

在應仁之亂以後，著手京都市街復興的是豐臣秀吉，而前文提及的陸若漢也對豐臣秀吉的都市計畫讚譽有加：「由於向全市民下令建造二層樓的家屋，正面須以杉（或檜）等貴重木材建造。眾人火速實行，使得道路不僅變寬，整體市容也變得相當整齊美麗。」

然而，從那時的眼光看來，現在的京都不論在建築物的高度、形狀、色彩上，都變得片段而不連續。儘管有心將看板或暖簾設計得俐落有型，也會因周圍的影響而顯得渺小，「歷史之都」、「美麗古都」這樣的稱號，都快成了掛羊頭賣狗肉的招牌[1]了啊！

1　日文原文使用了諺語「看板倒れ」進行雙關，表示內容與外面掛的招牌不符，虛有其名。

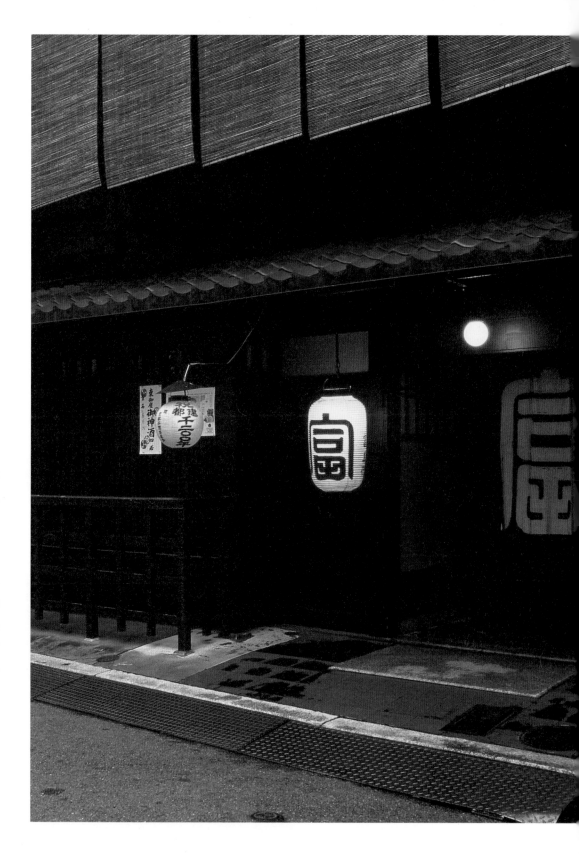

遊廓

京都的遊廓（遊里）始於北野上七軒及二條柳這兩個地方。據聞上七軒在建設時使用了北野神社用剩下來的木材，以門前的茶屋開始發展。二條柳町在桃山時代作為市區的遊廓繁榮起來，但由於距離御所太近，後搬移到六條三筋町，再移到島原。

上、下右／島原・輪違屋的門燈與入口
下左／祇園・一力的入口

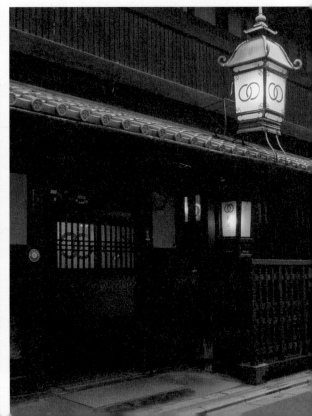

六條三筋町當時的景象可以透過《洛中洛外圖屛風》的舟木本略知一二，在畫中，為了與外界區隔而設置了東西木門，在遊廓裡的店家門口可以看到竹格子中站了幾位女性，藏青色無花紋的暖簾取代了門扉。在畫中其他地方出現的商家店門口明明畫著家紋或販售的商品，這裡的暖簾為何是素色的呢？我不由得感到好奇。

現在京都的遊廓位於祇園甲部、上七軒、島原、先斗町等地，街景尚保留古來的樣貌，可感受到幾分風情。但已經沒有用來窺探的「覘窗」，弁柄格子構成的門面簡單沉著，懸掛著具有格調的暖簾，若掀開暖簾走進去，裡面會是什麼樣的世界呢？著實引人遐想。

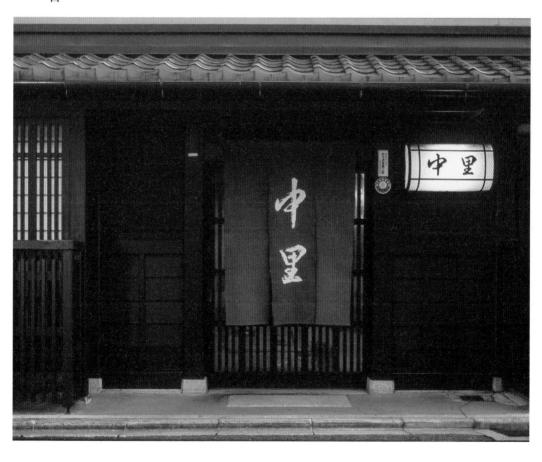

下／上七軒・中里的入口

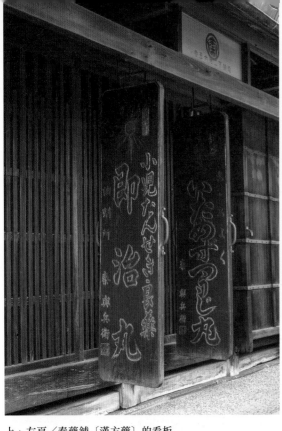

横田畫廊的暖簾

上、左頁／秦藥舖〔漢方藥〕的看板

商店

日文中的「守住暖簾」（暖簾を守る），意指守住代代相傳的家業，然而這件事有多麼困難，從以下的例子便能理解。

許多人會認為古都的商家應該都是家族代代相傳的，但事實上，大都市乃下剋上的競爭世界，商家汰換就如同執政者代代更替般激烈。就我所知，京吳服雖以傳統著稱，但從元祿年間持續經營三百年的老店也不過一間。至於西陣織，從江戶末期以來傳承四代的店家同樣只有一間。

京都有來自伊勢、近江、丹後、丹波的人材在此學藝，「分暖簾」（暖簾分け）出師後，聽說第一、二代最為興盛。分暖簾，指的就是兄弟分家，或長年服務的掌櫃（番頭）獨立時，當主給予相同家紋或屋號之印。但通常不久之後，分家就會凌駕於本家，或許這就是世間的常情吧。

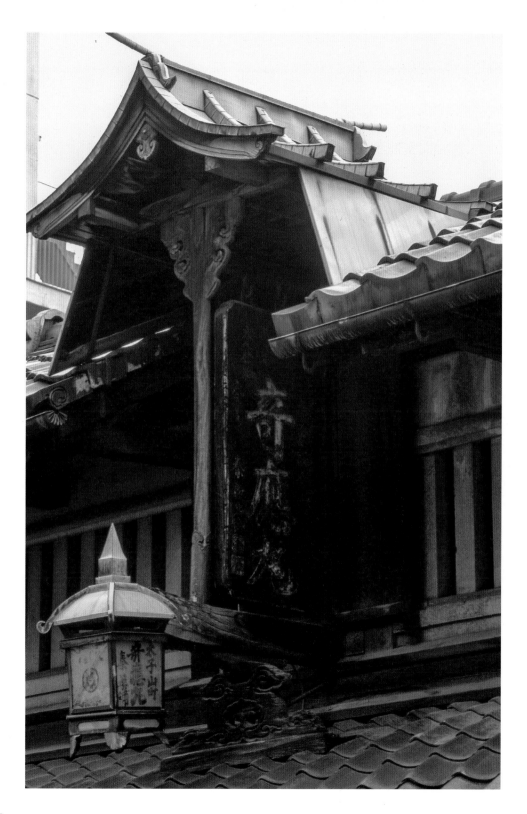

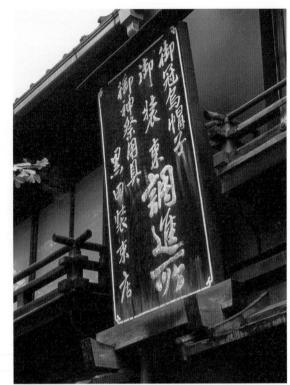

右／黑田裝束店的看板
下／分銅屋〔足袋〕的看板

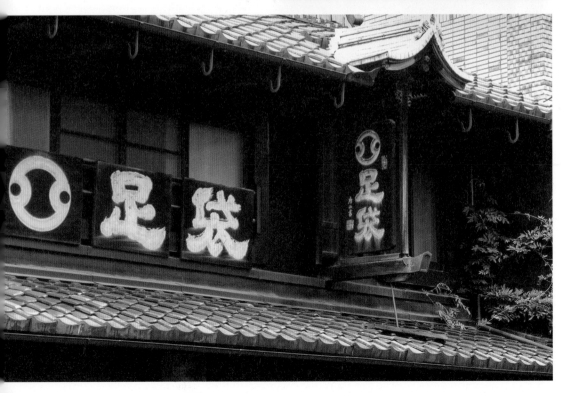

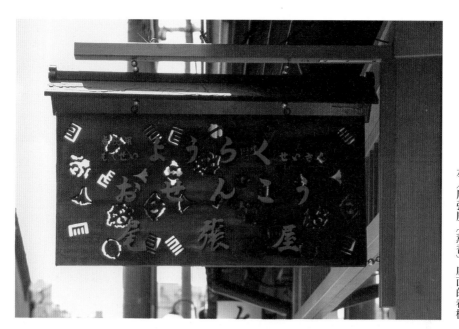

左／尾張屋〔薫香〕店面的看板

下／帶屋捨松的店面

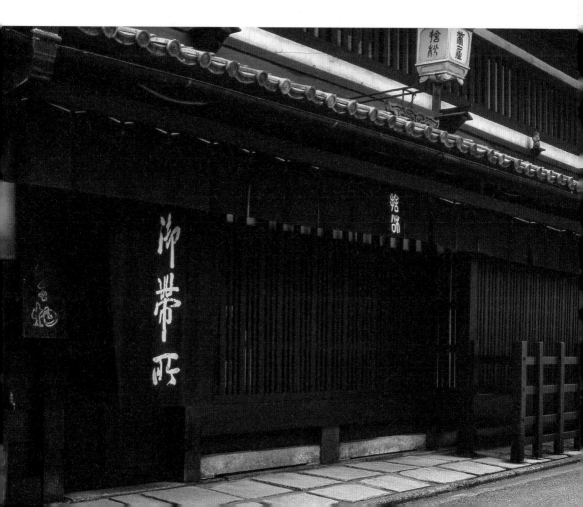

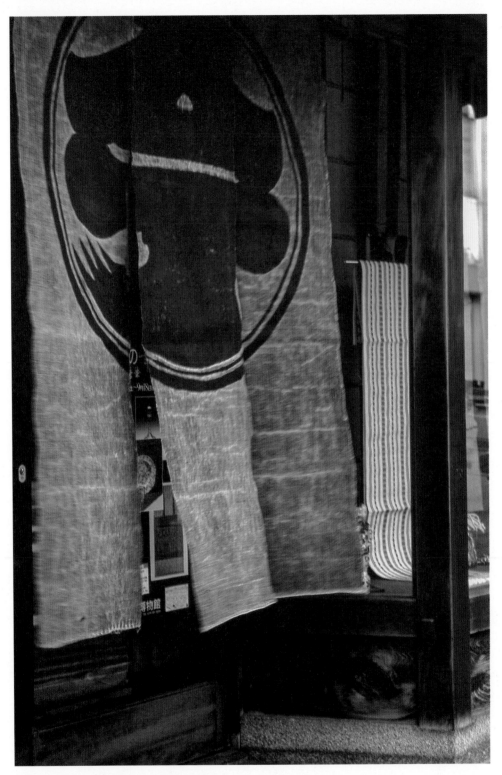

左／古川清次郎商店〔煙管〕的暖簾與看板
上／今昔西村〔古裂織〕的暖簾

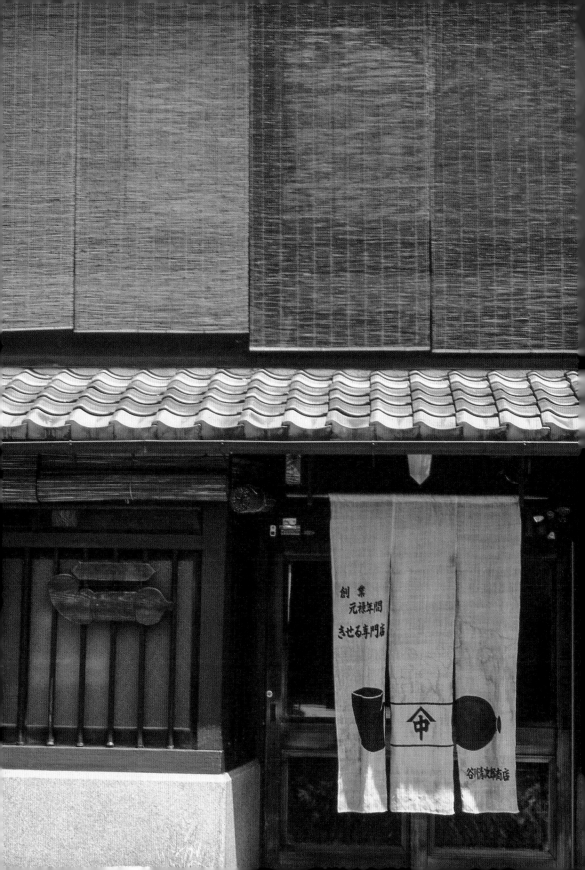

味之店

今日，京都仍值得誇耀的事情之一，應該就是味覺了吧。京都不論在保護首都地位上，或是作為一個經濟都市，都沒有太大的發展，感覺就只有京料理與京菓子守護了優良的傳統。舉凡素材的品質、多樣性、調理方式，各方面都承襲了都城歷史悠久的特質，直至今日。

而且不只是風味，就連呈現的外表都下足了工夫與巧思，我常常被店內的裝潢、器物的搭配和帶出季節感的擺盤方式所感動。

在餐廳或京菓子鋪，常常可發現其店面的暖簾與看板充分地展現了意匠精神，這應該要歸功於代代相傳所培養出的玩心和美感意識。

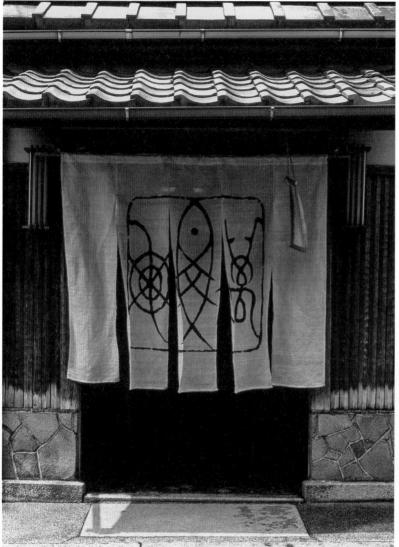

比方說京菓子鋪「龜末廣」的看板外框（第二一九頁），就活用了和菓子模具的造型進行設計，這應該是一個很好的一例了吧。

右／河道屋〔和菓子〕的店面
上／萬龜樓〔京料理〕的暖簾

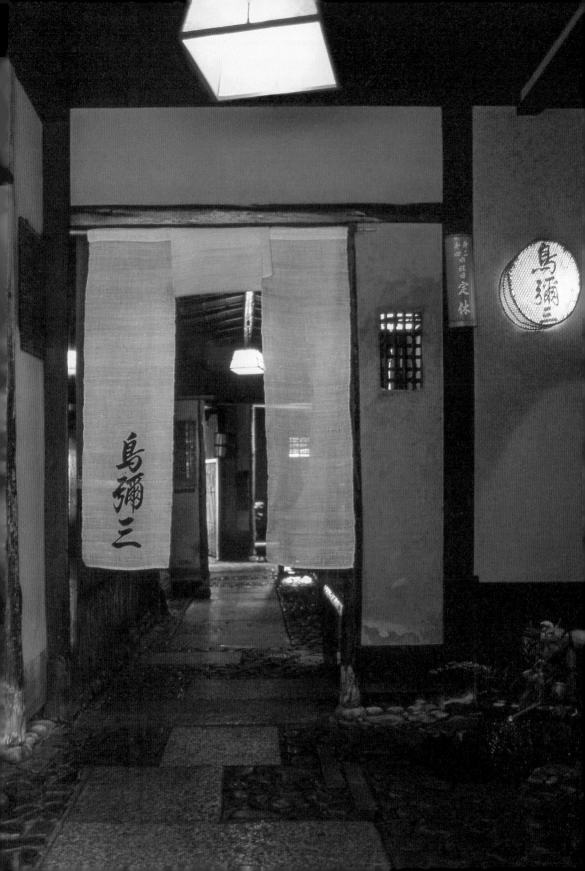

　上／八百三〔柚子味噌〕的看板　右頁／鳥彌三〔雞料理〕的暖簾

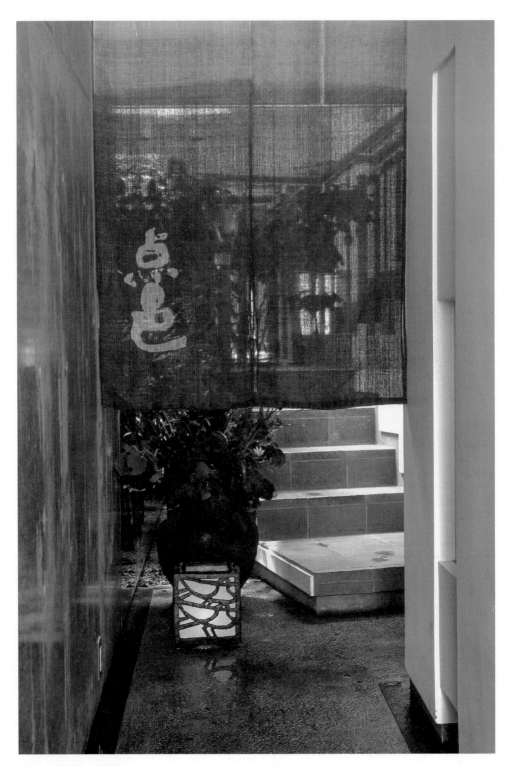

點邑〔天婦羅〕的暖簾

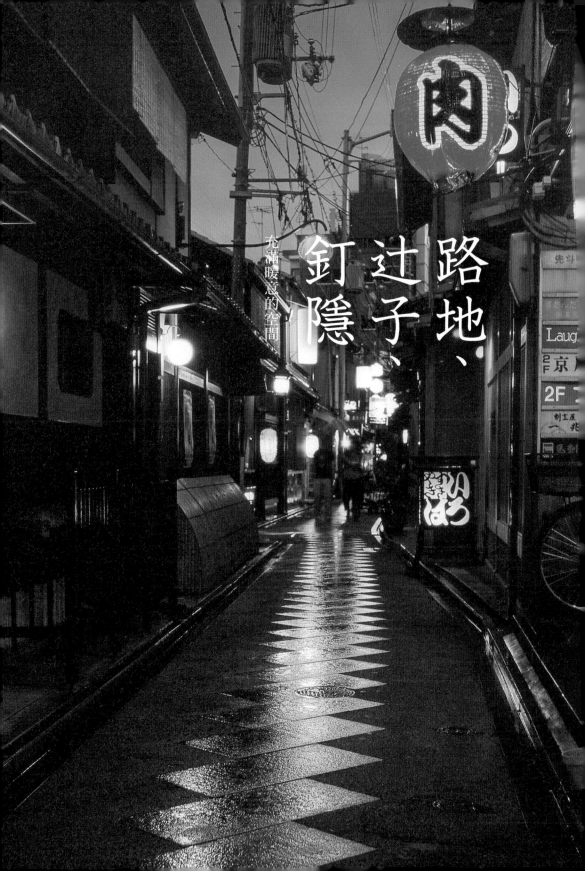

路地、辻子、釘隱

充滿暖意的空間

充滿暖意的空間

平安京這座都城建於至今一千二百餘年前，立足於三面環山的盆地。仿造中國唐朝都城長安的條坊制，南北縱橫的大路、小路規律地直角相交，形成棋盤狀的格局。東西向大路從最北的「一條」，往南一路到「九條」，而位於中央的「三條」、「四條」是人群聚集的市街中心。

將都城一分為東西兩區的大路，是位處中心、通往天皇所居之大內裏的朱雀大路，其東側發展得相當順利，但西側卻不如預期，沒有如當初的計畫發展成市街。原因在於西側地勢低窪，是片有許多小池沼的溼地，因此人家稀少。

倒不如說，越過了人工改道的鴨川、再往東山山麓的地區，比較適合發展為街市。例如說往昔作為藤原良房的別莊使用的白河殿，白河天皇就曾經在此陸續建造六座御寺，即六勝寺，使周邊一口氣形成一個街區。其地理位置大約是從二條通跨越鴨川的東山山腳下，也就是現在的岡崎到南禪寺附近的地區。

後來進入武士的時代，平家勢力的全盛時期在五條與七條之間，也就是現在的松原通沿著東山的地方，蓋有一百多間武士宅院，使這一帶熱鬧許多。而此地在之後成了宿敵源賴朝開創鎌倉幕府時，設置「六波羅探題」[1] 進行監視的地方。

這一連串偏向東山一側的市街發展，其極致也許就是位於四條通盡頭的祇園八坂神社。九世紀末，日本第一個由民眾所發起的大型都市祭典「祇園祭」，正是以八坂神社為中心舉辦的，而這個祭典的核心人物，是今日烏丸大路以西之室町、新町的富裕商人，因此從那一帶往東貫穿四條

[1] 承久三年（1221）的承久之亂後，幕府將軍廢除京都守護一職，於京都六波羅（六原）六波羅蜜寺的南北各設一個管理京都政務的機關「六波羅」，兼署監察朝廷公家。鎌倉時代末期開始加上佛教式「探題」的雅號，變成「六波羅探題」。六波羅探題相當於鎌倉幕府在西日本的代表，位高權重，因此歷來皆由掌握幕府實權的北條家指派。

通，一路通往東山山麓的祇園社，這個區塊理所當然地成為都市的繁榮中心。

祇園社的門前開了茶屋，後來發展為祇園的色街[2]，櫛比鱗次。而四條鴨川的河畔有劇場（芝居小屋），西側則有遊廓先斗町，非常熱鬧。四條河原町一帶各種商店林立，至於西側則有類似商社的集團，大致是這樣的型態。

像室町、新町這樣的商人聚集之地開始繁榮以後，就會出現被稱為「大店」的豪商。大店的交易金額龐大，旗下也擁有許多從業人員，而承接其外發工作的「下職」也隨之聚集在周邊。以大店為中心，在棋盤目的一隅，有店舖或是工場、住在這裡的家庭，構成一個商業職人集團。

在大路所包圍的四角形裡，正面朝外的地方設置大店以後，其中心必定會出現空白地帶。若想要把空洞填滿、有效利用土地空間的話，就必須開闢從大路進入內部的小路，稱為「路地」或「辻子」。

而在路地或辻子的盡頭，蓋有職人們的住宅，以現在的角度來看，相當於員工住宅。

由於這樣的街區大多都是支援祇園祭的山鉾町，因此每個町內都有住民打造的公共集會所，即「町家」（chouie）。町家的旁邊有路地，走進去會看到兩、三個大型倉庫，裡面安置了巨大的山鉾以及其裝飾品。也就是說，這一區的町人共同擁有的財產，被集中保管在公共區域中。

祇園、先斗町這些繁華的色街發展於江戶時代，而這些地方將「表」、「裏」的生活空間分得一清二楚。來到這裡享樂的客人會到茶屋，這地方被稱為「揚屋」，用以將客人招攬進來飲酒作樂。另外還有一個叫做「置屋」的地方，用來管理舞妓和藝妓，派遣她們到揚屋接待客人，而工作的空檔就在置屋待命。由於一收到置屋的聯絡，就必須馬上梳妝出門，因此舞妓及藝妓也得住

2　色街：即「遊廓」、「色里」。

在同一區。

於是乎，在熱鬧、面朝道路之處設茶屋，而路地及辻子的小路深處就供女性居住，這樣的配置形式就此成形。

尤其先斗町的中心就是鴨川沿岸的幾條細長小路，西邊有一條木屋町通，是高瀨川沿岸的熱鬧大街，因此先斗町這邊通往西只有幾條平行的路地及辻子。在那一帶的入口處必定會放著「可穿過到另一頭」或是「無法穿過到另一頭」的標示，告誡著閒雜人等莫隨意闖入。

像這樣路地的盡頭，會是一個只屬於居民的共用空間，不歡迎陌生人進入。在那裡有著共用的水井或洗衣場，成為主婦們聊天交流的地方。

所謂的「道路」，一開始是野獸行經的獸徑，接著是人類通行的道路，再來供馬車通行，最後形成現在車輛川流不息的馬路。人們在城市裡，會受充滿人情溫暖的街道所感動；往社寺的路上，深信有神聖的氣息寄宿於此；穿越竹林中或蓊鬱的林間道路時，一邊相信深處會有更美好的自然風景，一邊邁進。

「都城（Miyaco）有著廣闊的道路，無比地潔淨。中央有小河流經，泉質乾淨的水源遍布全市區，道路也是兩天清掃一次，並進行灑水。因此，道路非常乾淨且舒適。人們各自打掃家門口，因為地面有傾斜，沒有泥土淤積，儘管下雨也很快就乾了。」

以上出於桃山時代訪日的葡萄牙傳教士陸若漢（João Rodriguez）的文章。

不知現在的京都有沒有重回桃山時代美景的一天。

大德寺的參道，樹蔭下的石疊

上左／位在洛西、以紅葉名所著名的光明寺參道
上右／大德寺本派專用道場，從龍翔寺大門看去的景色

小徑

桃山時代訪日的葡萄牙傳教士如此記述：「京都人常到野外設宴、賞花與庭園，也常到寺院參拜。」

都城有著美麗的山野，人們去那裡欣賞上了色的紅葉，或是在花開茂盛的櫻樹下享受宴會。看著眼前的山靈氣繚繞，猜想著也許是神佛降臨，而邁開腳步。有一句話說「京有鄉野」，從市區出發，可在短時間之內親近自然山野，這或許是建都於小小盆地的好處吧。

市街裡的寺院裡，長長的石疊帶領我們與佛祖相會，這裡樹林蓊鬱、庭園高雅幽靜，如此的山里景象在市區也能看到。「市中之隱」、「山居之體」不只是茶人的修養，町人也能在社寺中感受這樣的情懷。

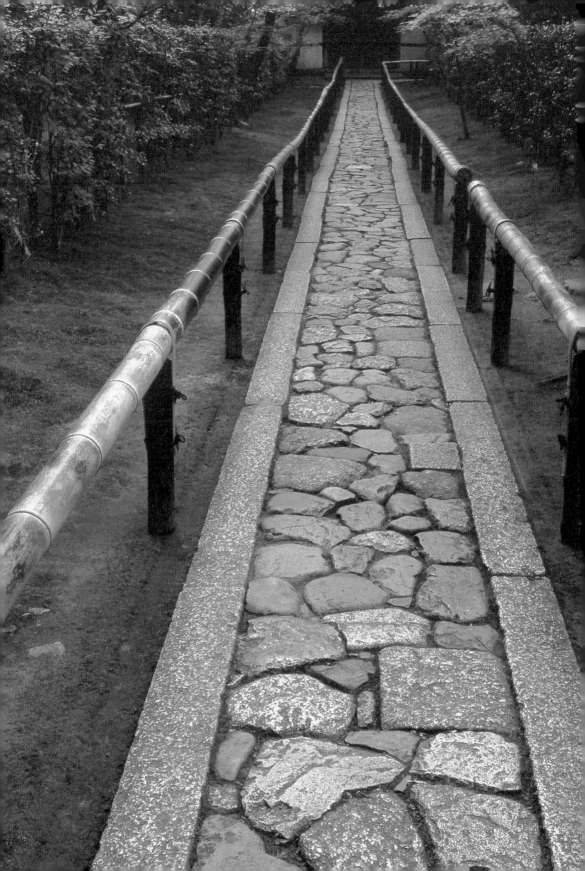

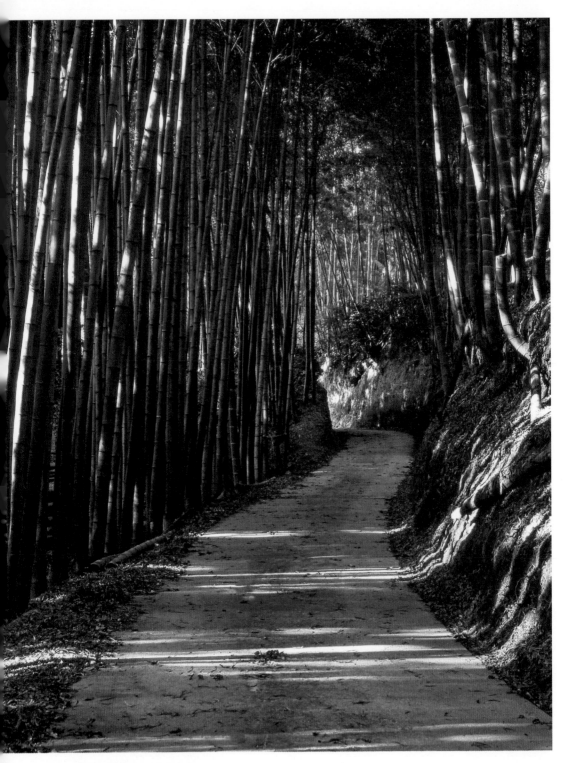

上／在光明寺北側延伸的竹林之路

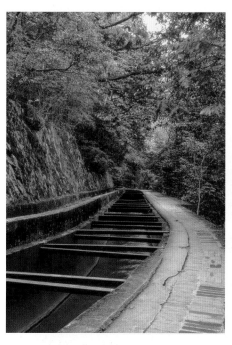

左／從琵琶湖引水的南禪寺疏水道
下／下鴨神社參道旁的小水流與小橋

下／鞍馬寺深山中樹蔭深處的樹根之路

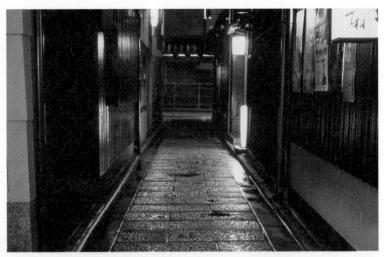

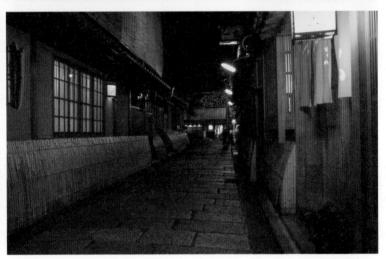

辻子

「辻子」似乎可以解
釋為小的「辻[3]」，但因為
也寫作「圖子」，所以或
許也可以視為是依規劃建
造的道路吧。

總而言之，辻子是為
了有效利用棋盤區劃的中
央部分所規劃出的道路，
透過開闢細窄的通道，讓
大家在其中蓋起小規模的
家屋。

3　辻：道路的十字交叉口。

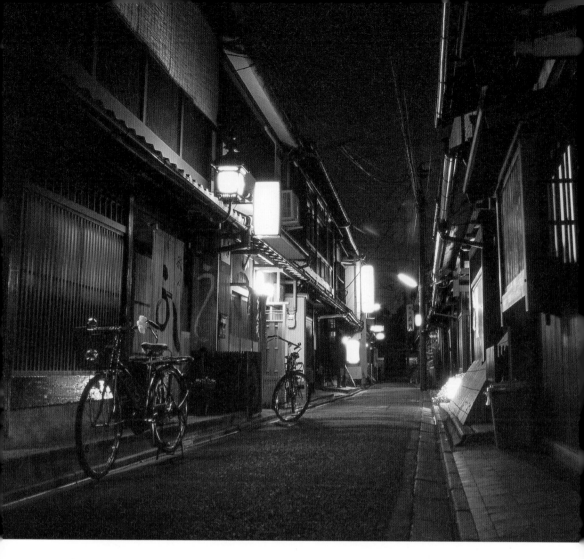

因此，辻子不像平安
京的大路小路，從東到
西、由北到南貫穿市街。
辻子只存在於一個街區區
劃中。

辻子原本的寬度就並
非設計給馬車或現代的汽
車通過的，是僅供人通行
的小路，因此至今仍為人
的生活場域。

辻子裡有溫柔保護居
民的地藏王菩薩或是小神
社。因為沒有車輛經過的
危險性，成為小孩的遊戲
場。在這裡，尚可感受的
到現已遺失的、京都古時
傳統生活的溫暖空間。

路地、辻子、小徑

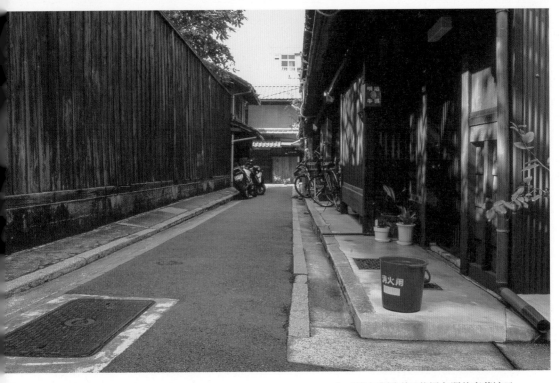

上／綾小路通到四條通之間的膏藥辻子

上左、上右、左頁／洛東高台寺附近的石塀小路
曲曲折折的石疊小路上，有板塀、石塀、竹垣等不同的風景

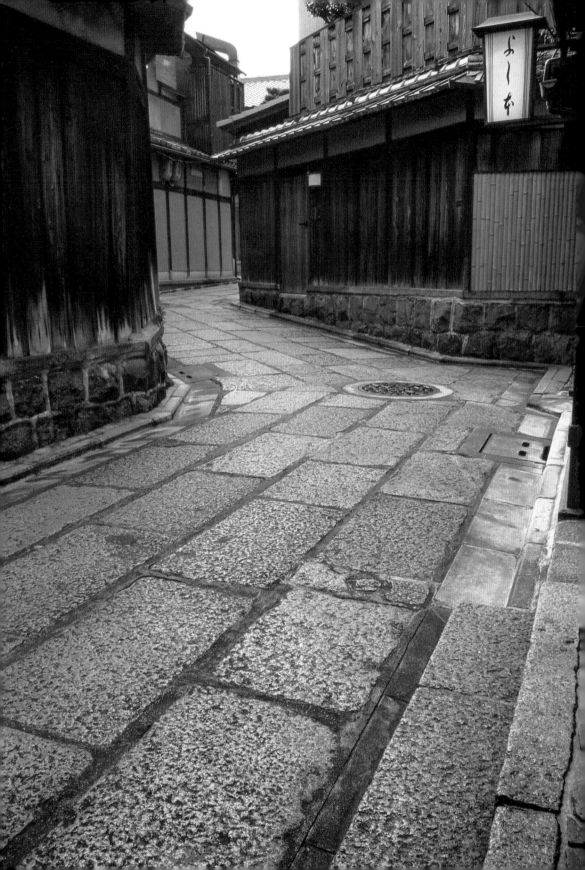

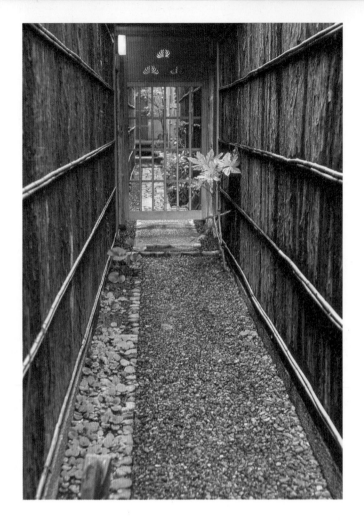

右／從大路往裡面走的路上鋪滿小碎石的路地

左／從有許多古董店的新門前通往南進入的路地風景

路地

日文的「路地」（roji）一詞以京都腔發音，會變成長音的「ろおーじ」（roo-ji）。據說來自於人行走的道路當中，比較狹窄的部分就稱為路地。隨著茶道的興盛，人們將具有石燈籠、蹲踞、飛石的茶庭稱為「路地、露地[4]」，也用以稱呼通往茶室的小路。

京都人口中的長音的「路地」並不是茶庭中鋪滿苔蘚的「露地」，而是為了在棋盤目的中央空白地帶建造家屋，從大路連結進來的小路。雖然沒有通向茶人之心，不過路地裡設有共用的水井，狹窄的路上

4　「露地」在茶庭中指通往茶室的庭園，有鋪石，具有引導性。

亦種植了花草，甚至還有禁止
站立小便的稻荷鳥居等等，總
是將環境保持得乾乾淨淨。
在那個空間裡，可以感受
到居民之間的人情溫暖。

左／祇園新門前通往北側的路地

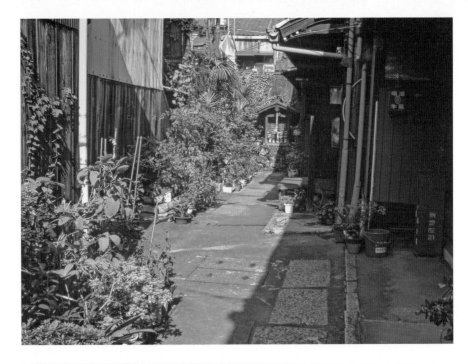

左頁／新門前通南側的路地。回頭看向掛著住戶名牌的格子門入口

上左、下右、下左／膏藥辻子旁邊的路地
放著許多植木盆栽的路底，有一座祠堂。入口處掛著該路地居民的名牌。

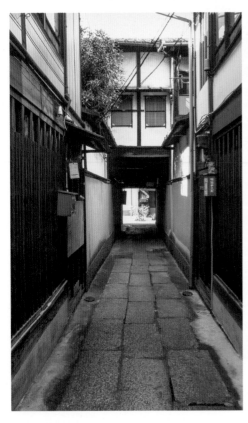

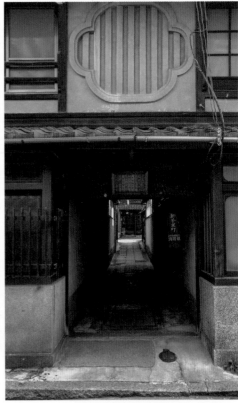

僅可供人通行的狹窄路地，位於祇園

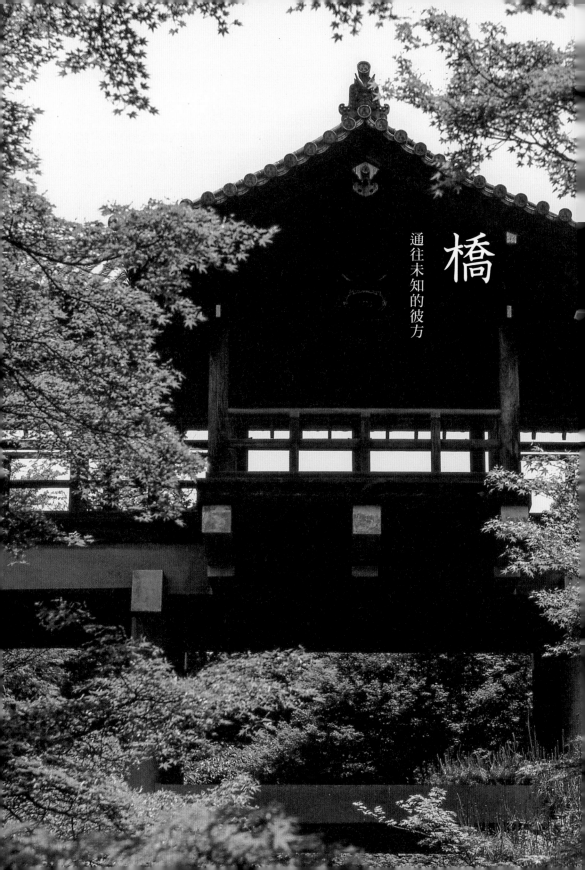

橋

通往未知的彼方

通往未知的彼方

桃山時代的《柳橋水車圖》是一幅壯闊的金底屏風畫。

在六曲一雙的廣大畫面兩端，描繪著巨大的柳樹。從其粗壯的樹幹分出數枝分枝，有一枝以和緩的曲線垂下，前端帶有綠葉，柳樹下還架著一座橋。橋以墨色勾勒，其餘運用金底表現。橋上浮著一輪明月。構圖與另一隻屏風的畫面相連，同樣有柳樹垂下，有橋，其下有流水帶動水車。

而這幅畫呈現的是京都南部的宇治川淺灘（瀨）之柳樹與橋的景觀。

從桃山時代到江戶時代初期，這樣的《柳橋水車圖》逐漸變成一種固定形式，現存不少作品。

宇治川發源自琵琶湖南邊的瀨田，經由外畑、大峰、天瀨的山麓，流入宇治，其河川四季之美，從古時就已被歌詠於和歌之中，亦常成為小說故事的舞台。

宇治亦為交通的要道。從飛鳥或奈良的都城往近江大津、京都的方向時，必須往北直進。過去，在這途中宇治川會流入一座廣大的巨椋池，為躲避這個障礙，必須先往東北繞行，進入宇治的街道，並橫渡宇治川。

大化元年（六四五），中大兄皇子（即後來的天智天皇）與藤原鎌足推行大化革新，讓日本國擁有嶄新的風貌。同年，僧侶道登在宇治川的急流上搭建了日本第一座正式的橋，連接了奈良、近江大津、京都，宇治遂成為交通要地。

而在遷都京都以後，對於京都人而言，宇治就是一個洛外的名勝。喜撰法師詠道：「結廬都辰巳，人謂吾以憂世巍，來居宇治山。」。法師在平安時代初期名列六歌仙之一，是位著名的歌僧，

258

據說其年至老境以後便隱居於宇治。

就像這樣，都城郊外的宇治吸引許多貴族前來興築別莊。尤其歌頌現世的藤原氏，更像是要重現淨土世界般地建造了平等院。

從京都向東南，面向清閑之地，人們相信只要渡過宇治橋，彼端即為淨土之地。

順帶一提，日本古代三大名橋為瀨田的唐橋、宇治橋、山崎橋（現已不存在），不論哪一座都是源於琵琶湖的宇治川水系。這不僅來自於其景觀之美，也是因為宇治地處連接京都與奈良、近江大津之間的重要交通幹道上吧。

人們過著原始生活的時候，河川將水這個生命之糧運送而來，對於人們而言，其存在近乎於神。人們傍水而居，在此飲水、種植作物、以舟捕魚、載運貨物。而其更上游的水流湍急之處是否潛藏著什麼呢？河的另一端，也許藏有什麼祕密吧。

流水，亦可潔淨自身的身心，具有神聖意涵。神道

教透過「禊」、「御手洗」這兩項淨身、洗手的儀式，潔淨自身。在前往伊勢神宮參拜的時候，必須在宮川之渡進行「禊」的儀式，接著繼續前往內宮的途中，在宇治橋邊上再以五十鈴川的清流進行「御手洗」。而在前往上賀茂神社的神殿時，會渡過架於御手洗川之上的舞殿，這應該也是一種禊吧。

未知的河川彼方為神明降臨的聖地。

然而，河川有時也會匯集大量的降雨而暴漲為激流。對於川流，人們總是抱持著複雜的情感，一是對於神佛存在的崇敬之心，一是害怕其破壞家園的畏懼之心。

提到京都的河，非鴨川莫屬。源於北山的鴨川，原先貫穿盆地中央、直直向南流。但在營建平安京的時候，以人工將河川改道，使河道朝都城大路的東方流去。人類以人工改變自然河道所造成的報應，以及遺忘對河川敬畏之心的報應，馬上就化為恐怖的現世報。

每年遇上大雨，鴨川就不斷氾濫，釀成疫病肆虐，於是都城的人民開始祈禱，希望河神息怒。住在鴨川西岸的居民，也開始架橋前往祇園社參拜。平安時代初期興建了三條大橋，後來在直通祇園社的四條通上，以「勸進[1]」的方式架起了勸進橋，即是支持祇園祭的民眾以自身的力量出錢或出力，合力搭建的橋梁。這座橋也通往祇園牛頭大王坐鎮的聖域。

梅雨季結束的舊曆六月，民眾立起稱為「標柱」的素木柱，前往祇園社參拜。

在江戶時代，三條大橋成為江戶通往京都的東海道五十三次終點站，與江戶的日本橋連結在一起，成為當時觀光客的目標。而更多人聚集的四條大橋，則在周圍的河畔搭起劇場，成為熱鬧的

1 勸進：佛教僧侶為了庶眾的救濟，所進行的布教活動，也有直接進行念佛、誦經，或在寺院、佛像興造時進行勸募的活動。

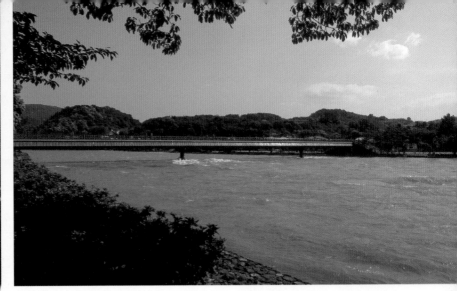

遊樂之地，也成為聖、俗之間的接點。這樣的情形，至今仍未改變。

夕陽西下，日暮來臨時，佇足於鴨川上的三條大橋或四條大橋，眼觀淺流，思考著要從這裡往東去祇園？還是渡過白川的巽橋往南或往北？不如去眼前鴨川西岸的先斗町吧？抑或是再渡過高瀨川的小橋往西木屋町去呢？俗人總是像這樣忘了自己正身處通往聖界的橋梁上，不過凡人如是，腦子裡只想著飲酒食佳餚而已。

但是對於一個男人而言，沒有比這一瞬間更快樂的了。

右上、左上／因宇治橋的交通量大，昭和時期在上游新架設了朝霧橋

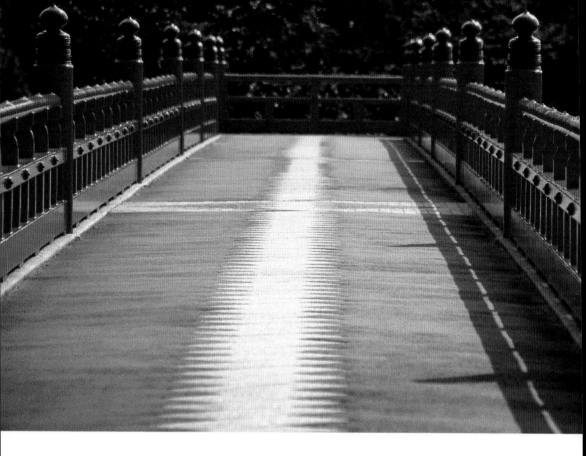

大橋

京都盆地有由北向南流的鴨川、桂川，由東往西流的宇治川、木津川，共四條大河，這些河川在西邊的山崎匯流為淀川，最後注入大阪灣。

對於京都人而言，提到大橋，首先會想到三條或四條的大橋，但鴨川光是通過市區的部分，從北側的西上賀茂橋往南一路架設了不少座橋，各自受到時代的洗煉。

架於桂川之上的渡月

橋

上／連結鴨川東西岸的三條大橋
左／架於桂川上的渡月橋木製欄杆

橋，地處嵐山這個天下的
名勝，交織出美麗的景
觀；宇治橋則架設在可觀
賞山麓川流滾滾之處。兩
者都該供人靜靜地佇立其
中，伏身流水之上、遙想
古風才對，但是近來的交
通流量已經不允許這樣的
風流雅趣。

　如果是渡月橋，該是
欣賞懸而未掉的夕暮；如
果是宇治橋，該是在天尚
未明的早晨，欣賞薄霧瀰
漫。唯有那個時候，才能
追憶橋上的昔日風情。

左頁／在宇治橋上游的木製的吊橋．天瀨橋

264

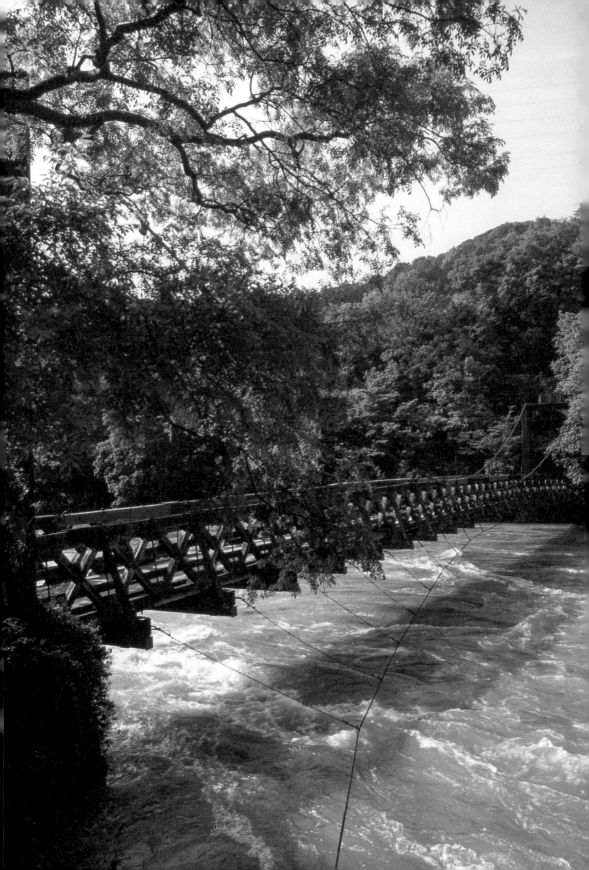

左／上賀茂神社
有奈良小川之稱的御手洗川舞殿
下／舞殿之下，淨身的清淨流水

神聖之橋

不管川流是大是小，人們都相信河川是聖、俗之間的分界。

在都城、街市或村莊，建立寺院、神社以祭祀神聖之物後，前往參拜時都需要經過一項程序。社寺周圍必定有清澈的河流，人們在淨身以後，再行渡橋。

上賀茂神社中有源於後山的御手洗川流過，上面架著幾座橋。其中有一座稱為「舞殿」或「橋殿」的橋，上面搭建了檜皮葺屋頂，當天皇等高貴的貴族來此參拜之時，會在此進行巫女之舞。

有「嵯峨御所」之稱的大覺寺，也有一座通往唐門的石造橋，稱為太鼓橋，據說只有在天皇家相關的人到來時才會使用。

我認為川流與橋就像是淨化俗人的關所，應該可以這麼說吧。

橋

267

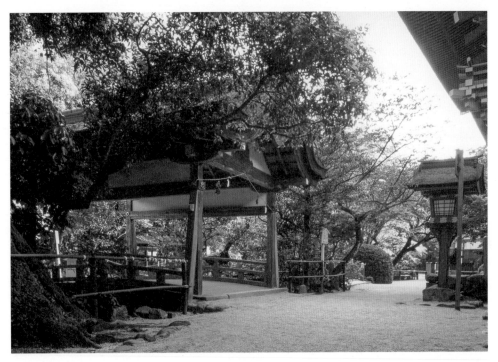

上／上賀茂神社，渡過御物忌川、通往片岡社的唐破風造片岡橋
下／大覺寺，唐門前的太鼓橋

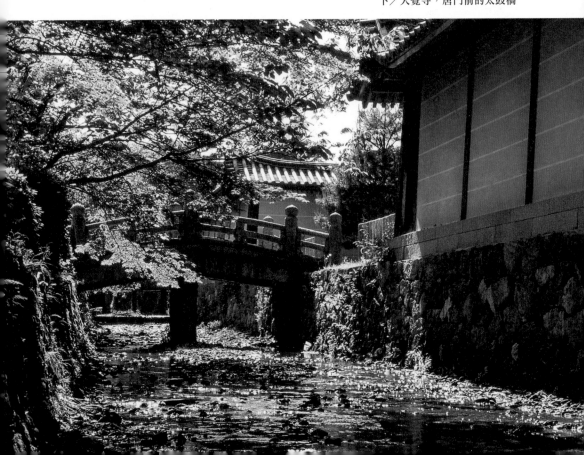

右、下／北白川天神宮的萬世橋
當地的石工各比本事的欄杆雕刻

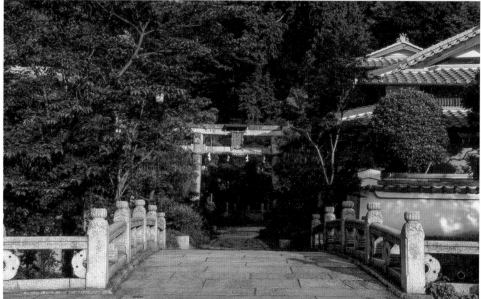

橋

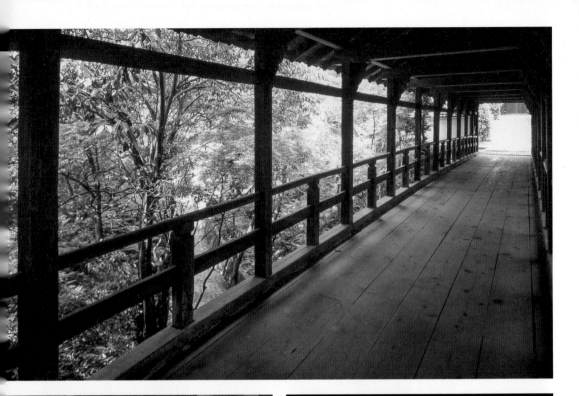

上／渡過東福寺的溪流、通往龍吟庵的偃月橋
下右、下左、左頁／東福寺的通天橋
架設於洗玉澗溪流上，連結本堂與開山堂之間。
中央設有觀景台

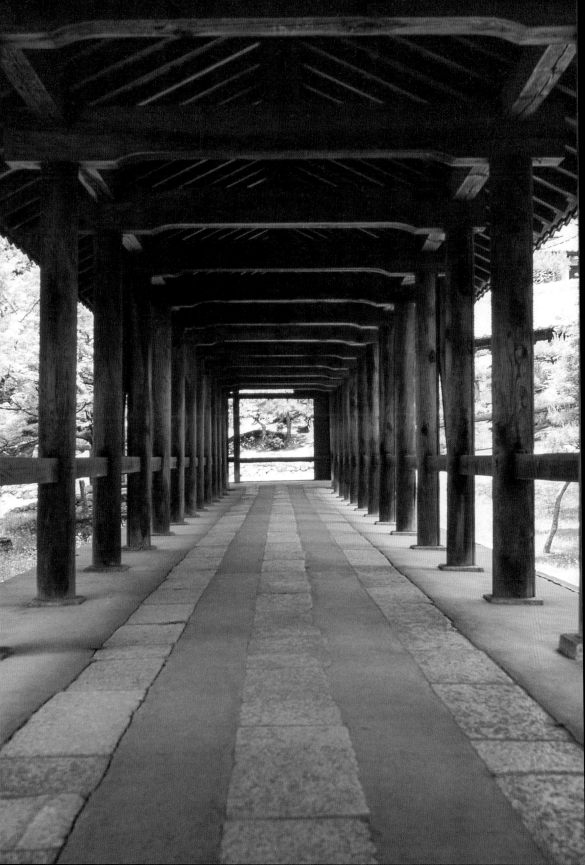

小橋

在建造平安京這個大規模城市的時候，硬是將鴨川向東改道，因此在京都市區有許多由北向南、像葉脈一般細小的小河。如今日已遭淡忘的室町川、西洞院川等，就連看得到堀川之跡的地方，也只剩二條城前到今出川通間的短短距離。都市的近代化讓小河失去了蹤跡。

另一方面，也開始出現人工河。高瀨川孕育於江戶時代初期，引鴨川之水而成，靠著這條水運，將許多物資與人運往下游的伏見港，甚至到大阪。

明治初期將琵琶湖的水，經過山科引到南禪寺的山中，再引往市街之中，大大振興了水道、發電等京都近代產業。流經祇園的白川，來自於比叡山山麓，從北白川流入的水再與琵琶湖疏水

272

右／引著鴨川之水形成的水運，在高瀨川一之舟入的押小路橋

左‧下／堀川第一橋　過去是通往眾樂第的道路，因此又被稱為御成橋

匯流，達到豐富的水量。

在京都的街道當中，各式各樣的小橋架設於涓涓細流上，數量幾乎可以媲美大阪的八百八橋。

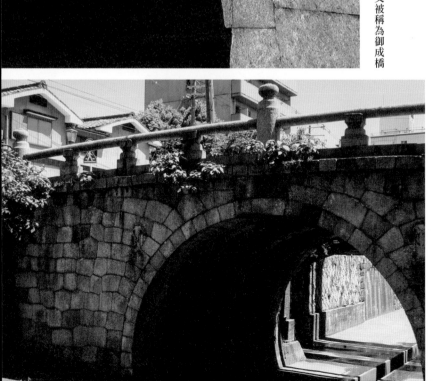

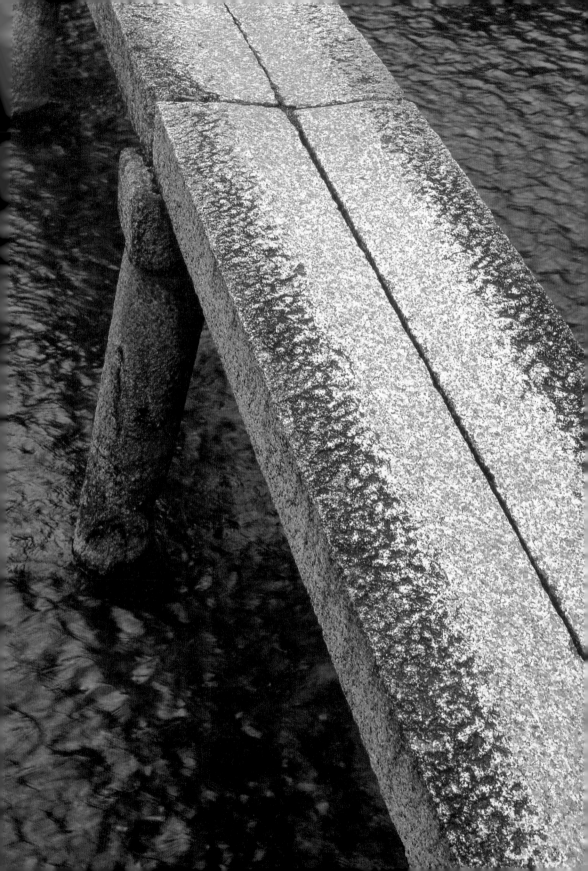

上右／高瀨川上的高辻橋，連接天滿町與和泉屋町
上左／通過熱鬧祇園的白川的巽橋

右頁、下／在知恩院附近，架於白川上的行者橋。僅以御影石組成的窄石橋

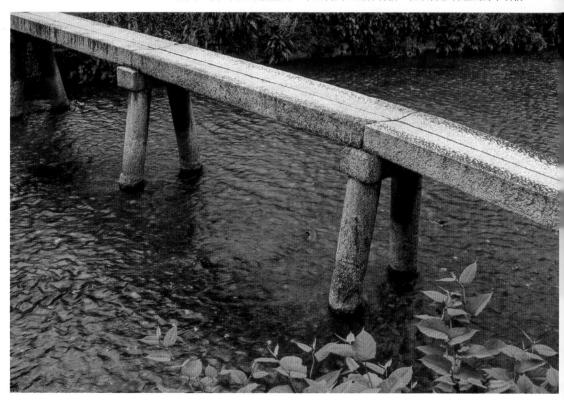

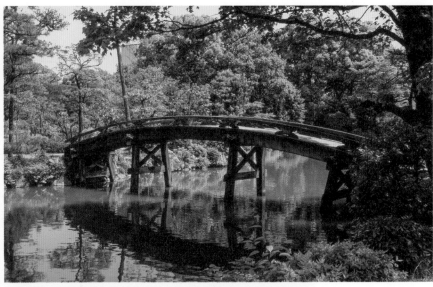

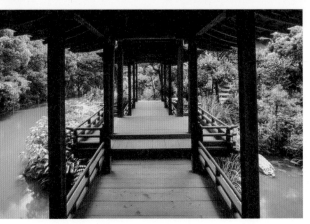

枳殼邸印月池
上／木製拱橋（反橋）・侵雪橋
下、左／唐破風屋頂的回棹廊

展示之橋

日本造庭的風氣，是從
大規模地建造寺院、神社等
聖域開始的。

在以大樹形成的綠林或
築地塀所區劃出的領域當
中，營造出濃縮山野自然的
庭園風情。這應該也可視為
是一種自然崇拜吧。

建造平安京時，寢殿造
成為貴族住居的固定形式，
在廣大的建地內，雕琢各式
各樣的人為之美。

276

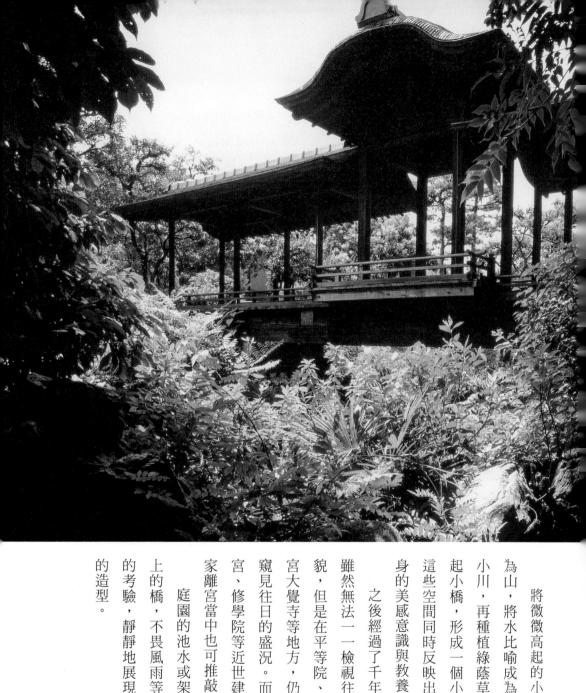

將微微高起的小丘比喻
為山，將水比喻成為池水或
小川，再種植綠蔭草木，架
起小橋，形成一個小宇宙。
這些空間同時反映出貴族自
身的美感意識與教養。

之後經過了千年歲月，
雖然無法一一檢視往昔的風
貌，但是在平等院、嵯峨離
宮大覺寺等地方，仍然可以
窺見往日的盛況。而從桂離
宮、修學院等近世建造的公
家離宮當中也可推敲一二。

庭園的池水或架於小河
上的橋，不畏風雨等大自然
的考驗，靜靜地展現其優雅
的造型。

橋

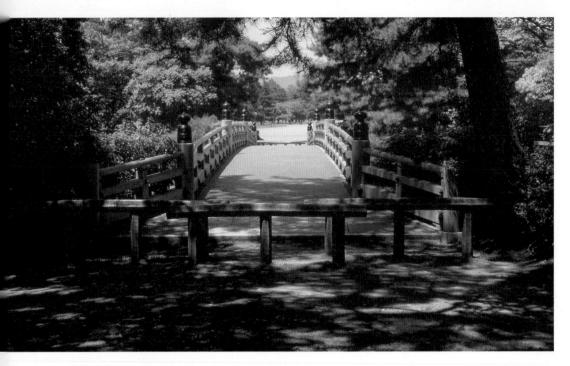

上／京都御苑內，九條池的高倉橋
下／平安神宮蒼龍池的飛石，稱為臥龍橋
左頁／跨越神泉苑的法成就池，通往善女龍王社的法成橋

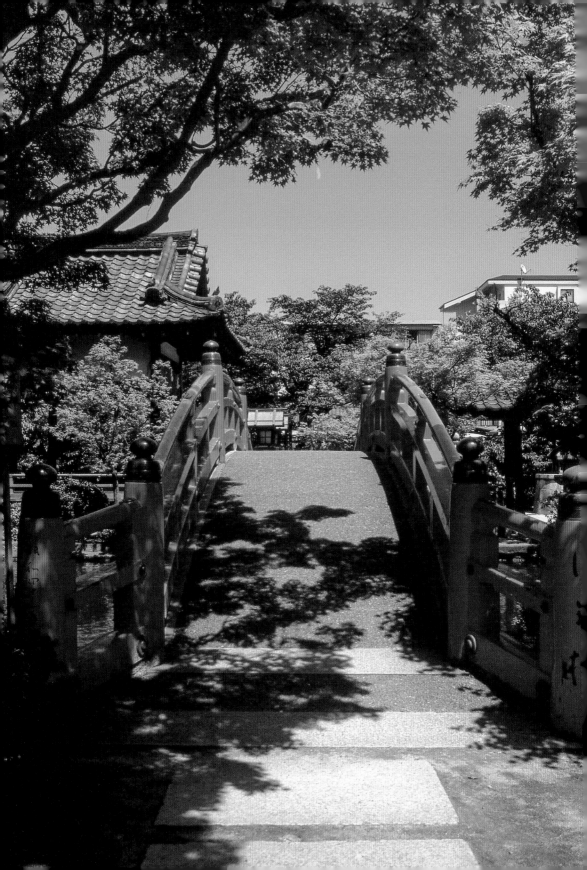

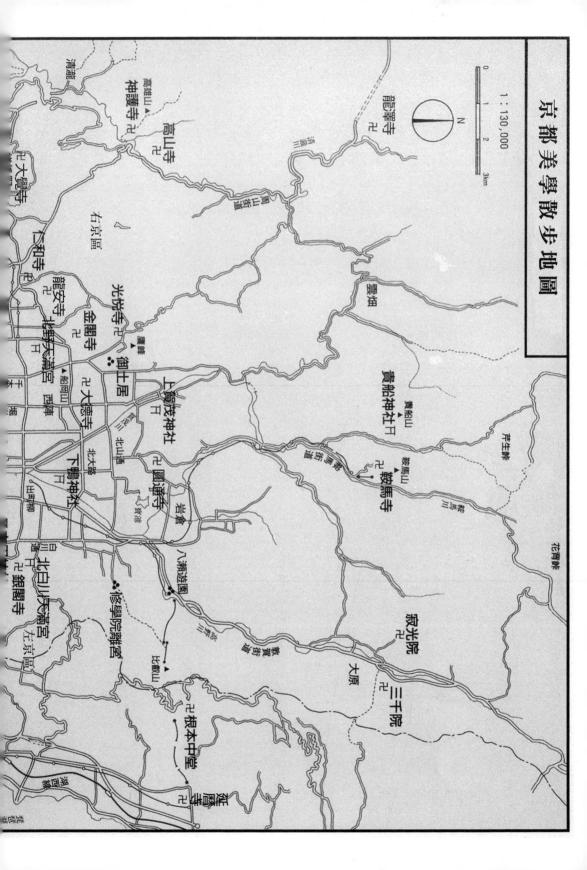

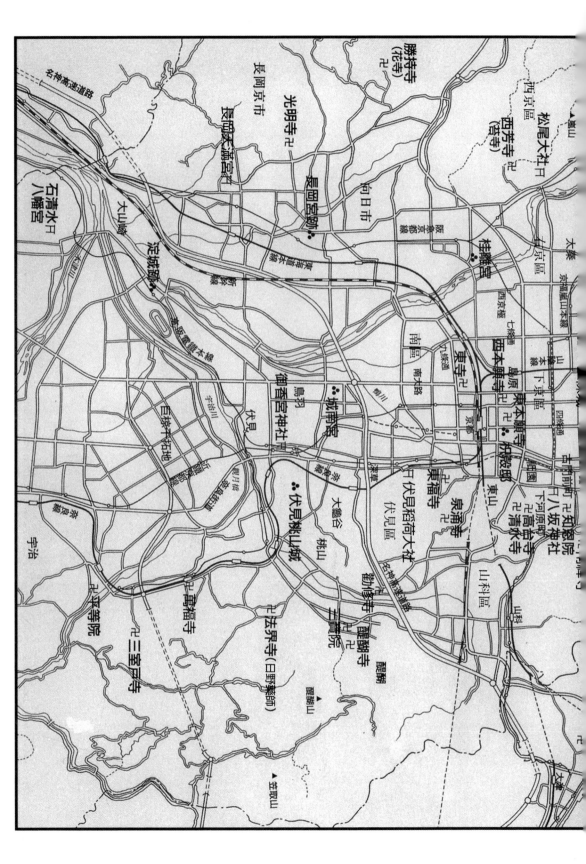

後記

本書的作者吉岡幸雄出生、成長於京都，他與攝影家喜多章一起探訪尚存於今日京都的街道、町家與神社佛閣等傳統建築，記錄其中獨具日本風情的意匠（設計），遂寫成此書。作者吉岡幸雄繼承了位於京都伏見的一間始於江戶時代的染屋，以染色家的身分參與東大寺、藥師寺等的傳統行事，並以染織史家的身分執筆《日本色彩辭典》等多本著作，獲得和服文化賞、菊池寬賞、NHK放送文化賞等。至於擔任攝影的喜多章先生亦出生於京都，為獲太陽賞肯定的攝影家，最近正進行「國寶建築全行腳」的工作。而本書收錄的照片一律使用自然光以及室內本身的光線拍攝。

本書的企劃過程在〈前言〉中已有所提及，而在剛開始為雜誌連載採訪的那時候，正值泡沫經濟，整個日本最大鳴大放的時代。以東京為中心，地價快速上漲，古老而美好的木造建築不斷遭受破壞，變成四方形的混凝土造大樓，在這個快速「拆」與「建」的風潮下，多數的日本人並未為此感到困惑。而京都也在這個風氣之下受到了影響。

這本書充滿著兩位作者強烈的「想要保留面臨消失危機的美麗日本意匠」、「必須要把這些美麗景色留下」的心情與想法。

雜誌連載結束後，集結為《京都的意匠／傳統的室內設計》、《京都的意匠Ⅱ／街道與建築的

和風設計》兩冊書籍出版，廣受大眾好評並數度再刷。而本書是作為「新裝完全版」，將兩書集結成為一冊重新出版。文章僅進行最低限度的調整與修正，照片則使用最新的數位技術重製，力求以高品質重現。而神社佛閣大抵上不會有太大變化，但是有些店鋪或町家已經變貌或者消失，不過是在本書當中，包括地圖的部分，是以記錄採訪當時的情況為優先考量，因此未加以改寫。

二十年前初版的書腰上，是這樣寫著的：

「留存在京都住宅中的懷舊風景。玄關、障子、窗、引手、釘隱、欄間──留心於住宅細節的意匠（設計）。夏座敷、台所、坪庭、祇園會──敬畏神，與自然共生的生活方式。」

「妝點京都街道的日本意匠（設計）。門、塀、垣、屋頂──從內而外表達自我主張的造型。看板、暖簾──展現老鋪風格的廣告標誌。路地、辻子、小徑、橋──聚集人們的奇妙空間。」

在二十年前就面臨消失危機的「京都的意匠（設計）」，是雖然古老，卻仍帶有新意的意匠，我確信仍然能夠在現代帶來新鮮的感動。

二〇一六年五月，編者筆

住宅形式

【寢殿造】
平安時代公家（貴族）的住宅建築。中央有寢殿，附近有對屋，一開始為對稱設計，今出土者為非對稱。

【書院造】
約成於鎌倉時代武士階層興起以後，與貴族住宅寢殿造做出區別，全盛於江戶時代。重視上下階層的規矩，以座敷、玄關為特色。

【數寄屋】
具茶室風格的建築形式，在座敷以及建築細節上較為自由，比較不受封建規矩限制。

室內空間

【表、裏】
在日文中「表」有正面、正式、外面的意思，因此最外面的門即稱為「表門」。而「裏」相對於「表」，有內側、裡面、私人的含意。

【玄關】
進入日本住宅空間時踏入的第一個空間，內與外的關門。有些住宅會設置不只一個玄關以分別地位，本文中多以「表玄關、脇玄關」分別。「脇玄關」即為「次玄關」。「脇」在日文中為「旁」「次」之意。

【座敷】
書院造中為主人寢室、活動或接待重要客人的空間，具有最重要的空間位階性。座敷的發展與室町時代的佛教傳播密切相關，到武士時代定調。而茶室風格的座敷形式更加自由。完整的座敷有床之間與床脇，從座敷隔著緣側欣賞庭院風景，是日本建築的重要構成。

【床之間】
床之間通常有押板及書院，以佛畫、三具足（花瓶、燭台、香爐）裝飾。

【天袋、地袋】
為床脇的構成之一，呈小櫃子的形式，使用襖為門，以精美的引手及和紙裝飾。

【棚（違棚）】
為床脇的構成之一，為木製的展示架，上下板子錯落，故稱「違棚」。在大型建築另有名稱，以表示其裝飾性（p59、p62）。

【緣側】
日本建築中從座敷望向庭院的長廊，屬於是半戶外的空間。另有廣緣（p59）、濡緣（p62）等不同形式。

【高欄、組高欄】
「高欄」就是在建築物的四周的欄杆。「組高欄」為其中一種在欄杆末端相交往上翹起者。在木頭相接處，會用釘子固定，再用釘隱裝飾使之美觀。

【土間】
土間為可穿著鞋踩入的空間，為室外空間的延伸。

【庇】
「庇」是日本建築中，附加於外牆的斜向屋頂，相當於屋簷的構造。

【軒下】

日本住宅當中，屋簷深邃的斜向屋頂「庇」與牆壁之間構成的空間，稱為「軒下」。

❀ 隔間建具

【戶、扉】

日文中的「戶」在中文大部分指「門」，由於以前的日本住宅隔間為推拉形式，因此有時用以指稱「窗」。

【障子】

日本傳統住宅的隔間，「障子」糊上的是白色的和紙，近代也會使用玻璃。「障子」代表的是室外與室內之間的分隔。「明障子」與「襖障子」即後來的障子與襖，約為鎌倉時代的說法。

【石疊】

以石材鋪於地面，形成各種圖樣的鋪面，有排列天然石的，也有經過人工切除排列者。有「石敷／石敷」、「疊石」、「鋪石」等不同說法。

【襖】

日本傳統住宅的隔間，以不透明的和紙層層糊成，為室內與室內之間的分隔。

【敷居】

推拉門下面的溝槽。

【鴨居】

推拉門上面的溝槽。

【引手】

「襖」上面的把手，常常會有精緻的繪畫。做成特殊形狀的引手，會以形狀命名（p62）。

「敷居」、「鴨居」、「障子／襖」，三者具備才是日本建築中完整的「建具（推拉門）」構造。

【釘隱】

日本建築當中，在扉、鴨居、長押、高欄等地方打上釘子以後，將外露的醜陋部分遮住的裝飾品。

【襖】

為鴨居到天井端的長押之間的空間中，以木材組成格子，形成各式各樣的紋樣作為裝飾構件，稱為「欄間」。

【欄間】

在門框的上半部，將柱子從兩面夾住固定的橫材的總稱，加強構造穩固。平安時代作為構造材，隨著時代變意匠材，尤其在書院造的座敷中為組成的重要要素之一。

【長押】

在纖細的格子間打上隔板作為隔間，以垂吊方式為開闔。

【蔀戶】

平安後期開始使用於寢殿造的木板推拉門的總稱。

【遣戶】

「御簾」最早為平安時代寢殿造作為房間隔間使用的絹布，後來演變成細竹、細木排列而成的形式。固定者稱為「簾戶」。而「暖簾」後來演變成印有家徽及商品，為商人掛於門口廣告及辨識之用。

【御簾、簾；簾戶；暖簾】

【雨戶】

為了不使雨水傷及住宅本體，在緣側外側設置「雨戶」，原為一種木板門扇。

京町家

【町家】（machiya）

前面為店鋪，後面為住宅的住家形式。在京都者特稱為「京町家」。

【町家】（chouie）

每一區町內的集會所，放置祇園祭山鉾車等公用財產。

【通庭】

在京町家為不脫鞋的土間空間，從前側玄關貫穿到最深處的後門，稱為「通庭」。通常有一部分作為「台所」空間。

【長屋】

三個以上連棟的住宅，連棟長屋，通常是下層武士或租借給庶民的住宅，共同水井、共同廁所。

格子、弁柄格子

【格子、弁柄格子】

「格子」是京都建築最具代表的意匠，以細長的木條組成，多用於門（戶、扉）、窗等開口部。

「弁柄色」是帶有黃色的深紅色，塗料有鏽鐵質，因生鏽而呈現深紅色。以「弁柄色」塗在「格子」上，成為京都地區町家的景觀特色。

【犬矢來】

在京町家的門面以彎曲的竹柵欄隔離，用以防止牆壁因犬尿、雨水濺溼等原因弄髒。

茶室建築

【露地】

在茶庭中指通往茶室的庭園，有鋪石，具有引導性。

【蹲踞】

前往茶席前洗手、漱口的地方。

【躙口】

茶室的入口，傳說是由千利休定制，入口小，在茶道中為進入非日常世界講究的住宅。

屋頂

【中門】

在茶室當中，設置在外露地與內露地之間，通常形式較為簡單的關口。

【葺】

在日本建築中，屋頂的鋪法依據材料不同，稱為「葺」，例如：茅葺、檜葺、柿葺、瓦葺等。也就是中文的「鋪屋頂」。

【切妻造】

雙坡頂屋頂，是屋頂的基本形式。

【寄棟造】

四坡頂屋頂，屋頂的方向有四坡，利於排水。

【入母屋造】

結合「切妻」及「寄棟」的屋頂形式，作法比較複雜，多見於社寺或比較講究的住宅。

【本瓦葺】

由平瓦和丸瓦組成，為日本寺院及公家建築等傳統建築的瓦葺鋪法，瓦稱為「甍」。

【棧瓦葺】

江戶時代為了改進屋頂的耐火度，將平瓦和丸瓦合為棧瓦，減輕重量，鋪在一般民眾屋頂上。

【鬼瓦】

安置在屋脊的頭端，除了防止雨水滲入以外，也特別重視裝飾性。

【懸魚】

在建築物的山牆面（妻側），作為棟木（中脊）斷面裝飾之用的板，形狀多樣，為日本建築的特色之一。

【蟇股】

為屋頂正立面上的裝飾。由於形狀像雙腿張開的青蛙蛙腿，故得此名。

【破風】

屋頂正面或妻側構造外露時，外側貼上風簷板，避免內部屋架受到風雨侵襲而破壞的一種構造，亦具有裝飾性。

【唐破風、唐門】

「唐破風」雖然有「唐」字，但是破風中具有彎曲屋頂，是日本屋頂的特色。有唐破風的門稱為「唐門」。

佛教建築

【伽藍】

在日本建築史內，整個佛教建築群的構成，稱為「伽藍」，為僧侶因修習佛道的清淨場所，主要的建築群有：三門、方丈、法堂、庫裡等。

【三門】

寺院的門通常稱為「三門」而不稱為「山門」。三門指空門、無相門、無作門的三座解脫門，意為入淨土前必須走過的門。

【方丈】

佛寺內住持的居所。

【庫裡】

佛寺內的台所（廚房）。

【五間三戶二重門】

在寺院建築三門的最高規格。建築有五個開間、中間三個戶、兩重入母屋屋頂。見於南禪寺、知恩院、東福寺。

其他

【公家】

指日本為天皇與朝廷工作的貴族、官員的泛稱，在鎌倉時代以後，與「武士」階級相對。

【素木】

木材表面不上色的做法。

國家圖書館出版品預行編目 (CIP) 資料

京都美學考：從建築窺見京都生活細節之美 / 吉岡幸雄著；
吳昱瑩譯. -- 初版. -- 新北市：遠足文化, 2019.11
譯自：京都の意匠（デザイン）暮らしと建築のスタイル
ISBN 978-986-508-040-2(精裝)
1. 建築藝術 2. 日本京都市

923.31 108016693

粹 05

京都美學考
京都の意匠（デザイン）　暮らしと建築のスタイル

作者──── 吉岡幸雄
攝影──── 喜多章
譯者──── 吳昱瑩
執行長── 陳蕙慧
總編輯── 李進文
編輯──── 陳柔君、徐昉驊、林蔚儒
行銷總監─ 陳雅雯
行銷企劃─ 尹子麟、余一霞
封面設計─ 霧室
排版──── 簡單瑛設

出版者──── 遠足文化事業股份有限公司 (讀書共和國出版集團)
地址──── 231 新北市新店區民權路 108-2 號 9 樓
電話──── (02)2218-1417
傳真──── (02)2218-0727
電郵──── service@bookrep.com.tw
郵撥帳號─ 19504465
客服專線─ 0800-221-029
網址──── http://www.bookrep.com.tw
Facebook https://www.facebook.com/saikounippon/
法律顧問─ 華洋法律事務所　蘇文生律師
印製──── 呈靖彩藝有限公司

初版一刷 西元 2019 年 11 月
初版五刷 西元 2023 年 12 月

Printed in Taiwan

KYOTO NO DESIGN KURASHI TO KENCHIKU NO STYLE
Copyright © SACHIO YOSHIOKA 2016
Photograph Copyright © AKIRA KITA 2016
Originally published in Japan in 2016 by SHIKOSHA PUBLISHING Co., Ltd.
Traditional Chinese translation copyright © 20xx by Walkers Cultural Co., Ltd.
Traditional Chinese translation rights arranged with SHIKOSHA PUBLISHING Co., Ltd., Kyoto
through AMANN CO., LTD., Taipei.